U0032606

樂來樂想

焦元溥

看到戴高中生大盤帽、揹書包，卻帶著樂譜來聽音樂會的男生，會不會想扁他？太機車了！雖然焦元溥完全有臭屁的本錢！

但我還想知道，有女孩因為崇拜，瘋狂追求他嗎?

尹乃菁

NEWS98《今晚亮菁菁》節目主持人

元溥曾經自我解嘲，說他「只能」是焦仁和的兒子、張懸的哥哥，但是，透過一直以來兼融藝術感性、技術知性，以及發散出知識分子介入社會的熱情的音樂書寫，焦元溥為自己掙得了一個具有獨立地位、無法被取代的名字！

王盛弘

散文家、《關鍵字：台北》作者

我不得不相信宿慧這件事。即使親眼看過焦元溥密密麻麻的採訪行事曆，仍然驚異他龐大的音樂知識、記憶從何而來！

那麼，我想偷偷地問：這傢伙上輩子是誰呀?

宇文正

小說家、散文家、聯合報副刊主編

焦元溥可以遊藝黑白，但是最痛恨顛倒黑白；沒有他，台灣的古典音樂界（如果真有這麼一界的話）不但少了一股正氣，我們這些「元溥倫敦週報」的讀者，也會少了許多生活的趣味。

吳家恆

遠流出版副總編輯

一個是擅長把音樂故事和典故娓娓道來，另一個是經常以幽默、刻薄、一語中的的笑話教人嘻哈絕倒，碰巧兩個人都長同一個樣子，二要選一便十分困難，有如不知該怎樣同時跟孿生兄弟談戀愛。與焦元溥交往不會有這種煩惱——但不是沒有煩惱，因為不可能分開約會，便要一心二用。

<div align="right">

林奕華

導演、戲劇家、《非常林奕華》劇團創辦人

</div>

焦元溥（30歲以下青春靈魂的生猛筆調 ＋ 40歲以上成熟學者的真知灼見）＝ 15~105歲讀者掩卷後仍越來越想的《樂來樂想》。

<div align="right">

林德俊

詩人、兔牙小熊、《成人童詩》作者

</div>

欣賞古典音樂是很私密的事，讀焦元溥的文章，感覺自己這處祕密花園像是被施了魔法，瞬間繽紛了起來。

<div align="right">

邱祖胤

作家、假仙客、《台灣的老樹》作者

</div>

羨慕元溥吧！從國中就在自己熱愛的古典樂中「玩耍」。不要被他老練的評論所騙，他能成為眾多國際大師的忘年之交，可不是因為世故交情，反而是因為他直率的童心、忠於自己的耳朵與打破沙鍋的執著。

<div align="right">

陳鳳馨

NEWS98《財經起床號》‧節目主持人

</div>

元溥愛音樂的方式，感人卻也嚇人。他動用自己身上有形無形的所有資源，去追求對音樂的理解。他不只聽音樂，還看音樂、想音樂、讀音樂、感覺音樂。或許有一天，他也會找出方法來嗅音樂和吃音樂吧！

<div align="right">

楊照

小說家、散文家、NEWS98《一點照新聞》節目主持人

</div>

元溥外在玉樹臨風、清俊瀟灑，內在博學多聞、見識多廣，年紀輕輕的就有許多美好的機會與音樂大師們暢談，紀錄下來的事件及內容字字璣珠，充滿智慧，同時元溥對音樂生態環境的變化極為敏銳，有超年齡的獨到見解，對他過人的才能甚為讚嘆！也為台灣的音樂界歡喜，在二十一世紀初出現這麼一位奇葩。

<div align="right">

樊曼儂

長笛家、新象文教基金會董事長

以上順序按名字筆劃排列）

</div>

歡迎大家讓焦元溥用他幽默而深度的生活品味及古典美學經驗，跟你（妳）交淺言深，三十歲，酷！

<div align="right">

張懸

</div>

這本書有的不只是深度，還有一個年輕人對音樂文化的執著與想法。如果你看過他的書，就知道要推薦他，是因為他值得！！

<div align="right">

焦慈溥

</div>

To

Robert Levin and Stephen Hough

不一樣的音樂風景——推薦序

元溥是一位讓我感到驚奇和打心底喜愛的年輕人。

第一次見到元溥，是他服役後申請出國求學，請我寫一封推薦函去美國佛萊契爾學院念法律外交碩士。

當元溥離開我的辦公室，我做了兩件事：寫推薦函之外，我撥了通電話給他父親，力勸他該讓兒子專心學音樂，而不要堅持元溥去深造國際政治。

當然，元溥有國際關係的專業，說起政治理論或外交分析也能頭頭是道，但那實在都比不上他談音樂時，炯炯有神的發亮眼睛。

那是藏不住的，對音樂的無比熱情。事實上，也不可能藏，因為元溥對音樂有一種傳教士的使命感。只要有人想聽，他就可以滔滔不絕，任何事都可以和音樂有關。也因為他的樂於分享，這幾年來，我認識了原本陌生的音樂世

界，在他囉嗦的電子郵件中讀到一則則新奇的故事，還有他與音樂家的互動心得，雖然有些我實在不太相信——真的可能嗎？美國鋼琴家范‧克萊本（Van Cliburn）1958年在莫斯科得到第一屆柴可夫斯基大賽冠軍，回到美國後竟然得到民眾夾道歡迎，如迎接戰爭英雄一般從高樓灑下紙片？這會不會太誇大了？

接下來的發展就極為有趣了。元溥令我「失望地」去了美國念法律外交碩士，拿到學位後卻讓我驚喜地曉得他終究陡然一轉，現在已在倫敦念音樂學博士。五年來出了一百二十多萬字，六本關於音樂與演奏的著作，今年更要再加一本。

《樂來樂想》是元溥的專欄與散文選集，內容雖然以音樂為主軸，但和他的滔滔不絕一般，音樂還真的只是一個軸心，向外推展出豐富的人文世界。作曲家和演奏家從來不活在象牙塔裡，音樂能夠和什麼有關？不只是想得到的文學、繪畫、戲劇，透過一篇篇有趣而且好看的文章，原來音樂也和棒球與甜點有關。甚至，他早在佛萊契爾學院就已狡猾地結合所學，讓自己念書念得輕鬆。那個我不相信的范‧克萊本故事，最後居然成了他的碩士論文，題目是「冷戰時期美國的音樂外交」。這是一個學院裡從來沒人想到過的題目，也大概只有對音樂著迷若此，才可能寫出

這種論文。這樣的討論牽強嗎？或許。但當今年二月紐約愛樂首次造訪北韓演出時，元溥再度接到來自學校教授的電郵，因為他可是少數能分析「音樂外交」的專家。太可愛了，也太超過了。

或許一切都是註定。從國際關係到音樂學，繞了這麼大一圈，元溥始終沒有離開音樂。但也因為繞了這麼大一圈，他走過比別人豐富的路，看到不一樣的風景，當他把心得寫成文章，這些作品也就顯得獨一無二。

不過雖然元溥是公認地勤奮，稿約不斷，但這邊可以公開洩露的，是他其實並不如大家所想得認真，甚至還曾「一稿兩用」：他在《聯副》的〈法律人與音樂夢〉，原作其實是寫給我的一封信，除了回報我的推薦函，更細數和法律有關的音樂家以及他們的作品。但我自然樂意見到他能把文章和更多人分享，現在也把這美好的紀念收入《樂來樂想》。

至於元溥下一步還會寫些什麼，音樂又能與什麼有關，就讓我們一起期待吧！

（本文作者為理律法律事務所執行合夥人兼執行長、中華民國紅十字會總會會長）

焦元溥訪問焦元溥——自序

焦元溥（以下簡稱「問」）：在出版《經典CD縱橫觀》和《遊藝黑白》這兩套磚頭書之後，這次你終於比較體貼，寫了一本比較「正常」，只有九萬字的書。

焦元溥（以下簡稱「答」）：唉呀！怎麼這樣說！我也寫了《莫札特音樂CD評鑑》，那個還沒有九萬字呢！

問：那麼請問你這次出版《樂來樂想》的原因？

答：我今年三十歲，所以《樂來樂想》其實是送給自己的生日禮物。除此之外，今年也是我寫作音樂評論與文章十五週年，以及製作廣播節目二十週年。如今我仍在寫作並主持廣播節目，所以也想讓這本書作為自己這些年音樂軌跡的一個紀念。

問：很多人都知道你十五歲就在音樂雜誌寫版本比較專欄，但作了二十年廣播節目？這聽起來太誇張了！究竟是怎麼一回事？

答：我國小四年級時到復興廣播電台，當鍾寧姐姐《小小智慧屋》的來賓，一直到大三才真正離開兒童節目，但卻開始成為

其他節目的來賓。2006年開始,我在台中古典音樂台有了自己的節目,所以我真的從十歲起就和廣播很有緣分,也真作了二十年的廣播節目。我會一頭栽入古典音樂,其實也和廣播有關。

問:怎麼說呢?

答:那時我就讀文昌國小,中午吃飯時間會播放音樂或做廣播劇,我那時不是擔任廣播劇裡的一個角色,就是負責介紹古典音樂。因為要負責介紹,就得增加這方面的知識,所以我就開始從學校有的錄音帶聽起,沒想到愈聽愈有興趣,愈聽愈著迷,就一路聽到現在了……這也是為何我對廣播節目始終有一份親切感。對我而言,那是我欣賞古典音樂的起源。所以只要有廣播節目邀約,我幾乎都不會拒絕。

問:這次《樂來樂想》所收錄的文章,都是怎麼樣的作品?

答:幾乎都是我的專欄文章。除了高三因準備聯考而停過一年外,我從十五歲起就一直在寫專欄,只是從每月大型專欄換成每周或雙周小型專欄。2005至2006年在《聯合報副刊》的「音緣際會」是我第一個報紙專欄,我非常感謝陳義芝主編的邀請,也深深佩服他的勇氣——大概很少人相信,我是在寫了專

欄快一年之後，才第一次和陳主編見面。至於為何他敢找一個完全不認識的人寫專欄，這至今仍然是一個謎。不過我必須說，聯合報副刊組是我見過最歡樂的工作團隊；實在不知道他們為什麼能那麼歡樂。相較於聯副，我在《今周刊》的專欄風格比較正經一點，在香港《藝術地圖》的專欄則和當地音樂會相關。至於在《聯合晚報》的「樂聞樂思」因為是每周專欄，所以和時事比較貼近。

問：專欄以外，《樂來樂想》也收錄你的其他文章嗎？

答：《樂來樂想》也收錄我一些音樂主題文章，包括發表在聯副與中時浮世繪的作品，甚至〈淺談歌劇中的女性〉和〈永遠的Diva〉這兩篇我擔任《台大法言》總編輯時的文章。「總編輯」聽起來很威風，其實就是校稿和邀稿，邀不到就得自己寫稿把版面填滿，這兩篇文章就是當年填版面的作品。我其實已經不同意我大學時期的觀點，但回頭看看，那還真是一段有趣的回憶，所以也就收錄在《樂來樂想》裡作紀念。

問：從廣播節目到專欄寫作，你最大的心得是什麼？

答：每次有人問我，為何我唸國際關係和外交，最後卻研究古典音樂，難道不覺得轉行轉得有點遠？我總是回答其實一點

都不遠，因為外交和音樂，都可以看成「高度藝術化的溝通」。只要掌握到這個最大公因數，學習起來就能觸類旁通，也不會覺得苦悶。同理，無論是廣播或專欄，溝通都非常重要，而我也相信只要找到適當的方法，再怎麼艱深的題目都能透過溝通讓人了解。無論是散文或專欄，我現在的主要讀者，其實都不是古典音樂專家。如何讓沒有音樂背景的人也能看得懂我想表達的意見和故事，對我而言其實是滿大的挑戰。在這一點上，我必須感謝所有共事過的編輯所給予的指導，我真的從中學習很多。

問：這的確有困難，不過你看起來還算寫作愉快。

答：所以我說編輯教得好呀！當然我也有很好的榜樣。像是列文（Robert Levin）的演講，無論題目是什麼，他都可以講得輕鬆自然，再難的學理都能讓人一聽即懂。而像《遊藝黑白》中齊瑪曼（Krystian Zimerman）的訪問，他說了那麼多，又說得那麼深刻，可是任何人看了訪問都可以了解他的思想和觀念，即使沒有學過音樂或演奏的人也能讀得津津有味。之所以能有這樣的成就，除了學養豐厚，我想原因更在他們謙虛認真又樂於分享。這雖是我可望而不可即的境界，但一旦親眼目睹到這樣的榜樣，至少也該有努力的方向。但我所堅持的，是文章可以輕鬆，卻不能把讀者當白癡，給予低程度的知識和資料，

也不能譁眾取寵、扭曲事實。

問：「深入淺出」真是最困難的一門學問，希望你能夠持續努力。除此之外，你對寫作、演講和廣播，有沒有什麼自我期許？

答：我必須誠實地說，我是在寫作專欄和製作廣播節目中慢慢找出自己的風格，但無論如何，我都把「學而不思則罔，思而不學則殆」當成警語。聽音樂可以是很個人的事，但研究音樂與演奏還是有其客觀性。對一部作品，我自己有什麼想像或意見，那是我個人的事，但如果要寫成文章，就必須做查證和考據。對我的寫作而言，只做研究不聆聽音樂，或者只聽音樂但不讀書思考，都是非常危險的事。至於風格，就像有些人喜歡參加旅行團，請導遊規畫好一切，有些人則喜歡自由行，偏好親身體驗。我喜歡自助旅行，也希望對讀者而言，我的文章像讓人安心上路的機票和旅館；雖然能夠提供便利的旅行，但抵達目的地後，讀者還是要自己走完行程，以自己的想像和思考在藝術世界裡探索，而非只聽到看見導遊所提供的知識和景色。

問：不過這次你請張懸作插畫，這又是什麼原因？

答：張懸的插畫在《遊藝黑白》中小試身手，回響很大，這次特

別請聯經提供更多空間，讓她的小圖和美麗字體可以變成本書組成的重要創意元素，好好發揮她的美術才華。不只張懸，這次我小妹慈溥也參與《樂來樂想》的整體設計，這本書其實是我們兄妹共同合作的作品，呵呵。

問：除了專欄，你近期還有什麼寫作計畫嗎？

答：我還是有一些想訪問但未能趕在《遊藝黑白》出版前訪問的鋼琴家，所以鋼琴家訪問還會持續。我在英國的學習進入第二年，也得到大英圖書館的「愛迪生研究員」（Edison Fellowship），可以盡情利用大英圖書館的資源不說，還可運用英國廣播公司（BBC）的錄音錄影檔案，所以這一兩年我會專注在自己的學習與研究計畫。不過寫作還是會繼續，就請大家拭目以待囉！

問：最後你有沒有特別想說的話？

答：我很感謝我的聽眾和讀者，他們不只提供意見，更給予許多建議。《樂來樂想》不只是我給自己的生日禮物，也是我在紙上舉辦的音樂狂歡節，歡迎大家一起參加！

目次

樂呆子說古

1

當聽眾的藝術

聽音樂會近二十年，總是發現一些奇特怪象。只是最近數場音樂會，憾覺如此怪象實有變本加厲之趨勢。雖說積習難改，還是讓人不免憂心。

音樂會裡，最讓人尷尬且提心吊膽的，就是鼓掌時機。許多聽眾過度熱情，每樂章間鼓掌不說，甚至一逮到休止就出手，樂曲還沒完就鼓掌，嚴重破壞演出者與其他聽眾的情緒。

有人說，音樂表演既然是表演藝術，感覺對了，為何不能在當下大聲喝采？像柴可夫斯基《第一號鋼琴協奏曲》和《小提琴協奏曲》，第一樂章結構完整，結尾更是

輝煌燦爛，為什麼聽眾非得等到三個樂章結束才能叫好？國外（以美國為最）也有觀眾隨便鼓掌；在海頓、莫札特的時代，音樂會觀眾胡亂叫好不說，更是可以隨時要求再演奏。為何我們就一定得守這些規矩，要拿重重道理限制自己的感情？

音樂會的禮儀，本來就是由約定俗成而逐漸發展，和音樂會性質一同改變演進。在十九世紀名人技當道的時代，音樂會常是超技名家炫耀功夫的場所，而觀眾也正是為了看特技表演或明星魅力而來。「每次我演奏完貝多芬《皇帝》鋼琴協奏曲第一樂章導奏的華彩樂段後，觀眾沒有不叫好鼓掌的！」曾首演李斯特《奏鳴曲》與柴可夫斯基《第一號鋼琴協奏曲》的大鋼琴家與指揮家畢羅（Hans von Bülow, 1830-1894），就曾這樣得意地和人形容自己的成功。對他而言，顯然觀眾即興的鼓掌叫好完全是音樂會的一部份，還是他所期望的回應。甚至，他還建議鋼琴後進要在連續困難樂段之始「故意彈錯音」，這樣聽眾才會知道其後的樂段有多困難，方能贏得更熱烈的掌聲。

如此馬戲團式的音樂會情景，如今已成歷史陳跡。今日有誰在看了鋼琴家彈完貝多芬《告別》奏鳴曲第一樂章序引的艱深和弦後大聲叫好，或在小提琴家征服拉羅《西

班牙交響曲》的繁瑣音符時高呼讚美，只會被立即請出音樂廳。這並非表示現代聽眾不懂得珍視演奏者的技術成就或個人丰采，而是音樂會禮儀經數百年歸納反思後，至今以尊重藝術創作、維護藝術作品呈現為準則。在海頓的時代，音樂家地位和僕人相當，莫札特甚至曾被安排到與雜役一同用餐。作曲家雖努力創作，但雇主多僅將其當成實用配樂與娛樂點綴，而非視為藝術。巴黎歌劇院直到二十世紀初，觀眾都還可在包廂內隨意飲食走動、高聲談笑，聲量甚至足以蓋過演出者。如果今日我們還抱持這種態度，不把藝術表演當成一回事，甚至不把音樂表演當成藝術，那麼也就不用繼續討論音樂會禮儀。反之，如果願意尊重表演藝術，也就該正視音樂會禮儀發展的方向，而不該拿他國無知樂迷的不當行為，甚至二、三世紀前的音樂會現象來推卸責任。

　　至於為何必須等到作品結束才能鼓掌，原因仍是尊重作曲家創作和維護作品構想完整呈現，並尊重其他聆賞者完整欣賞作品的權利。就以柴可夫斯基《第一號鋼琴協奏曲》為例，其第一樂章華麗壯美的結尾確實讓人難以按捺鼓掌的衝動，某些熱情聽眾也「理所當然」推想演奏者必定樂於接受掌聲。但鼓掌的結果便是音樂被觀眾「具情緒性的噪音」打斷，接下來第二樂章極為幽靜的弦樂撥奏與

長笛詠嘆則頓失對比，作曲家精心設計的強弱反差也就大打折扣。即使樂團在兩個樂章之間略為調音，但調音過程本身仍是「無情緒性的噪音」，干擾再強也未有觀眾掌聲嚴重。演奏家固然喜愛熱情觀眾，但不必也不該以犧牲作品效果為代價。

　　尤有甚者，作品樂章間可能不只是強弱反差，還有調性上的對比。像蕭邦《第三號奏鳴曲》，其第一樂章為b小調，第二樂章則採降E大調。依據和聲學原理，如此調性設計在聽覺上將形成不穩定的遊移效果，而蕭邦也的確在短小的篇幅中以快速流暢的樂想縱走第二樂章。如果觀眾貿然在第一樂章結束後鼓掌，則其與第二樂章細膩的調性與情感對比也就損失殆盡。多數演奏家一生皆在探求作品深意，自然不願見到經年累月的用心一次次毀於觀眾過份熱情的掌聲之中。聽眾若想真正了解蕭邦的音樂設計，更該完整聽完整曲而非以掌聲打斷。

　　既是情感對比，又是調性反差，難道非得研究到這種地步才能聽音樂會？難道就沒有一個「鼓掌公式」可以遵循嗎？其實最簡單的判斷法則就是回歸基本：作曲家既然沒把掌聲寫在樂譜上，詮釋與演出本身自不因缺少觀眾的掌聲而失色。如果不能確定要不要鼓掌，那就別鼓掌為

宜。歌劇演出之所以能在詠嘆調唱段後鼓掌，一方面是戲劇舞台傳統，一方面也是許多作曲家以詠嘆調為段落思考，給予觀眾鼓掌的空間。不過，筆者還是情願把作品未結束前的掌聲當成室內二手煙——如果沒有把握演出者與全場觀眾全部同意，還是等到作品結束後再鼓掌為宜[註1]。

然而奇怪的，是「鼓掌公式」難得遵守，「咳嗽定律」卻每每奉行——愈是安靜的段落，愈有人咳嗽。如果咳嗽還不足以破壞演出，許多電子裝置也一定會以科技補自然之不足，圓滿達成使命。作曲家沒寫下掌聲，自也沒把咳嗽清痰、手機鬧錶、重物墜地、打情罵俏、教訓小孩、夫妻反目等等聲響寫在樂譜。聽眾真的不能控制自己嗎？倒也未必。筆者至今仍然懷念在SARS時的幾場音樂會，全場靜默，無人敢咳，真是奢侈的夢幻。觀眾是否真有一到樂章間就非得咳嗽的必要，答案不言可喻。

和鼓掌一樣令人困惑的，則是鼓掌時的喝采。許多聽眾不明其意，也就亂喊一通。「Bravo」是「好極了」，「Encore」（或是拉丁文的「Bis」）則是「再來一次」。

[註1] 如果觀眾自由鼓掌是該類演出的傳統，演出者也視自由鼓掌為理所當然，那麼觀眾自可自由鼓掌，甚至表演者會鼓勵觀眾自由鼓掌。如筆者欣賞「當代傳奇」劇場演出時，演出前就常聽到主辦單位廣播「該演出性質為傳統劇場，請觀眾隨性叫好喝采」。

前者是純粹的致敬，後者則希望演出者能重奏（現在被用為「再奏一曲」之意）。不知為何，許多人兩者不分，把「喝采」和「加演」混為一談，也就造成演出者的困擾。要求加演或重奏，其實是非常自然的心理反應。音樂是時間的藝術，既不能留下美好片刻，那就再來一次吧！在沒有錄音的時代，演奏家為讓聽眾了解樂曲，有時甚至還會自行重奏。畢羅就曾在指揮貝多芬《第九號交響曲》後，認為「如此偉大的音樂，只聽一次怎能了解？」，竟然令人關閉出入口，把全場聽眾硬留下來再聽一次全本貝多芬第九，被人戲稱為指揮「貝多芬《第十八號交響曲》」。以往歌劇演出中，聲樂家唱完著名詠嘆調後往往安可聲不斷，聽眾就是希望能再聽一次。在今日以尊重作品完整性的考量下，聲樂家鮮少真的重唱，但也有例外。當今男高音當紅炸子雞里契特拉（Salvatore Licitra），就在演唱《遊唱詩人》著名的艱深詠嘆調〈看那可怕的烈焰〉後重唱一次。聲名更亮的花腔男高音佛洛瑞茲（Juan Diego Flórez），甚至在唱完《聯隊之花》著名的九個High C後，把這段折騰死人的詠嘆調再唱一次，等於連飆十八個High C！如此藝高人膽大，果然轟動全球而成票房保證的鑽石明星。

演奏家選擇安可曲，不但是學問，更是藝術，甚至是責任與挑戰。許多音樂家不奏安可曲。畢竟，如果想說的話都在節目裡說完了，音樂會也該就此結束。如果安可與

音樂會曲目無法搭配，反而畫蛇添足。也有演奏家極愛安可曲，一出手就是四、五首不說，甚至發展出「安可曲小音樂會」。紀新（Evgeny Kissin）2007年美國巡迴中在芝加哥演奏十首安可，到紐約甚至彈了十二首，到晚上十一點四十五分才結束音樂會，堪稱當今最享受加演的音樂家。也有許多名家以特定曲目做自己的「音樂簽名」。當鋼琴大師霍洛維茲（Vladimir Horowitz）彈奏舒曼《夢幻曲》，小提琴巨匠米爾斯坦（Nathan Milstein）演奏自己改編的李斯特《安慰曲》時，聽眾也知道音樂會即將結束。而在精心設計下，安可曲甚至能和正規節目呼應。葛濟夫（Valery Gergiev）指揮柴可夫斯基《天鵝湖》選曲後，常以華格納歌劇《羅恩格林》第三幕前奏曲做安可，用歌劇中天鵝騎士傳說來回應芭蕾裡受詛咒的天鵝公主，確是深思熟慮的加演。

也有音樂家把安可當成甜蜜的反擊，要給聽眾音樂會所沒聽到的完美。俄國鋼琴家魯迪（Mikhail Rudy）來台演奏布拉姆斯《第二號鋼琴協奏曲》，第二樂章因指揮失誤而遭到牽連，竟漏了一小段旋律。他的第一首安可，就是把長達九分鐘的第二樂章再彈一次，還給聽眾完整的演奏。小提琴家拉赫林（Julian Rachlin）更是可愛。他以絕佳技藝打破國家交響樂團慣例接連兩年受邀，第二次來台

他又準備同一曲易沙意艱深的《第三號無伴奏
小提琴奏鳴曲》當安可，原因竟是他覺得上次
安可拉得不夠理想，這次非得在同地點扳回一城！

　　但無論如何，加演並不是演出者的責任。加演與否，
加演曲目多寡，完全視演出者的心情、體力、個人意見而
定，聽眾只能接受台上的決定。同樣演奏蕭邦第二號鋼琴
奏鳴曲《送葬》，波里尼（Maurizio Pollini）可以在演出
後安可四曲，追加三十分鐘歡樂大放送，齊瑪曼（Krystian
Zimerman）就選擇完全不加演；齊瑪曼並非刻意不演奏安
可曲的音樂家，他不在演出《送葬》奏鳴曲後加演，或許
體力耗盡，也有可能選擇讓樂思不受干擾地停留在感傷而
鬼魅的陰森世界，但無論原因為何，觀眾都必須尊重。卡
拉揚（Herbert von Karajan）當年聆賞福特萬格勒（Wilhelm
Furtwängler）指揮舒曼《第四號交響曲》，深受震撼之餘
竟決定打道回府，寧可放棄下半場也要讓該曲完美地留在
腦海。我們雖不必如此極端，把完美演出後的整個下半場
當成加演，但至少也該體會音樂家「不加演的用心」。

　　此外能否加演，演奏者角色與演出曲目往往是關鍵。
以協奏曲為例，前一分鐘還是全員合作，安可曲卻變成個
人獨秀。若無指揮允許，為尊重樂團，許多演奏家絕不

會在協奏曲後加演[註2]。更何況，很多曲子根本不應被要求「加演」。像柴可夫斯基《悲愴》交響曲和馬勒《悲劇》交響曲，如果台上演出真是淋漓盡致、全心投入，觀眾「正確」的反應可能連掌聲都不該有。另外，無論作曲家是誰，在「安魂曲」後要求加演，就像在棺材店要求買大送小，實是奇怪無比──就算演出者願意加演，又能表演什麼呢？朗誦大悲咒不成？

如果連「加演」都可以被一些觀眾視為「責任」，那音樂會後的簽名會也往往被當成「義務」。許多觀眾為求簽名不擇手段，音樂家勉力配合也就不折手斷。波哥雷利奇（Ivo Pogorelich）來台演出協奏曲，首站新竹音樂會後觀眾傾巢而出、循環排隊，鋼琴家簽到體力透支，到台北只得限縮名額；這無關是否大牌，而是能力限制。更奇特的，是許多聽眾不拿CD或海報，隨手撕張白紙就希望音樂家簽名。音樂家自然希望簽和他們相關之物。隨意索取簽名，那所得也就只是到此一遊的塗鴉，其心態也是對演奏者的不尊重。

[註2] 筆者最慘的經驗在於勸說鋼琴家齊柏絲坦（Lilya Zilberstein）在台灣演奏安可曲。齊柏絲坦從來沒有在協奏曲後加演。經筆者死皮賴臉地勸說，她也徵求指揮呂紹嘉同意後，決定破例演奏。結果她在新竹彈安可曲時出現手機鬧鈴，在台北則是某熱情觀眾在餘韻尚未結束時便大聲鼓掌，徹底破壞其辛苦經營的弱音之美。經過如此震撼教育，筆者再也不敢勸說演奏家演奏安可曲，齊柏絲坦也再不敢在協奏曲後加演了。

最後，音樂會獻花也是一門重要卻為人嚴重忽略的禮儀。世界多數音樂廳都指派專人獻花，觀眾不得自行捧花上台。特別熱情的俄國則是觀眾擁向台前，站在台下執花給演出者。然而台灣人的熱情實為世界之最，不但樂於獻花，更愛衝上台獻花。經過多年生聚教訓，樂迷體認到獻花已不稀奇，更發展出當場致獻禮品玩偶的獨門招數。只見台上鮮花與Kitty貓齊飛，樂迷與演出者一色，真是普天同慶、舉國歡騰！

　　筆者雖然認識許多音樂家，卻從沒上台獻過一次花，甚至還冒著被花店老闆海扁的風險鼓吹大家盡可能不要獻花。何故？

一、花束自擾擾人。鮮花雖美，但捧持不易。稍不留神，則包裝紙磨擦聲、捧花翻覆聲、水灑驚呼聲、踩水摔倒聲此起彼落，音樂會自大受干擾。即使花朵平安上台，演出者接受一束即可，接受多了也搬運困難，徒增困擾，最後只得分送親友。筆者就多次無功受祿，空手聽音樂會卻滿載鮮花回家。如果沒有把握演出者能夠載運大量捧花，或不希望鮮花最後淪落至筆者這般閒雜人手上，還是以不獻花為佳。

二、演出者可能不喜歡花。不喜歡花的原因很多，最直接的便是對花粉或花香過敏。鋼琴家齊柏絲坦（Lilya Zilberstein）便是一例。她對花香過敏，總是小心翼翼。誰知有次音樂會，聽眾出於好意，獻了大捧香水百合。她當下並無不適，五分鐘後卻淚流滿面、兩眼發紅，連安可曲都無法彈完，只得道歉重彈，徒增尷尬。齊柏絲坦並非音樂界特例。像大都會歌劇院的次女高音王牌鮑蘿蒂娜（Olga Borodina），雖然氣力強勁，卻也對花香過敏。無論至何處表演，合約總不忘交代舞台和旅館中絕對不能出現香花。有次她邀請齊柏絲坦和小提琴家凡格洛夫（Maxim Vengerov）至大都會聽她演唱《卡門》，誰知舞台上雖沒香花，但前一場的花香卻沒散掉。她出場一聞，喉頭立緊，聲音大受影響。第二幕開始前就請工作人員代向觀眾道歉，劇院甚至已請好代打在後台預備。雖然鮑蘿蒂娜最後還是撐完全場，但情況之淒慘可想而知。「不知內情的人，真的很難體會對花香過敏者的辛苦！」若不知演出者是否能接受鮮花，最好還是別送為宜。

三、尊重演出專業，尊重舞台地位。對筆者而言，這是真正的原因。筆者自己也曾上台表演，開過小型獨奏會，深知「台上一分鐘，台下十年功」的道理。無論演出是技驚四座抑或荒腔走板，舞台仍屬於演出者而非觀眾。即使觀

眾中臥虎藏龍，不乏能人異士，隨時可將台上演奏者取而代之，但不屬於那個舞台，無論是誰，除了演出者和工作人員外，都不該踏上舞台一步。這也是為何俄國觀眾再怎麼熱情，也只敢從台下遞花，而非親自跑上舞台之故。不只音樂會如此，此理更適用於所有舞台藝術。唯有台上台下皆正視舞台的「抽象神聖性」，把「踏上舞台」當成嚴格的要求，對舞台永遠表示謙遜與自律，表演藝術才會不斷進步。尊重舞台，不只是尊重演出者，更是對整體表演藝術的尊重[註3]。

　　「記住！千萬別噓你的聽眾！」小提琴大師海飛茲（Jascha Heifetz）就曾如此告誡當年初嶄頭角，在樂章間制止聽眾鼓掌的鋼琴家瓦茲（Andre Watts）。音樂會之禮儀秩序只能依賴聽眾自己維持。說到底，當位好聽眾其實非關藝術修為，不過就是將心比心。

[註3] 2005年7月30日，前總統陳水扁先生參加「鄧雨賢紀念音樂」並受邀上台合唱安可曲「望春風」，兩廳院最後以「安可曲也要專業」之由對主辦單位博古藝術團開罰。蓋兩廳院的表演節目都需送審，此處的「專業」便是指陳總統並非該音樂會受審核通過之演出人員。即使陳總統是專業聲樂家，不是該場演出者就不該走上舞台。可惜當時主辦單位竟以「與民同樂」、「總統歌喉不錯」等理由抗辯，既不知對舞台的尊重，也陷國家元首於不義。

賦格‧告別

　　歲末將近,回顧2005年音樂界的重要大事,除了許多巨匠名家凋零外,或許就是貝多芬《大賦格》(*Grosse Fuge*)鋼琴重奏版手稿,在消失一百一十五年後於費城重現天日最引人注意。這本厚達八十頁的樂譜在貝多芬生前最後幾個月完成 ,一直由作曲家保留直到逝世。逃過火災,躲過戰亂,《大賦格》手稿最後在蘇富比拍賣會上以一百七十二萬美金賣出,是幾十年來最震撼人心的發現。

　　「賦格」來自拉丁文Fuga,原文是逃跑、遁走之意,是複調音樂與對位法的極致表現。主題在各聲部依次進入,隨樂曲發展不斷出現,將樂思做高度邏輯化的延展。不是每位作曲家都有傑出的對位功力,也不是每個人都喜歡賦格。崇尚革新,連和聲學「禁止平行五度」規律都敢

打破的德布西，自是厭惡這種處處受限的音樂形式。他為巴黎音樂院畢業考所繳交的作業，就是其一生唯一的賦格。

令人玩味的是，雖然形式嚴格，許多作曲家竟不約而同地選擇賦格作為人生的總結。巴赫《賦格的藝術》，便堪是傳奇的肇端。透過對位法的縝密邏輯和嚴謹結構，謙卑事主的巴赫見到宇宙的和諧，人性與上帝的榮光。莫札特最後一首交響曲《朱彼特》，終樂章也是神乎其技的賦格。我們無法得知莫札特是否意識到《朱彼特》會是他交響曲的告別之作，但至少在《安魂曲》手稿上，他的確也欲在〈淚水之日〉後寫下〈阿門〉賦格。可惜這音樂史上兩大絕作皆因作曲家辭世而未完——《賦格的藝術》令人錯愕地中斷，莫札特助理蘇斯邁爾（F. X. Süssmayr）則無能譜寫賦格，索性把〈阿門〉當作兩個和弦補完。作曲家心中的完美賦格，只有上帝才能知道。

「我只能立一次遺囑」，理察·史特勞斯顯然視《奇想曲》作為他歌劇的終點。歌劇最怕過分統一，賦格卻是最為嚴密的曲式，自然鮮少在歌劇中出現。但和威爾第最後一部歌劇《法斯塔夫》相同，這兩大歌劇聖手皆不尋常地在告別舞台時寫了長大的賦格。巴爾托克最後作品之一

的《管弦樂團協奏曲》與剩十七小節未完的《第三號鋼琴協奏曲》，都有作曲家千錘百鍊的賦格寫作，對位手法高妙至極。拉威爾最後一部鋼琴獨奏作品《庫普蘭之墓》，第二樂章則以優雅而感傷的賦格，在斷壁殘垣中紀念過去的美好。他畢竟是含蓄的作曲家；柴可夫斯基《悲愴》交響曲第一樂章的對位樂段，層層疊疊的主題，音音句句都是控訴，預示即將到來的悲劇。

　　為什麼這麼多作曲家選擇以賦格作終？《大賦格》手稿筆法狂放，譜上墨漬斑斑，甚至還因施力過度而劃破紙張。貝多芬早年寧可離開名動公卿卻俗務纏身的海頓另拜名師，就是要潛心修習對位法。當《大賦格》以弦樂四重奏形式首演時，聽得一頭霧水的觀眾大罵貝多芬蠢驢。多年失聰的作曲家早已不在乎世人觀點，卻害怕這首賦格從此被人遺忘……焦慮中他一改再改，冀望以鋼琴版得到更多知音。當告別的時刻來臨，或許這些作曲家又都想起自己音樂人生的開始，那為對位法搜索枯腸的青澀時光，苦心習寫經文歌的年少歲月。於是，他們再次提筆，要在一首首賦格中證明自己終是無愧所學……

　　音樂終究是良心事業，半點騙不得人。曾為貝多芬持火炬送葬的舒伯特，臨死前還想學習對位法，一探音樂的

無窮奧義。《大賦格》的前衛遠遠超越了貝多芬的時代，手稿重現舉世驚歎——賦格因此不只是賦格，更是淚水與汗水灌溉下的智慧，作曲家藝術人生的縮影。

兒歌考

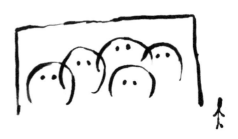

　　說到流傳最廣,最平易近人的曲調,大概非兒歌莫屬。無論那一國家、那一民族,都有足以讓人一聽便琅琅上口的童謠。兒歌既能輕易打動人心,在作曲家眼裡也就成為變奏與引用的素材,為作品增添風味與魅力。

　　古典音樂中最出名的兒歌,應屬〈小星星〉(〈小星星〉是英語版歌詞,法文版則為〈媽媽請聽我說〉)。莫札特當年到巴黎求職,就以此兒歌為主題寫下膾炙人口的《媽媽請聽我說之十二段變奏曲》,成為鋼琴變奏曲的經典。法國本地作曲家也不多讓,亞當(Adolphe Adam)在歌劇《鬥牛士》裡讓女高音於千迴百折的旋律中唱出燦爛異常的花腔,前來搭救的男友則以長笛為之呼應,一同馳

騁出〈媽媽請聽我說〉的華麗變奏。或許嫌作曲家用得太多了，聖桑在《動物狂歡節》的〈化石〉還刻意引用〈媽媽請聽我說〉，諷刺地希望作曲家可以把此曲留在博物館就好。不過，他的呼籲似乎沒人理會。匈牙利鋼琴名家杜赫那尼（Ernst von Dohnanyi）以〈小星星〉為靈感，為鋼琴和管弦樂團寫了首巨大的《兒歌主題變奏曲》。他不但加了段烏雲密布的前奏反襯晶瑩星光的美麗，十一段變奏後更以賦格作終，極盡浮誇之能事。結束了嗎？當然還沒！西班牙近代作曲家蒙薩瓦特格（Xavier Montsalvatge, 1912-2002）為愛女葉薇塔所寫的《葉薇塔小奏鳴曲》，第三樂章也機智地引用這首童謠，以高超的和聲運用幻化奇妙之音色效果。看來只要人們對其喜愛不減，〈小星星〉永遠不會在作曲家心中成為化石。

兒歌也可以是情境的設定。作曲家普列汶(André Previn)為愛妻慕特(Anne-Sophie Mutter)所寫的《小提琴協奏曲》，第三樂章就將她最喜愛的德國童謠〈我若是隻小小鳥〉編成變奏，主題代表童年回憶，一連串的發展則是慕特的人生旅程。此外，兒歌也可是諷刺與嘲弄的工具。馬勒第一號交響曲《巨人》，其第三樂章的送葬進行曲主題竟然是把〈兩隻老虎〉改成小調後的版本。原來馬勒看到報紙一幅「動物扛著獵人屍體的送葬隊伍」諷刺漫畫，靈思一動便寫下這個扭曲後的兒歌

卡農，效果確實令人驚訝。

　　讓人驚訝的還不止於此。一如〈小星星〉和〈媽媽請聽我說〉之同曲異詞，〈兩隻老虎〉原曲則是〈雅克兄弟〉，本是哄孩子入睡的搖籃曲。中文填成〈兩隻老虎〉已經頗為奇怪，更為離奇的，是民國15年7月1日中華民國政府公布以〈國民革命歌〉暫代國歌，其曲調竟然就是〈雅克兄弟〉！「打倒列強，打倒列強，除軍閥，除軍閥；努力國民革命，努力國民革命，齊奮鬥，齊奮鬥。打倒列強，打倒列強，除軍閥，除軍閥；國民革命成功，國民革命成功，齊歡唱，齊歡唱。」從歐洲母親床邊的輕吟變成中華民國軍民齊唱的國歌，這可是馬勒也無從想像的奇事呀！

　　運用兒歌的作品雖多，若論及音樂作品中最令人感動的兒歌，巴赫《郭德堡變奏曲》的第三十段變奏仍是我心中的無上經典。巴赫此曲結構精妙深邃，若真要詳盡分析，大概得花上好幾本書的篇幅。然而經過一連串新奇刺激的旅程，於二十九段變奏中看盡人生風景後，在回到主題前的最後一段變奏，巴赫卻巧妙地將兩首兒歌編入主題。即使聽眾不知道那新加入的旋律原是童謠，那樸拙真實、自然直接的音樂力量仍會深深憾動每一位聽者的心。

「這是何等神奇的音樂，像油膏般滋潤並撫慰所有憂傷的心。」得知母親過世後，布拉姆斯一邊流淚一邊彈著《郭德堡變奏曲》，彈給在天國的母親，也讓音樂安慰自己的傷痛。或許正是兒歌的力量讓布拉姆斯告別哀慟，在《郭德堡變奏曲》結尾輕唱著「媽媽請聽我說」……

作曲家密碼

　　藉由一本《達文西密碼》，作家丹・布朗（Dan Brown）不僅名利雙收，更掀起世人對藝術、宗教、密碼與符號學的狂熱。其實除了繪畫與文學，音樂也能是一種密碼。由於音名可以對應子母，甚至把字母按七個音名順序排列，便可得所有字母之對應音名。作曲家自也巧加安排，在旋律裡大玩暗語猜謎。

　　想玩高段的音樂密碼，又想兼備美妙悅耳的旋律，作曲者非得有高段對位功力不可。巴赫就是箇中大師。在其賦格《自天國歡呼》（*Vom Himmel Hoch*），就可見到「B—A—C—H」主題反覆出現，堪稱自得其樂的最佳代表[註1]。巴赫晚年應斐德列二世（Friedrich II）之邀舉行御前演奏，以國王給予之主題即興演奏並發展成六聲部對位

曲。當下他雖以驚人的技法震懾全場，卻覺得意猶未盡，還未達到其最高水準。回到萊比錫後，巴赫將主題重新思索寫成《音樂的奉獻》（ *Musikalisches Opfer* ），並題上拉丁文字謎「Regis Iussu Cantio Et Reliqua Canonica Arte Resoluta」（意為：奉國王命令演奏的樂曲與依據卡農技法解決的樂曲）──其字首合寫「Ricercare」正是「主題模仿」，也是巴赫用以展寫整套作品的對位巧技。當巴赫終於走向人生終點，在《賦格的藝術》最後一曲，他再次將「B─A─C─H」寫進音樂，只是就當名字逐漸形成之際，作曲家也真正走入上帝懷抱而在天國中歡呼。該賦格只寫到第239小節，留下巴赫之子在樂譜上寫下「作曲家在B─A─C─H帶入對位主題時辭世」；完整《賦格的藝術》仍然藏在巴赫的腦海裡，只有上帝才能和他分享對位法的終極奧祕。

私淑巴赫又熱愛文學的舒曼，對音樂字謎也樂此不疲。他的第一首作品《阿貝格主題變奏曲》，便是以心儀女孩之名「Abegg」所寫成的音樂作品。而其《狂歡節──四個音符的情景》，更把自己的姓「SCHumAnn」和心上人艾奈絲汀娜的故鄉「ASCH」做巧妙對應，寫成極工盡巧的音樂幻想。甚至他還放了一段〈人面獅身〉

^{註1} 在德文中，降B音之音名為「B」，B音之音名為「H」，因此巴赫「B-A-C-H」可以完美地對應成「降B-A-C-B」。而B音之音名為「H」，也為各國作曲家所引用。

（Sphinxes），樂譜僅提示此四個音符的三種唸法卻未寫下任何旋律，果然是不折不扣的謎語。

不是所有人都如此招搖自己的密碼。受舒曼提攜的布拉姆斯，深研巴赫以來的音樂技巧，作品既是千錘百鍊，也是暗語深藏。他把愛人阿嘉德（Agathe von Siebold）的名字化作「A—G—A—D—H—E」音名動機，在其第二號弦樂六重奏與作品一一九之三的鋼琴間奏曲中以音樂訴說不敢明言的真心。同樣是欲言又止，活在蘇聯極權體制下的蕭士塔高維契則把自己的名字「Dmitri SCHostakovich」縮成四個音符「D—S—C—H」。他晚年不但公開承認這個音樂簽名，更在墓碑刻上這四音動機，要世人切勿忘記其作品中的秘語，他真正想說的話。

音樂密碼也可以如嵌名聯，用以題贈或是致敬。李斯特以「B—A—C—H」音名寫下《BACH主題幻想與賦格》遙念大師風範，而布拉姆斯的《FAE奏鳴曲之詼諧曲樂章》，便是以好友小提琴家姚阿幸（Joseph Joachim）之座右銘「自由但孤獨」（Frei Aber Einsam）音名縮寫而作，是彼此藝術理念的寫照。貝爾格題獻給恩師荀白克的《室內協奏曲》，更將荀白克、同門作曲家魏本，和自己姓名寫成主題（Arnold Schonberg Anton Webern Alban Berg），精妙發展出一首為鋼琴、小提琴和十三件木管樂器的協奏曲。布列茲的《飄移2》（Dérive 2）則以當代音樂支持

者，瑞士億萬富豪薩赫（Paul Sacher）之姓排成六音序列和弦（降E、A、C、B、E、D，其中降E和B以德文作Es和H解，但D以法文視之作ré）給另一位當代作曲大家卡特（Elliott Carter）做八十大壽賀禮。這樣的例子自古到今從不間斷，我們仍能期待如此巧妙的音樂嵌名聯在未來出現。

　　同樣的音樂字母，在不同作曲家手上自有不同的嵌名方式。為紀念海頓逝世一百週年，拉威爾所作的《海頓小步舞曲》和德布西的《海頓頌》都以「H—A—D—Y—N」五音旋律做主題，卻表現出截然不同的音樂世界。拉威爾的《海頓小步舞曲》由「H—A—D—Y—N」對應音符正行、逆轉、倒走而成。無論他如何玩弄五音，旋律卻始終清新可愛。其思慮之高深莫測，果然是音樂史上最精雕細琢的聖手之一。相較於拉威爾為樂曲創造完美的外形，在外形下安排聲音，德布西的音樂則像是由原子發展成宇宙，以聲音來創造作品的形狀。同樣是「H—A—D—Y—N」五音，德布西則以更複雜的方式呈現主題。從低音到旋律，從琶音到和弦，甚至是聲音的共鳴，德布西在兩分鐘不到的篇幅內開展出無窮想像，以難以預料的手法表現主題，展現不凡的大師手筆。他們兩人的構想完全不同，也各自將音樂個性表現至極，讓後人欣賞比較。

至於論及最華麗龐大的音樂密碼，英國作曲家艾爾加為管弦樂團所作的《謎語變奏曲》大概是箇中之最。雖然每一變奏都對應一姓名縮寫，第十三變奏的浪漫曲卻意外地標為（＊＊＊），讓音樂學者至今為這曖昧的神秘情人爭論不休。據說全曲還隱藏著一個未解的玄妙之謎，尚待高人巧思破譯。

　　最近《達文西密碼》中聖杯所在的羅斯林教堂（Rosslyn Chapel），傳出近六百年前刻於其仕女廳上，兩百一十三個具有符號的立方體其實是聲波形式，為兩名英國音樂家父子在二十年的研究後終解碼成音樂，將聖杯樂章重現世人面前。而世人雖曉丹‧布朗是當今最轟動的暢銷作家，卻鮮少人知道當他取得英語和西班牙語雙學位後，最初竟是以流行樂作曲家的身分至洛杉磯尋求發展。或許，音樂也曾給予他解碼出題的靈感，在環環機關中創造出《達文西密碼》吧！

淺談歌劇中的女性

　　從歌劇看女性可說有趣無比。在歌劇本質從娛樂轉變為藝術的過程中，女主角一路從首席女主角（Prima Donna）到所謂的女神（Diva），其所得到的尊崇和殊榮不斷增累，本身即成為一種象徵。史上沒有一個男歌手能被稱為Dino（男神），但世人對Diva的瘋狂眷戀在歌劇明星凋零的今日仍然不減。就算不是能拯救世界的第五元素，Diva一樣是身懷地水火風的女神，集神秘、魅力、聖潔和崇高於一身。

　　就在首席女主角從舞台角色轉變為精神象徵時，詭異地，其對應的歌劇角色竟然隨之浮面，甚至愈來愈遠離「女人」。早期歌劇中，劇情多半是滿天神佛，採用希臘羅馬神話中的神仙傳奇做為主軸。若是不幸落入凡間，也

多女皇女王當道。這種風潮從韓德爾、海頓時代就非常盛行。但這類角色唱多了，不但粉絲把歌手當成明星，甚至連歌手自己都覺得自己是女王了。1727年6月6日，韓德爾所經營的劇院上演波諾契尼（Giovanni Bononcini, 1670-1747）歌劇《阿斯提亞那特》（Astianatte）時，雖然請到兩大紅星庫佐妮（Francesca Cuzzoni, 1696-1778）和波蒂妮（Faustina Bordini, 1695-1781）同台競演，劇情和唱段也極盡平衡之能事，怎知在歌迷起鬨鼓譟下，不但沒擺平兩大天后，反而導致天后互扯假髮，在台上一路糾纏扭打的醜聞。這不僅開啟歌劇史上兩姝鬥豔的傳統，還成為蓋伊（John Gay, 1685-1732）《乞丐歌劇》（The Beggar's Opera）的諷刺橋段。歌劇演出意外竟成歌劇內容，確是樂史一絕。

至於品味俗麗的麥亞白爾（Giacomo Meyerbeer, 1791-1864）也延用這種花招，在長達四小時的歌劇《新教徒》（Les Huguenots）中，把最沉重的宗教屠殺寫成瑪歌皇后選秀會，王公將相人不分男女老少，戲不論大小輕重，怡然自得地各唱出花腔練習曲。同樣的爛戲他也百寫不厭，唯一稍有長進的是其最後一部作品《非洲少女》（L'Africaine），但也換湯不換藥：達伽馬除了探險航路也探險愛情，在葡萄牙皇后和非洲女王間纏鬥。比較有趣的是莫札特。莫札特的劇本有一部分延續這種神仙傳統，但

他對劇本品味實在不高，所以寫下一堆音樂優美絕倫，劇情昏庸至極的歌劇。唯一的共同點，便是莫札特的歌劇仍是花腔滿天飛，《魔笛》的夜后和《女人皆如此》的費奧笛麗姬都屬歌劇史上最難演唱的角色。

到了「美聲歌劇」時期花腔更是驚人，更要求音質的純粹和精緻，於是女高音的地位不斷爬升。男高音雖然也是花腔，還有風華絕代的閹人歌手，但女高音的偉大地位已然定型。作曲家也逐漸懂得將音樂和劇本結合，成為更深刻的藝術。音樂寫作也愈來愈「性別化」，男聲女聲的旋律區隔逐漸發展；雖然爛戲還是一堆，但總算出現了《諾瑪》，而《拉梅默的露琪雅》更是聲樂角色徹底性別化的代表經典。

但從美聲歌劇以降，歌劇女主角的內容卻不斷被平面化、單一化（如普契尼），就算如威爾第、華格納的歌劇，女性自發的聲音仍不多見，多半是處於大時代的宿命掙扎或成為某種象徵；華格納尤為可笑──雖然他的女主角都承擔了偉大的使命，但不是為了這項偉大使命而死於非命，就是為求「靈魂升華」而莫名其妙「升天」，堪稱歌劇史上讓女性擁有最無厘頭死法的大師。即使歌劇發展已達黃金時代，但女性角色能如《諾瑪》──為愛至死方休，自主決定命運的督依德教女祭

司，仍是鳳毛麟角。這相當程度反應了票房的重要性：男人，也就是帶女人去看戲的人，只願見到這類劇情的不斷上演。威爾第《馬克白》的慘敗就反應此一事實：誰要看一個沒有愛情，追求權力到喪心病狂的馬克白夫人？普契尼的成功其實是討好男人的心，屬於小女人的勝利。無論是《蝴蝶夫人》，還是改編此劇而成音樂劇的《西貢小姐》，當筆者坐在劇院，看著白種男性輕輕拭著懷中女人的淚水時，實在不得不佩服這些劇作家的卓越洞察力。同時的法國主流更是有趣，花腔仍是主軸，馬斯奈重覆神仙劇碼再寫也就算了，還譜出啥伊士坦堡魔女飛天會情郎、埃及名妓受教士感化看破紅塵的故事；而抗拒這種題材的《卡門》，自始就得到難堪的慘敗。

　　普契尼過世代表了義大利歌劇黃金時代的結束，同時，女性終於出現了自己的聲音。理查‧史特勞斯的歌劇以女性看透人世，無論是看破執迷的《玫瑰騎士》元帥夫人，或是如《暗戀桃花源》般兩戲合演的《納克索斯島的阿麗雅德》（*Ariadne auf Naxos*），出自名家霍夫曼史塔爾（Hugo von Hofmannsthal, 1874-1929）的劇本確是非凡絕品。十二音列大匠貝爾格寫出睡遍男女的雙性戀《露露》，在一連串謀殺後躲入妓院，終被開膛手傑克殺死的驚悚歌劇。捷克作曲家楊納傑克處理一系列少女未婚懷孕、少婦為報覆丈夫而紅杏出牆等等社會寫實好戲；他很

幸運。俄國的蕭士塔高維契也寫作因丈夫能力太差、少婦空閨寂寞後偷人謀殺的歌劇，終於觸怒史達林而遭批鬥禁演。相對於布瑞頓和柴可夫斯基這兩位男同性戀，他對女性的歌劇角色還是有歷史意義的創新。也是男同性戀的法國作曲家普朗克在二次戰後寫下以「女性主義」為觀點出發的《泰雷斯西亞的乳房》（*Les mamelles de Tirésias*）——泰蕾莎受夠丈夫對自己的限制，衣服一脫，雙乳化成氣球飛天而去，從泰蕾莎變成泰雷斯西亞。全劇討論了女權運動和父權宰制，包括女性旅行、從軍等社會議題，雖結尾太過保守，但這畢竟是第一部以女性主義理論寫成的歌劇。

下一次，妳可得找個好藉口，告訴我為何還不聽歌劇！

永遠的DIVA
——淺談歌劇世界裡的伊麗莎白

　　不論是電影《莎翁情史》（*Shakespeare in Love*）中的嚇人老太婆，《伊麗莎白》（*Elisabeth*）裡笑傲寰宇的女王，還是《美人心機》（*The Other Boleyn Girl*）裡的政治親情大亂鬥，隨著電影工業的進展，這段剪不斷理還亂的英島爭奪史又成為大家茶餘飯後的話題。然而，在另一個舞台上，不列顛宮庭大內的愛恨情仇仍然是眾人的目光焦點。雖然命運似乎更加坎坷，卻是藝術的頂巔。

✘ 董尼采第的美聲之最
——都鐸王朝女王三部曲

　　提到歌劇中的英國女王伊麗莎白，就不能不提義大利偉大的美聲歌劇聖手董尼采第（Gaetano Donizetti,

1797-1848）所寫的「女王三部曲」。和同一時期的名家貝里尼（Vincenzo Bellini, 1801-1835）相較，貝里尼的句法工整精純，在古雅旋律中舒展美聲的華彩，但董尼采第卻不是如此。天賦旋律感極佳的他更喜愛戲劇張力和陡然升降的衝擊，在不工整卻凌厲的呼喊中拓展人聲的極限。貝里尼一生皆視董尼采第為死敵，竭盡所能打擊董尼采第，但他終究敗給了時間——1835年，貝里尼逝世，得年僅三十四歲。貝里尼死後，董尼采第立即運用貝里尼風格寫了一首《安魂曲》以為悼念。這個機伶的作法不但贏得人心，更宣告董尼采第時代的來臨。

董尼采第是位對英倫風情極為著迷的作曲家，貝里尼逝世時正值他人生事業的顛峰——他以英國故事改編而成的《拉梅默的露琪雅》當時正如日中天（還記得電影「第五元素」裡的藍色女高音嗎？她唱的詠嘆調就是露琪雅的瘋狂場景）。然而，這並不是董尼采第首次用英國故事寫作歌劇。在此之前，他已經完成《安娜・波雷娜》（*Anna Bolena*）和《瑪麗亞・斯圖亞特》（*Maria Stuarda*），再加上後來的《羅伯特・德威魯》（*Roberto Devereux*），就是俗稱的董尼采第「女王三部曲」。

✘ 只見新人笑，不見舊人哭

英國歷史實在複雜異常，還是讓我們就歌劇來論故事，看看這三部劇究竟唱些什麼吧！《安娜‧波雷娜》是誰呢？這是義大利文，翻譯回英文就是大名頂頂的安波琳（Ann Boleyn）。這個長期被人描繪成淫亂後宮、勾引英王的女子，就是伊麗莎白的生母。所以要談歌劇中的伊麗莎白，自然不得忽略掉這齣「前伊麗莎白」的歌劇。這齣劇的劇情相當鬼扯而混亂，和以前某台連續劇那些永遠開不完的花朵有異曲同工之妙。簡而言之，就是亨利八世再度對這「最新」的妻子感到厭倦，定極思動尋找新歡。安波琳何嘗不知？然而她不知道的，就是丈夫新歡竟是身旁最貼心的女僕喬安娜。好啦，由於安波琳行情頗佳，不但被身旁男侍暗戀，連老情人也忘不了她。結果就在致命的巧合下，舊情人和男侍爭鬥而為亨利八世撞見。亨利八世在男侍身上找到安波琳的畫像，故而斷定皇后不貞（終於找到藉口啦！），將一干人等全送往斷頭台……董尼采第不愧是寫作瘋狂場景的大師，在安波琳走向斷頭台一段，他以近半小時的時間，運用各種花腔描寫女主角陷入瘋狂的心理狀態；時而驚懼於死亡的恐怖，時而幻想自己婚禮的甜蜜，但在諸多傳神刻劃中，最「過分」的當屬他以眾人慶祝喬安娜為皇后的讚美聲，配上加農砲和禮樂，伴隨

安波琳死前的詛咒一起唱出最後那淒厲的高音,聽來真是讓人不寒而慄。薄情郎棄舊愛喜迎新后,痴心女悔昨非淚灑刑台……這就是伊麗莎白的媽媽,安波琳的悲慘故事。

✘ 英島女王爭奪戰

《安娜‧波雷娜》的成功奠定了董尼采第的名聲,但他最高的音樂成就還是在《瑪麗亞‧斯圖亞特》。和《安娜‧波雷娜》不同,《瑪麗亞‧斯圖亞特》是由德國偉大劇作家席勒(Friedrich Schiller, 1759-1805)的劇本改編而成。席勒在兩位女王的鬥爭間融入蘇格蘭和英格蘭的死結,添入自己的臆測以塑造更戲劇化的效果,將歷史、愛情和權力皆寫得相當動人。董尼采第看了劇本後也身受感動,揚棄慣用的誇大花招,認真就劇情譜寫音樂,筆者也認為此劇堪稱董尼采第最偉大的作品。故事描述英格蘭女王伊麗莎白鬥倒蘇格蘭女王瑪麗後,經過二十年的囚禁還是將瑪麗送上斷頭台。然而在劇本裡,席勒將情節寫得更具煽動效果:伊麗莎白愛著羅伯特,羅伯特卻愛著瑪麗。羅伯特愈是在伊麗莎白面前為瑪麗求情,伊麗莎白愈是妒火中燒……羅伯特苦心讓伊麗莎白和瑪麗會面,希望瑪麗能夠看他面子委曲求全,向伊麗莎白低頭以求活命。誰知兩位女王見面,伊麗莎白卻毒辣過人,不斷出言羞辱。瑪

麗雖為階下囚，畢竟還是一國之主，不顧一死回嘴反擊。
伊麗莎白一見既怒且喜，宣判將瑪麗送往斷頭台。這是歌劇史上最驚心動魄的場面之一，女王的對決果然僅此一部：

伊麗莎白： 哈！妳迷人愛情去那兒了？

妳美麗容顏如今安在？

任何得到子民歌頌的人都會充滿喜樂，可是……瑪麗妳呀……

瑪麗： 我受夠了！我聽不下去了……

伊麗莎白： 妳所得到的卻是無盡的恥辱！

瑪麗： 妳這惡毒的女人竟敢愚弄我！

伊麗莎白： 放肆！

瑪麗： 哼！淫妃安波琳的女兒！

說我不名譽，妳自己才可恥！

妳所說我的恥辱，其實都在描述自己妓女般的淫穢！

英格蘭的皇位已被褻瀆——

不是別人，就是妳這可鄙的混蛋！

伊麗莎白： 來人呀！

眾人： 完了！她沒救了！

伊麗莎白： 走！瘋女人！去面對妳的死刑吧！……

瑪麗： 感謝上帝！這樣我就不用再見到妳了！

董尼采第果然不同凡響。他不但把瑪麗令天地為之變色的詛咒寫得一如命運本身般無情，更把伊麗莎白惱羞成怒的怨恨表現地入木三分。還沒完呢！本幕之後還接著瑪麗在教堂向神父作最後告解，但羅伯特卻偽裝成神父。董尼采第寫出非常感人的宗教音樂，更神乎其技地將愛情和絕望添入莊嚴的音響中。當瑪麗終赴刑場，董尼采第更將她的絕命辭寫得極其抒情而感傷，鐵石心腸聽了也要為之動容。這是董尼采第歌劇中最精采的劇本，也是最精采的音樂！

然而，就是因為太精采的劇本，導致此劇的悲慘命運。本劇在西西里彩排準備首演時，西西里皇后親自出席，但她看到瑪麗向神父下跪時竟然當場昏倒。原來皇后既是教徒又深信皇室的崇高，堂堂蘇格蘭女王竟然在觀眾面前下跪，真是成何體統！（還好她先昏倒，不然她還得目睹女王被砍頭！）可想而之，本劇因此禁演。不過這皇后也不是很聰明。董尼采第將人名、地名、服裝全改過（換成平民），但劇情和音樂絲毫未變地上演，這皇后竟然給予熱情好評。不過，此劇再度上演時又再度被禁。整個十九世紀，本劇不過演了三次。更糟糕的是在此之後，

本劇就消失了！直到土耳其美聲天后甄瑟（Leyla Gencer）找到曲譜，才在義大利史卡拉劇院重見天日。

✖ 女王的代價

　　董尼采第「女王三部曲」以《羅伯特・德威魯》劃下句點，故事為複雜的四角宮廷戀愛大鬥法。羅伯特和莎拉是戀人，伊麗莎白卻愛羅伯特，趁他在愛爾蘭作戰時命令莎拉嫁給諾丁翰。後羅伯特因叛國罪被補，證物中竟有莎拉的藍色絲巾。面對伊麗莎白逼問，羅伯特始終不肯說出絲巾主人，伊麗莎白盛怒之下將羅伯特送往倫敦塔等待死刑。

　　女人妒心發作固然難以收拾，男人醋海生波更是強過硫酸。羅伯特要莎拉送其戒指向伊麗莎白求情，諾丁翰卻囚禁莎拉擺明要情敵腦袋搬家。當莎拉終於趕到女王面前，想赦免愛人的伊麗莎白卻已聽到羅伯特身首異處的消息，在無盡悔恨中悲吻戒指以終。此劇花腔仍然相當艱難，全劇為強烈巨大的情感所驅策，終景更是美聲歌劇中最戲劇化、最激動的場面之一，是女高音的莫大考驗。不過此劇旋律不如前面二部優美，如今更罕見演出或錄音。美聲歌劇另一巨擘羅西尼也寫了一部《伊麗莎白》（*Elisabetta, regina d'Inghilterra*），故事也只是情史，音

樂更無法傳神補捉主角性格——此劇序曲和女主角登場詠嘆調,都和一年後的《塞維里亞理髮師》相同。堂堂大英女王竟和懷春少女共唱一調,這是哪門子的寫作?如此音樂根本是剪貼簿,筆者在此就不多提。但是,這段最撲朔迷離的情史怎能因為劇本或音樂不好就不提了呢?接下來要介紹的是二十世紀英國天才作曲家布瑞頓所寫之《葛羅麗安娜》(Gloriana),是筆者以為關於這段情史最好的歌劇。

當女王要付出代價,要當成功的女王更要付出昂貴的代價。伊麗莎白所付出的代價就是絕情棄愛;她嫁給英國,成為星雲之上的至尊。時間也過得很快,從伊麗莎白、維多莉亞,轉眼間英國又是女王當朝。當1952年現任女王伊麗莎白二世繼位之後,布瑞頓在友人建議下決定寫作一部慶祝女王登基大典的歌劇。然而可別以為這齣歌劇就如同其名字的雙關語涵意,在說英國的榮耀。因為整齣歌劇的重心都是伊麗莎白和羅伯特的情史,把伊麗莎白的女人心寫得極為現實。

故事其實內容相當片段,也很八卦。結論就是伊麗莎白殺了羅伯特。但為何而殺呢?不盡忠職守,有叛國之嫌。這裡劇作家做了巧妙的中合。議會認為羅伯特該死,但伊麗莎白卻心有不忍。當女王愛恨交織無法定奪時,羅

伯特的妹妹出面為哥哥求情。這對兄妹早對女王不太尊重，認為不過是一女子，大可取而代之。在羅伯特妹妹麗奇口不擇言下，伊麗莎白一怒便簽署死刑宣判。這段經典愚蠢對話是：

麗奇：妳需要他；讓他的偉大彰顯吧！

伊麗莎白：他意圖侵犯我的王權。他已經偉大到我無法容忍了。

麗奇：就算沒有妳的榮耀和恩典，他一樣是偉大的！

伊麗莎白：大膽女人！竟敢用如此言詞為叛國者辯護！

麗奇：不！他不是叛國者！

伊麗莎白：審判已經裁決！

麗奇：他值得妳原諒！

伊麗莎白：好個自以為是！竟敢如此放肆！

麗奇：他值得妳去愛！

伊麗莎白：不可理喻！滾！

（所以知道如何談判還是非常重要的，歡迎加入談判社）

女人的脆弱和王者的堅強終在這段激辯中做了了結。

伊麗莎白成就了她的女王冠冕。舞台上腳燈漸暗，伊麗莎白這時說出了她心中的天人交戰：

「我的勝利是做到了其他女王所達不到的兩件事：我超越了名譽，更超越了自己偉大的內心。我的國家會因為我而滿意的！」

「直到最終的審判日來臨，我仍然以人民的福祉做為我的榮耀——人民的幸福，是我一生的追求……」

聽起來很偉大，不是嗎？不過本劇還是有非常八卦的台詞。像是當羅伯特闖入寢宮請求女王原諒時，伊麗莎白卻說：原諒什麼？要我原諒你看到我已經衰老的容顏嗎？（美人遲暮是很可怕的，更何況伊麗莎白根本不是美女）還有一段伊麗莎白嫉妒羅伯特妻子，用計謀換下她舞會衣服的插曲。整體而論，《葛羅麗安娜》在小女人和偉大女王間不斷徘徊，意圖顯示出伊麗莎白的內心世界。

✖ 錄音歷史和花絮

談了這麼多之後，總該介紹一下這些歌劇的錄音。《安娜‧波雷娜》是長達三小時的大戲，對女高音的技巧

和體力都是極沉重的考驗。當年想掙義大利歌劇聖地史卡拉歌劇院人心的卡拉絲（Maria Callas），就硬是拚了命要唱這最難的劇碼。卡拉絲的美聲技法雖不全面，但其精湛演技和戲劇性爆發力卻贏回了面子。也因為她的成功，美聲歌劇才又成為風潮。卡拉絲只留下此劇現場錄音，但她美麗的容顏卻隨著安波琳的悲劇一同紀錄在歷史的輝煌裡。

　　董尼采第的「女王三部曲」因為難度實在太高，而《瑪麗亞・斯圖亞特》又因樂譜失傳而無法演出，以致傳奇女高音甄瑟是這兩百年來第三位唱完「女王三部曲」的美聲歌手。甄瑟力道十足而冷冽甜美的聲音，配上董尼采第的戲劇張力和絕美旋律，實是世紀奇觀。很可惜，這位不世出的女高音不喜在錄音室演唱，故她的錄音幾乎全是現場側錄。但甄瑟的成就仍然偉大。她的偉大一方面是以神奇的技巧和嗓音唱完「女王三部曲」，另一方面，她更以美豔的容顏和威嚴的台風演出活生生的女王。她演唱的《瑪麗亞・斯圖亞特》，是筆者心中的唯一。雖然日後維也納合花腔高手葛貝洛娃（Edita Gruberová）和芭爾莎（Agnes Baltsa）之力，在國立歌劇院盛大製作此劇，其成果仍無法和甄瑟與次女高音薇瑞特（Shirley Verrett）的經典比美。

然話雖如此，葛貝洛娃極其努力拓展嗓音，終於唱完也錄完「女王三部曲」，展現非凡的鬥志與毅力，各式花腔精準明確，成就也令人敬佩。在她之前，前輩名家蘇莎蘭（Dame Joan Sutherland）也錄完三部，只可惜她太小心保護嗓音，到退休前才錄製《安娜‧波雷娜》，成果僅聊備一格。美國女高音席兒絲（Beverly Sills）的「女王三部曲」錄音倒堪稱面面俱到，她讓人為之驚嚇的全神投入，在宮廷秘史中逼出強大的情緒感染力。多明哥和席兒絲合作《羅伯特‧德威魯》時，在台上被她狠甩一耳光；回神一看，席兒絲竟眼神迷茫，宛如伊麗莎白附身——聲樂家能演唱至此，她的「女王三部曲」真是不聽不可。

　　至於《葛羅麗安娜》首演並不成功，據說女王本人對此奇特賀禮也大感失望，本劇直到1993年才首度發行CD，但音樂卻是值得一聽。羅西尼的《伊麗莎白》甄瑟和卡芭葉（Montserrat Caballé）這兩大美聲女王都曾唱過，成就亦非小可。

　　歌劇的沒落也不是一天兩天的事了。雖然筆者寫了半天，所挽回的仍可能只是斷井殘垣，但希望有心的愛樂者能聽聽這歌劇中的伊麗莎白，聽聽那眾星之上的聲樂女王。

鋼琴大賽的傳奇

　　隨著音樂比賽的出現與發展，參與比賽也幾乎成為年輕音樂家邁向國際舞台的必經之路。在各項音樂比賽之中，又以鋼琴競爭最為激烈，種類與項目也最為複雜。重要的國際大賽不但是全球注目的焦點，也是音樂界世代交替的指標。

　　然而，得獎真的就是飛黃騰達的保證？躍上龍門的可不可能只是吳郭魚？1983年以二十一歲之齡拿下紐約紐柏格大賽冠軍的英國鋼琴家賀夫（Stephen Hough），就直言現今的鋼琴家一心只想得名，卻不考慮自己是否已經「準備好得名」。他原本計畫在二十四、五歲才開始職業演奏生涯，自承當年奪冠實在意料之外。然而賀夫最後還是克服突如其來的挑戰，每季排出不同的獨奏會和協奏曲，年年

求新求精，自此一路平步青雲。他的觀察在今日看來格外正確。在2002年奪得柴可夫斯基鋼琴大賽冠軍的日本女鋼琴家上原彩子，其多年來征戰大小比賽，從首輪到決賽幾乎全彈同一套曲目。她在比賽的表現已招致爭議，更難堪的是之後無新曲目可彈。同樣的問題也出現在2000年蕭邦大賽得主李雲迪身上。即使在得獎四年後，他也幾乎僅以一套「蕭邦四首詼諧曲與李斯特奏鳴曲」，不到七十分鐘的獨奏會曲目行走樂壇，走至不能再走後才換另一套一樣短小的曲目。四年只能練就一套七、八十分鐘的獨奏會曲目？無論是自我要求不高，或是學習能力不足，這樣的表現都不配稱為職業演奏家——然而，他們都是大賽冠軍，還是破紀錄的贏家。上原彩子是柴可夫斯基鋼琴大賽第一位東方冠軍與女性冠軍，李雲迪則是蕭邦大賽最年輕的首獎得主——但他們的光彩似乎只停留在比賽現場，觀眾的掌聲也逐漸散去。

若略過表面的「輸贏」話題，鋼琴比賽仍然充滿話題，既是時代精神的縮影，更是無數傳奇的誕生地。在美蘇兩強對抗的冷戰時代，鋼琴比賽更成為這東西兩強的角力場，茱麗亞和莫斯科音樂院的戰爭。自從美國鋼琴家范·克萊本（Van Cliburn）在首屆柴可夫斯基大賽奪魁後，蘇聯當局便難消此恨，第二屆起便強迫國內好手參

賽，還得在比賽三年前就開始訓練。阿胥肯納吉（Vladimir Ashkenazy）便是在國家壓力下被迫參加，也終於順利奪冠。同樣的故事也發生在1970年的第四屆比賽。由於正逢列寧百年冥誕，為了宣揚國威，蘇聯當局希望柴可夫斯基大賽中鋼琴、小提琴、大提琴和聲樂四項，冠軍都得是蘇聯人！在追求勝利與國家榮耀的大前提下，蘇聯再次規定早已名揚國際的凱爾涅夫（Vladimir Krainev）參加比賽。為了「保證」他認真練琴，KGB甚至紀錄其日常生活，非得逼凱爾涅夫彈出驚天動地的超技不可。所幸這位罕見的技巧天才終究發揮出他的駭人絕活而順利奪冠，否則後果可是不堪設想。

1970年同樣是蕭邦鋼琴大賽之年。蘇聯當局故技重施，結果卻慘遭重創。該屆冠軍美國鋼琴家歐爾頌（Garrick Ohlsson）就認為，蘇聯鋼琴家在比賽前已被逼得死去活來，到了華沙在肩負國家榮耀之餘更得面臨特務監視，身心俱疲之下終於在舞台上崩潰。而當時已得到布梭尼和蒙特利爾兩項大賽冠軍的歐爾頌，認為蕭邦大賽是讓自己精益求精的挑戰。他願意沈潛研究馬祖卡與夜曲的奧義，而不再追求炫目華麗的技巧。不顧其茱麗亞音樂院指導教授，也是范·克萊本恩師的列汶夫人（Rosina Lhevinne）勸告，歐爾頌棄柴可夫斯基大賽而前往波蘭。

最後他不僅繼阿格麗希（Martha Argerich）之後成為鋼琴界難得的「三冠王」，也為新大陸掙得蕭邦大賽至今唯一一位美國冠軍。

即使強國算盡機關，藝術終是自有奇妙。在歐爾頌封王的舞台下，有一位女子代表國家默默參觀比賽。她從華沙帶回前所未見的蕭邦樂譜和唱片，給自己刻苦學琴的兒子一個美好的夢想。誰知整整十年之後，那在防空洞裡成長的小孩竟然從莫斯科前往華沙。之前從未開過獨奏會，也不曾與樂團合作，那窮到連一件禮服都沒有的青年卻在蕭邦故鄉彈出令人心醉也心碎的美麗音色。身為比賽初生之犢，他根本不知道緊張，唯一的壓力反而是擔心決賽時自己能否有一件禮服可穿！從河內的深山到華沙的舞台，來自北越的鄧泰山（Dang Thai Son），以不世出的天分在音樂中征服美蘇，成為蕭邦大賽首位亞洲冠軍。藝術，再一次勝過了政治。

對鋼琴家而言，比賽的意義絕對不是政治角力，而是自我成長。法國鋼琴家羅傑（Pascal Rogé）就因為比賽而得到一生受用不盡的教誨。他十六歲就在羅馬尼亞恩奈斯可鋼琴大賽技壓全場，風光奪冠。評審之一的法國音樂教母娜蒂亞・布蘭潔（Nadia Boulanger）回到巴黎後，卻說

「比賽的計分方式是零到二十分。你第一輪彈完，我給你打了零分。」

　　原來布蘭潔認為羅傑天才橫溢，台風迷人，深受觀眾喜愛，日後終會成就一番藝業。然而她怕羅傑成名太早，在掌聲中迷失。因此故意給予零分，試圖阻擋他得名，希望羅傑能在挫折中成長。但即使布蘭潔打了零分，還是擋不住其他評審對羅傑的讚賞。當羅傑順利進入第二輪，她也不再堅持，甚至給予二十分滿分。布蘭潔對羅傑的關愛並未隨比賽結束。從此以後，羅傑便常向布蘭潔請益，布蘭潔更將紀念其早逝天才妹妹莉莉的「莉莉・布蘭潔作曲家獎」破例頒給羅傑，鼓勵他往音樂更深處探索。

　　德國鋼琴家弗格特（Lars Vogt），也因比賽而結識良師益友。在1990年里茲大賽的決賽排練上，現今柏林愛樂總監拉圖（Simon Rattle）和弗格特相談甚歡。他不僅將自己對舒曼《鋼琴協奏曲》的種種瘋狂構想全盤托出，更慫恿這位年輕人和他一起瘋狂，在比賽現場實現他的夢想。弗格特當時對這位伯明罕市立交響的總監毫無認識，卻深為他的魅力與見解所迷，竟真大膽放手一搏，以前所未見的瘋狂速度和凌厲節奏演奏此曲。雖然他在第三樂章亂了拍子，最後僅得亞軍收場，但那場白熱化的演出卻透過轉

播而成為當代傳奇。弗格特和拉圖的革命情感不僅維持至今，他更透過這次演奏發現連自己都未曾覺察的音樂潛能。

　　比賽可以讓人找到自我，但最「離奇」的例子，可能還是法國鋼琴家提鮑德（Jean-Yves Thibaudet）的遭遇。當提鮑德前往日本參加東京鋼琴大賽時，臥病在床的父親自知等不到愛子歸來，告別時緊握提鮑德的手，深深地說了一句「謝謝」。這位戴高樂手下的外交老將、里昂副市長，在孩子眼中向來拘謹嚴肅，提鮑德聽著這一句「謝謝」，心中滿是疑惑。待他凱旋而歸，父親果然仙去，母親在告別式上才說出從未透露的往事：提鮑德的父母當年既是老夫少妻，又是德法聯姻，相當受到社會排擠；他們沒有意願讓孩子在異樣眼光中長大。在提鮑德母親意外懷孕後，他們夫妻便決定到瑞士進行手術。就醫前一晚，提鮑德父親在夢境中突然聽到奇異樂音，瑰麗光彩伴隨謎樣音響在心中徘徊，久久不去。醒來一問，竟發現妻子也做了同樣的音樂之夢。「我們回去吧！說不定這孩子會教給我們所不知的事！」那夢中樂聲最後竟在家中客廳重現，提鮑德果然帶來美好琴音，教給他父母不一樣的人生。得到東京大賽首獎後一年，他代替取消音樂會的大師米凱蘭

傑利（Arturo Benedetti Michelangeli）在慕尼黑登台，從此一炮而紅。那句告別的「謝謝」，終成美好的預言。

比賽得名固然可喜，之後持續不斷的努力才是能否成功的關鍵。錄音等身的蕾昂絲卡雅（Elisabeth Leonskaja）、內田光子和杜歇伯（François-René Duchâble），在當年伊麗莎白大賽上僅名列第九、十、十一名。然而多年不斷的努力讓他們持續進步，反而成為該屆比賽至今演奏事業最成功的鋼琴名家。比賽的悖論在於將鋼琴家無法比較的獨特天分與藝術個性拿來較量，用分數來論高下。對於比賽，正確的觀察角度仍是評量參賽者或得獎者長期的音樂表現。大賽得獎雖能保證一時的成功，但演奏事業的「成功」並不等於音樂藝術上的「成就」。比賽還能為我們帶來多少人才？各地賽事將重蹈覆轍還是創造傳奇？我們只能讓時間做裁判。

裸體鋼琴教室

最近看到一則有趣報導：一位美國心理學家將裸體照片插入一般照片，比較受試者看完裸照後，是否還能記得之後的圖片內容。不出所料，裸照果然讓受試者心慌意亂，出現「逆行性與順行性遺忘症」。大部分受試者看過裸照後，都無法記得接下來照片的內容，甚至對於裸照背景中所出現的物品，平均也只記得0.23件，遠低於對照組的0.72件。看來太過刺激的誘惑，確實妨礙人類的認知行為！不只是泳裝美女看板容易導致駕駛分心，裸照更足以讓人失憶。

✘ 裸體‧鋼琴‧教室

不過，或許就是書念得太多了，非得忘一忘才能保持清醒。波士頓的哈佛和塔夫大學（Tufts）等美東名校，

在秋季課程結束、期末考溫書假開始前，只要有膽量，耐得住酷寒冬夜和親友目光，不管男女皆可丟下課本、剝光衣服，參加校園年度大裸奔！本人就曾參觀過兩次塔夫大學的裸奔盛會，果然胡鬧徹底。相形之下，向來和哈佛分庭抗禮的麻省理工學院，在表現期末瘋狂上甚至更為古怪——學生把老鋼琴搬到屋頂，然後砸爛它！

可想而知，如此作法門檻可不只高了一點而已。雖比裸奔更加瘋狂，但真要長期實行卻談何容易。無怪乎哈佛和塔夫大學的裸奔年年皆有，麻省理工這項「傳統」卻只能偶爾為之，期待那年募款順利，又有強健學生，才能搬演這期末屋頂砸鋼琴的鬧劇。

✘ 裸體鋼琴曲

脫衣服容易，砸鋼琴困難，但比裸奔更受歡迎的，則是音樂史上獨一無二的「裸體鋼琴曲」，法國作曲家莎替（Erik Satie）的三首《吉姆諾佩第》（Gymnopédie）。

法文「Gymnopédie」來自希臘文「gymnos」，也就是裸體之意。在西元前七世紀的斯巴達，每年都有年輕男子的體育與武術競賽。在競賽前的慶典上，參賽男子裸體並

塗抹橄欖油，以舞蹈呈現身體之美，而這種裸體男子舞就叫作「Gymnopaedia」。

　　1887年12月，莎替第一次到著名的黑貓小酒館作客。當主人問他在那高就，沒有任何顯著職稱的莎替不想當場漏氣，故弄玄虛地自稱「希臘裸男舞主義者」（Gymnopédiste）。這個有趣經驗想必點燃他的靈感——兩個多月後，莎替動筆寫下第一首《吉姆諾佩第》，在1888年8月正式出版。

　　無論知不知道《吉姆諾佩第》這個曲名，或其背後「希臘裸男舞」的原由，現在要沒聽過此曲大概不太可能。莎替以恬淡清新的旋律，在舒緩的三拍中表現古希臘的風韻。迷人的法式情感配上簡約素雅的和聲，加上遙遠異國之思古幽情，讓此曲成為跨越時代的熱門名曲。從古典到爵士，由電影至廣告，眾人爭相演奏引用讓此曲家喻戶曉。莎替或許沒有想到，他的《吉姆諾佩第》竟讓千千萬萬樂迷都成了「希臘裸男舞主義者」，裸體鋼琴曲果然不同凡響。

✖ 裸體鋼琴家

　　在音樂會彈《吉姆諾佩第》的人雖多,當眾跳裸體男子舞的人卻少。女高音還可以感謝理察‧史特勞斯寫了驚世駭俗的歌劇《莎樂美》,讓她們可以隨致命的〈七紗舞〉盡解羅衫。甚至在現代派導演的創意下,不只莎樂美,任何角色都可大脫特脫。但鋼琴家呢?即使有「裸體鋼琴曲」在前,鋼琴家又有誰裸體演出呢?

　　答案竟是來自維也納的鋼琴大師古爾達(Friedrich Gulda)。這位在音樂之都成長學習的藝術家,十二歲進入維也納音樂院,十五歲即能演奏貝多芬三十二首鋼琴奏鳴曲全集,十六歲更贏得日內瓦鋼琴大賽冠軍。天資絕佳的他彈起巴赫、莫札特、貝多芬、舒伯特完全是德奧正統,蕭邦、德布西和拉威爾也難不倒他。他的眾多錄音至今仍是經典之作,在莫札特和貝多芬的詮釋上更有難出其右的成就。

　　然而,古爾達並不以此為足。早在1950年代,他就開始擁抱爵士樂。他先嘗試以古典技法表現爵士,後來更全身投入爵士樂的世界。他大膽創新、離經叛道不說,更公開挑戰傳統。他退回維也納音樂院贈予的「貝多芬指

環」，甚至還在晚年假發死訊，先閱讀報紙訃文為樂，後高調宣布「復活」。種種奇特怪招，讓他生前即被「譽為」古典音樂界中的「恐怖主義鋼琴家」。

或許，古爾達算是古典音樂中最徹底的嬉皮主義者——用怪異服裝和乖僻習性表現自我個性，並排斥固有的社會習俗和慣例。他在音樂會上總穿著特殊，但其最為人熟知的大膽「服裝」，還是以黑紗略遮重點，在音樂會上裸體演奏！韓國鋼琴大師白建宇就曾告訴我，他真的看過古爾達全裸彈琴——「相信我，我覺得台下比台上還要尷尬！」

裸體鋼琴教室

古爾達在舞台上瘋狂，教學上也甚為奇特。著名的鋼琴女王阿格麗希就是他的弟子，果然學到老師的自由與怪異。事實上，傳奇鋼琴家中性格特殊者還為數不少，已辭世的俄國巨擘李希特（Sviatoslav Richter）也是其一。雖然曲目博古通今，他只願演奏自己喜歡的作品。曲子中只要有一個樂句他感覺不對，他就絕不演奏。

但即使是喜愛的樂曲，他也不見得演奏，拉赫曼尼諾夫的經典名作《音畫練習曲》作品三十九之五，就被他捨

棄於音樂會門外。「雖然我很喜愛聆賞此曲，但我其實試著避免演奏這樣的作品，因為彈這種曲子，讓我覺得自己在情感上是完全赤裸的。」

誰能想到，向來以「音樂會魔法師」聞名，總能以琴音催眠全場聽眾的李希特，竟也有「怯場」的時刻。不過，深愛此曲的他，最後還是對後輩說了藏不住的建議——「如果你真決定要彈，那就記得……脫得好看一點吧！」

或許，每位鋼琴家都有一個心靈上的「裸體鋼琴教室」。什麼時候穿，什麼時候脫，如何打扮地合宜，又如何裸體地好看，在在都是能以一生來追求的大學問。看了太多虛情假意的偽善面孔後，我更能體會古爾達和李希特，那瘋狂與堅持背後的道理。不需裸奔，不需砸琴，甚至不需走上舞台，我們永遠可以找到屬於自己的「裸體鋼琴教室」，只要你能誠實面對本心。

莫斯科、北京到平壤
——美國與共產國家的音樂外交史

在美國政治學界倡導「軟力量」（Soft Power），強調以文化與價值觀發揮影響的今日，許多人卻忽略了「文化外交」早是行之有年的政策，在美國與共產國家互動上更一度扮演關鍵角色。誠如歷史學家Akira Iriye所言，兩國若文化國情相似，自然沒有太大「交流」空間。雙方價值觀差異愈大，文化交流也愈有意義，也才能在敵對狀態下為政治破冰，摸索出可行的互動模式。

二次大戰後，美蘇兩強由友轉敵，各自結盟進入冷戰。但無論如何敵對，保持適當交流仍為重要。只是如何交流，卻是棘手問題。政商交流難以互信，後果易放難收。美蘇在二次大戰後的交流，就是以相較之下中性且安全的文化開路。但即使是文化交流，在意識型態掛帥的時

局依然困難重重。舉例而言，美蘇本來有意推動大都會美術館和普希金美術館交換展覽，幾經交涉還是無疾而終——展品如何空運，如何保險，蘇聯飛機可否在美國降落等事務性問題已頗為棘手，再加上美國猶太團體質疑蘇聯某些藝術品，實來自紅軍搶奪納粹所搜括之猶太富商，要求物歸原主，更導致蘇聯意興闌珊。事實上，就算蘇聯真願出借，美國也不一定敢展。別說美國號稱自由民主，在那麥卡錫當道，新大陸盡是反共恐共「十字軍運動」的年代，是否能讓共產主題創作讓大眾自由參觀，國務院也是顧慮多多。

當「有形」藝術交流仍然窒礙難行，「無形」的音樂就成了文化破冰的希望。1955年10月3日，具猶太血統又有共產黨員身分的蘇聯鋼琴大家吉利爾斯（Emil Gilels），在國家授命下以柴可夫斯基《第一號鋼琴協奏曲》和費城交響在美首演。吉利爾斯向以其明亮燦爛的音色與驚天動地的力道聞名，他的「鋼鐵琴音」不但立即震撼新大陸，在紐約卡內基音樂廳的演奏更征服美國最刁難的樂評，得到輝煌的勝利。旋風巡迴後，吉利爾斯與萊納（Fritz Reiner）指揮芝加哥交響錄下此曲，為美蘇交流寫下歷史性的見證。

若說美國聽眾能為一位蘇聯鋼琴家如此真誠喝采，意識型態終究無法禁錮深受藝術感動的心靈，音樂果真是全人類的語言。風水輪流轉，三年後當蘇聯還自傲於卓越的音樂成就，志得意滿舉辦柴可夫斯基大賽以宣揚國威之時，一位來自德州的金髮少年，以獨特的浪漫句法和無所畏懼的青春，竟在莫斯科的舞台一路過關斬將，大敗諸多蘇聯好手奪得冠軍，而評審主席還正是吉利爾斯！范‧克萊本在1958年的勝利，不但讓美國一掃蘇聯搶先發射人造衛星史普尼克的陰霾，更為美國人找回文化自信。繼麥克阿瑟之後，美國人以彩帶遊行（tickertape parade）迎接他的凱旋歸國，鋼琴家頓成國家英雄。

　　范‧克萊本所帶來的衝擊效應，讓已交涉三年的美蘇文化交流得以加速進行。就在1958年，美蘇正式簽訂「Lacy-Zarubin協議」，就文化、技術和教育領域展開交流。雖然兩極強權對峙仍然激烈，該年11月赫魯雪夫甚至還下達「柏林最後通牒」，要求英美法於六個月內撤出其西柏林駐軍，但美蘇雙方仍然認可文化交流的重要，相信文化成就能為彼此帶來善意與尊重。1959年兩國續簽協議，雖將重心置於科學與技術，但文化交流還是最顯而易見的亮點。該年8月，伯恩斯坦率領紐約愛樂在蘇聯舉行長達二十天的巡迴演奏。此次出訪並非為蘇聯特別舉行，

僅是紐愛歐洲和中東十週行程中的一站，但其演出仍和莫斯科的美國國家展覽結合，並納入美蘇文化交流計劃的一環。出乎意料，伯恩斯坦在蘇聯享有選曲的完全自由——他不但演奏了美國作曲家艾維士（Charles Ives）《未回答的問題》，甚至還指揮在蘇聯被禁已久的史特拉汶斯基，而他瀟灑奔放的個人魅力和紐約愛樂的精湛演奏，更贏得蘇聯聽眾的熱烈讚賞，堪稱大獲全勝。

投石問路就好評不絕，美蘇雙方在隔年趁勝追擊，為音樂家特別設計巡迴演出，只是這次的主力再度回到鋼琴家。1960年兩國派李希特和堅尼斯（Byron Janis）互訪，各自在對方領土掀起驚人回響。「等你們聽過李希特再說吧！」期待五年，美國終於得見這位吉利爾斯口中不得不聽，在蘇聯也神秘非常的音樂巨擘。他於10月15日在芝加哥以布拉姆斯《第二號鋼琴協奏曲》在美登台並立即錄音，一出手就技驚天下。美國鋼琴名家列文（Robert Levin）就說「雖然李希特多次表示他如何不喜歡那張唱片，但我還是要說，那真是我永難忘懷的神奇演奏！聽聽那第二樂章！那還是一氣呵成，毫無剪接的錄音！」錄音後兩天，李希特旋即在卡內基音樂廳演出，一連開了五場曲目幾無重覆的獨奏會，讓美國聽眾持續瞠目結舌。

一如李希特訪美所造成的震撼，蘇聯也驚異堅尼斯能讓霍洛維茲收為弟子的絕世才華。他首訪蘇聯即造成轟動，兩年後不但又被請回巡演，更在莫斯科一晚連奏拉赫曼尼諾夫第一號、舒曼a小調和普羅柯菲夫第三號等三首鋼琴協奏曲，作為第二屆柴可夫斯基大賽後的「示範」演出。這場音樂會不但柴可夫斯基大賽得獎者皆到場聆聽，普羅柯菲夫遺孀親臨致意，聽眾更完全為堅尼斯瘋狂，在坐位上鼓掌、叫喊、跳躍、踩步半個多小時，就是不肯讓鋼琴家離開。逼不得以，堅尼斯聽從指揮「勸告」，未排練下即席演奏柴可夫斯基《第一號鋼琴協奏曲》第三樂章當安可——此曲一出「弄巧成拙」，已經瘋狂的聽眾自此陷入全然的歇斯底里，竟一路追隨鋼琴家到下榻旅館，在窗前繼續歡呼直到深夜……

美蘇以音樂推動文化交流的構想，最後倒是中共習得真傳。1972年尼克森訪中簽定上海公報後，四人幫為拉攏美國，在隔年向西方世界打開門戶。文革十年，中國只在1973年對外開放過一次，即為容許倫敦愛樂、維也納愛樂和費城交響樂團到北京與上海演奏。中共開放樂團訪問，在於樂團能見度最高，話題性最強，最能達到效果。就排場而言，倫敦愛樂和維也納愛樂僅獲禮貌性對待，只有費城交響受到隆重歡迎，甚至得到江青本人接待，對美國的

政治宣傳意圖自不在話下。

四人幫盡其所能，要把音樂當成政治工具，音樂也就不可能只是文化交流。即使堅尼斯在蘇聯，他一樣享有選曲的絕對權力，甚至能演奏蘇聯所不容的爵士樂，但如此自由在中國卻不復見。在姚文元胡亂批鬥，鬧出荒唐的「德布西（德彪西）事件」後，德布西音樂在中國全面被禁。費城交響總監奧曼第本想指揮德布西《牧神的午後》，最後也只得放棄。不只德布西是碰不得的禁忌，中共和蘇聯公開交惡後，俄國作曲家全被批成「資本主義毒草」，一樣演奏不得。然而費城交響不得不演奏的，卻是改編冼星海《黃河大合唱》的《黃河》鋼琴協奏曲，由留學列寧格勒的殷承宗擔任鋼琴獨奏。鋼琴家，又悄悄成為文化交流的重點。

音樂若只是宣傳工具，評價自然完全操之於掌權者。1974年江青針對林彪和周恩來發動「批林批孔」政治鬥爭時，人民日報即以專文批判費城交響曲目中雷史碧基《羅馬之松》是資產階級音樂，連貝多芬都被形容成是資本主義走狗──撰文者豈會不知，當時正是江青要求費城交響演奏貝多芬《田園》交響曲？但音樂不過只是工具，反正給解釋的還是四人幫，為了政治目的，再怎麼前後矛盾也

無所謂。

　　不過中共始終沒有忘記音樂交流的功用。1979年美國承認中華人民共和國後，中方立即派表演藝術團赴美表演，並邀請出生於東北，之前已至中國訪問兩次的日本指揮小澤征爾，帶領其任音樂總監的波士頓交響樂團至中國演出。這次中方語氣極為客氣謙虛，期待小澤與波士頓交響團員能「教導中國音樂家演奏西方音樂的技巧」。時移事往，俄國作曲家已不是禁忌，小澤征爾指揮了拿手的柴可夫斯基《悲愴》交響曲，只是他們仍須「平等互惠」；這次，他們演奏的是吳祖強、王燕樵、劉德海合寫的琵琶協奏曲《草原小姐妹》，但此曲「黨的關懷記心間」、「千樹萬樹紅花開」等共黨宣傳段落標題，卻是中方不敢翻譯到英文節目單上的秘密。

　　至於當年紅極一時的殷承宗，在四人幫垮台後竟下獄待查，換成文革時下獄的劉詩昆，登台與小澤征爾共演他得到首屆柴可夫斯基大賽第二名的決賽自選曲李斯特《第一號鋼琴協奏曲》。當年蘇聯謠傳劉詩昆雙手被紅衛兵砍斷，故費城交響訪問中國時，江青特別放劉詩昆出獄見美國貴賓以「澄清事實」。只是如那不敢全文照翻的節目單，四人幫那時大概也沒說出劉詩昆雙手「只是被紅衛

兵打斷」的真相。當劉詩昆出獄時，這位具有驚人聽力與演奏技巧的音樂奇才，多年沒碰鋼琴下，一出手竟是《黃河》鋼琴協奏曲！「難道牢裡還有鋼琴供你練習？」「自然沒有。但我在廣播裡聽過此曲，當場記下就可彈了。」殷承宗和劉詩昆的起落，道盡政治的粗暴與愚昧，白白讓絕世天才為濁浪掏盡……

　　誰能想到，五十年前的一場實驗，竟讓鋼琴家成為美蘇間的外交大使，冷戰文化交流中最燦爛的回憶。誰又能想到，五十年後曾以鋼琴家為職志的賴絲，當上國家安全顧問卻忘了音樂最根本的信念，和小布希等人一同揚起連天烽火。即使她在繁忙生活中仍未失琴藝，自組室內樂自娛娛人，靈活手指卻無法掩蓋她外交上的笨拙。隨著蘇聯解體，民主與共產國家彼此以藝術競賽的歷史也成為過去。就在紐約愛樂訪問蘇聯近半世紀後，誰能想到，如今竟是頑強的北韓延續當年交流模式，出面邀請紐愛至平壤演出？據說金正日還要派神秘的「北韓交響樂團」赴美，讓人更是好奇。但紐愛的北韓行程和當年蘇聯演出相同，僅是巡迴演出的一站而非專程受邀，而據說喜愛歌劇與音樂，甚至出版《金正日論歌劇藝術》的北韓首領，最後竟未出席紐約愛樂的平壤音樂會，也讓美國大感失望。面對冷戰消失的國際局勢與日益低俗的美國文化，以古典音樂

為主的外交是否還能夠達到預期的破冰成效？音樂是否還是美國與共產國家藉以對話的心靈語言？

　　這一切問題，不到最後永遠得不到解答。北韓在紐約愛樂平壤音樂會後一個月，先驅逐十一名於開城工業區常駐的南韓官員，又朝黃海發射三枚短程飛彈作「例常訓練」，朝鮮半島的未來仍然得看這無法確定的金正日。但唯一可以確定的，是無論誰為舞台主角，真正的藝術仍在於如何以對話代替對抗，以最真誠的態度追求共鳴。音樂家能，政治人物呢？

不彈鋼琴，
也要知道「史坦威」(Steinway & Sons)

　　一如「史特拉底瓦里」（Stradivari）之於小提琴，對於許多非音樂人而言，「史坦威」這個名字依然如雷貫耳，堪稱鋼琴的代名詞。對鋼琴有些許認識者，更會知道史坦威是著名演奏音樂廳必備的樂器，甚至音樂廳以是否備有史坦威作為合格標準。根據《富比世》（Forbes）雜誌調查，史坦威演奏型鋼琴的價值甚至超過名車老酒，價值只增不減，列入《富比世》「百大最值投資」。若論鋼琴第一品牌，史坦威自是當之無愧。

　　然而就鋼琴發展史而言，史坦威其實是後起之秀，但登場不久便獨占鰲頭。究竟史坦威鋼琴為何成功？其誘惑人心的魅力何在？讓我們從鋼琴的起源和作曲家與鋼琴的互動談起，從鋼琴演進過程看史坦威的歷史定位和後續成就。

✖ 細說從頭

　　雖有更早的嘗試，但義大利人克里斯托福里
（Bartolomeo Cristofori, 1655-1732）在十七世紀末於佛
羅倫斯所製造的新樂器「pianoforte」，被公認為是「鋼
琴」的起源。在鋼琴之前，與之類似的鍵盤樂器為大鍵琴
（harpsichord）和古鋼琴（clavichord）。前者採羽管撥弦
發聲，琴音沒有強弱分別；後者採擊弦發聲，但強弱變化
十分有限。克里斯托福里的發明，關鍵在於讓琴槌擊弦後
能夠退回，使強弱更顯著，演奏者得以表現更豐富的力度
層次。鋼琴原文為「Pianoforte」──「piano」是義大利文
的「弱」，「forte」則是「強」，就是強調此樂器和大鍵
琴與古鋼琴最顯著的差別在於力度表現。

✖ 鋼琴與作曲家的互動

　　相較於其他樂器，鋼琴製造業的演化和作曲家與演
奏家互動最為密切，甚至足稱一體兩面。巴赫（Johann
Sebastian Bach, 1685-1750）當年曾對德國鋼琴製造家席伯
曼（Gottfried Silbermann, 1683-1753）的鋼琴嚴詞批評。席
伯曼雖然生氣，冷靜思考後卻也自巴赫意見中得到改進方
向，最後的產品終獲這位大師認可。只可惜巴赫在三年後

過世，不然當能針對鋼琴譜出豐富作品。

　　就一位當時歐洲最傑出的管風琴和鍵盤樂名家而言，我們雖無法得知巴赫本人對鍵盤演奏的心得，但巴赫次子 Carl Philipp Emanuel Bach（簡稱C.P.E.巴赫，1714-1788）在1753年寫下首部針對專業鋼琴鍵盤演奏技巧所寫的訓練教材《鍵盤樂器基本演奏法試述》（Versuch über die wahre Art, das Clavier zu spielen），多少反映出父親的教學和演奏心得。鋼琴自創生之始就被設定成獨奏樂器，但初期的性能非常有限，音域和音量甚至不如大鍵琴，到十八世紀中期仍和大鍵琴與古鋼琴並列為演奏鍵盤樂曲時的選擇樂器之一，並沒有立即取代前兩者的地位。C.P.E.巴赫的著作在演奏法上也以水平運指為主，仍是演奏大鍵琴與古鋼琴的技巧。

✘ 從大鍵琴到鋼琴

　　雖然大鍵琴和鋼琴性能完全不同，但一如人們最初對鋼琴的懷疑，甚至負面心態——伏爾泰（Voltaire）就說，鋼琴是五金工匠的樂器，不能和大鍵琴相比——以及對新發明的欠缺了解，一般人仍在逐漸接受並了解鋼琴的過程中持續延用演奏大鍵琴的鍵盤技巧。當年徹爾尼

（Carl Czerny, 1791-1857）在維也納和貝多芬（Ludwig van Beethoven, 1770-1827）學習鋼琴時，這位大師要求他所帶的教材仍是C.P.E.巴赫的著作，即使貝多芬本人的演奏技法已經非常「鋼琴化」，無論是他人對其演奏的描述或是其鋼琴作品的力度變化，都顯示出非常強烈的動態對比。在貝多芬之前，雖然莫札特（Wolfgang Amadeus Mozart, 1756-1791）在書信中顯示他仍是以傳統手指技法為主的演奏者，他仍熟知大鍵琴與鋼琴性能之分別，特別是在鋼琴上藉由強弱區隔而表現出彈性速度與「左右手不對稱」的演奏技巧。而鋼琴製造業在各地的不同發展，也影響演奏技法與作曲風格。一代鋼琴名家卡爾克布萊納（Friedrich Kalkbrenner, 1785-1849）就曾在1830年指出維也納和倫敦的不同鋼琴設計，其實正培育出兩種演奏風格：維也納鋼琴鍵盤輕而快，容易演奏，維也納鋼琴家也以快速、乾淨、準確的演奏聞名；倫敦鋼琴琴鍵重但聲響厚實，倫敦鋼琴家也因此以寬廣恢宏的風格著稱。此外，不同鋼琴的踏瓣效果不同，也讓作曲家給予不同的踏瓣指示。在那各地鋼琴製造商競爭激烈的時代，鋼琴鍵盤也從四個八度一直延伸到六個半八度，不同的鋼琴音域也影響了作曲家的創作。對鋼琴音樂研究者而言，從踏瓣指示法和音域幅度，常可推算作品之創作年代或作曲家所使用之鋼琴，見證鋼琴演進與音樂創作的高度相關。

雖然眾多作曲家與演奏家都貢獻於鋼琴演奏，論及鋼琴寫作和鋼琴技法，蕭邦（Frédéric Chopin, 1810-1849）堪稱有史以來最了解鋼琴的作曲家，不但將鋼琴的性能特色和聲響效果做完美發揮，也提出革新演奏技法。他看出傳統演奏學派的問題，真正從鋼琴性能來思考演奏技巧，而非延用以往的鍵盤演奏法則。舉例而言，蕭邦可以彈出演奏極為平均優美的琶音和音階，也詳盡指導學生手指轉位以求段落勻淨，但他卻不像主流教師極盡所能地要求手指「平均」，反而正視五個手指的不同性格，並以此天生之不同配合適當指法設計，在作品中表現扣人心弦的語氣與說話效果。在踏瓣運用上，蕭邦更是精緻至極。手稿中對於踏瓣收放的時機可以準確到一音的三分之一或四分之一，設計出前所未見的音響色彩。蕭邦在傳統奏法的基礎上發展出更靈活豐富的技巧，追求更細緻的聲音與色彩，將「人聲化的演奏」、「音色」和「觸鍵的奧妙」視為鋼琴演奏所該追求的最高藝術，至今仍深深影響所有鋼琴家，也是現代鋼琴演奏的基石。

當鋼琴成為「鋼」琴

　　若說蕭邦的演奏有何不足之處，唯一的缺點可能是音量。蕭邦自己也深知此點，因此他並不喜歡與樂團合作鋼

琴與管弦樂的曲目——那實在超過他的能力；他在1835年四月以後不但鮮少舉行公眾演奏會，更從此不再和樂團合奏。因此，沙龍的發展與盛行造就了蕭邦的藝術——就讓李斯特（Franz Liszt, 1811-1886）在舞台上鬥狠爭強，蕭邦寧可讓自己的琴音在名媛貴婦的客廳成為唯一的焦點。李斯特在音量上自有非凡成就，也進一步開展出複雜多元、集各家大成的鋼琴技法，但他的力道卻也超過當時鋼琴的負荷。斷弦已是家常便飯，誇張的是他常當場砸爛鋼琴，舞台上得準備兩架鋼琴供他砍劈。既有如是演奏者出現，鋼琴發展的下一個方向自是追求更大的音量，擊弦裝置也因而愈來愈重。然而，如此結果必會造成琴鍵反彈不夠迅速，鍵盤反應遲頓。如何解決一此難題，耗盡各地鋼琴製造家的巧思與試驗。但可以確定的是金屬開始大幅運用於鋼琴，鑄鐵框架逐漸取代木製產品，讓鋼琴真正成為「鋼」琴。同時，鋼琴製造者也在解決直立式鋼琴低音弦長度問題時研發出交叉弦（cross-stringing）設計，更進一步發現交叉弦在演奏型鋼琴上具有增潤音色的功效，交叉弦也因而逐步成為鋼琴製造的主流。

史坦威王朝現身

就在這歷史關鍵上，史坦威家族的亨利・史坦威

（Henry Steinway, 1797-1871）在1859年以鑄鐵和交叉弦為主的演奏型鋼琴設計系統取得專利權，昂然跨入鋼琴演化史，為1860年至今的鋼琴製造業定型。史坦威鋼琴在1862年和1867的倫敦與巴黎世界博覽會中參展，皆以創新設計和傑出性能驚豔全場。歐洲原本三大鋼琴製造中心——倫敦、巴黎、維也納——的情勢也被史坦威打破。在美國，紐約史坦威和波士頓的雀可凌（Chickering）各擅勝場，後者更在1843年就以全鑄鐵框架鋼琴取得專利，表現出美國新興工業的進步。在德國，史坦威和後進貝許斯坦（Bechstein）與布魯特納（Blüthner）則持續創新，把德國推向歐陸鋼琴製造業第一強國。相對地，倫敦、巴黎、維也納的鋼琴製造業則十分保守，對史坦威等研發的新設計保持觀望態度，也不夠工業化：倫敦的博德伍德（Broadwood）到1895年才運用交叉弦；當史坦威早已運用機器，巴黎的艾拉德（Erard）還維持人工。至十九世紀末，幾乎所有的鋼琴演奏家都選擇美國或德國製鋼琴，史坦威更引領風騷。到了二十世紀，隨著音樂廳愈來愈大，作曲家如巴爾托克（Béla Bartók, 1881-1945）、史特拉汶斯基（Igor Stravinsky, 1882-1971）、普羅柯菲夫（Sergei Prokofiev, 1891-1953）等人亦發揮鋼琴的打擊樂性能後，堅固、耐用、表現幅度寬廣的史坦威鋼琴更成為絕大多數鋼琴家的首選，在二十世紀鋼琴史上建立史坦威王朝。

✘ 史坦威不只是鋼琴

　　鋼琴製造業自1860年代後仍有許多發展，包括踏瓣設計、音域幅度、擊弦裝置、鍵盤重量等等都有相當大的變化，但以史坦威鋼琴立下的標準演進則是不變的方向。另一方面，一個品牌能夠歷久不衰，至今仍是鋼琴界首席，除了產品出眾，經營亦同等重要。《人與琴：圖說史坦威鋼琴與音樂家的百年傳奇》的珍貴之處，在於我們得以見到史坦威家族現身說法，訴說他們如何在每一個轉捩點維持不敗之地。從南北戰爭到兩次世界大戰，在鋼琴製造業看似最無用武之地的時日，史坦威家族都以最靈活的頭腦度過難關，在第二次世界大戰時甚至還能出售超過二千五百架，在任何氣候下都耐用的四十吋「野戰鋼琴」給美國政府。在錄音與廣播逐漸取代聆樂習慣，世人不必親自演奏以獲得音樂時，史坦威不與科技對抗，反而設置廣播錄音間，並以穩定品質戰勝其錄音間溫差變化，成為錄音間鋼琴首選。德國鋼琴製造業自十八世紀中就很看重家用鋼琴市場，席伯曼的學生費德利奇（Christian Ernst Friederici, 1709-1780）更是家用方型鋼琴（square piano）的創始者。史坦威家族沒有忘記此一傳統。他們雖然致力於改進演奏型鋼琴的性能，但也同樣重視直立式鋼琴的發展。雖然今日家用鋼琴市場多為新興日本鋼琴所佔，但若

回顧半世紀前的家用鋼琴，史坦威仍是大宗，也是其得以在商業上屹立不搖的原因。

　　甚至，史坦威家族遠比我們想得要重要，在鋼琴製造業與社會活動上都有重大貢獻。史坦威家族的威廉‧史坦威（William Steinway, 1835-1896）在美國除了負責公司事務，更熱心公益。他不但開地產開發公司、設軌道電車路線、擔任捷運系統委員會董事長、參與瓦斯公司、擔任銀行董事、在1888年和戴姆勒（Gottlieb Daimler, 1834-1900）合夥成立戴姆勒汽車公司、活躍於民主黨，甚至在長島市北端為員工興建「史坦威村」，有自己的郵局、公共浴室、公園、圖書館、幼稚園、義消，還給付獎助金補助公立學校的音樂和德文教育。如此驚人的政治與社會參與，證明史坦威家族不只是鋼琴製造商，更是當地文化的一部份。而有如此氣魄與能力的家族，當他們專注於鋼琴製造業，成果更是所向披靡。

　　然而，史坦威公司最關鍵的成功點，筆者認為仍是音樂。雖然許多人把鋼琴當成家具或保值投資，但無論如何，鋼琴畢竟是樂器。即使商業頭腦出眾、政治手腕高明，史坦威家族並沒有本末倒置，知道成功事業必須根著於鋼琴發展與作曲家、演奏家良性互動的傳統。當

年莫札特在鍵盤演奏上的對手克萊曼第（Muzio Clementi, 1752-1832），集演奏家、作曲家、出版商、鋼琴製造商合夥人為一身，巡迴歐洲演出並推銷鋼琴，甚至與門生在聖彼德堡建立大型鋼琴倉庫，影響所及讓歐洲各鋼琴製造者膽戰心驚。史坦威家族雖沒出鋼琴家，但他們贊助演奏家、建立音樂廳推廣音樂，甚至為確保演奏會品質而擔任演奏家經紀人，成果一樣輝煌。也因為史坦威家族的遠見，俄國巨匠安東・魯賓斯坦（Anton Rubinstein, 1829-1894）才在史坦威贊助下赴美演奏，波蘭傳奇帕德瑞夫斯基（Ignace Jan Paderewski, 1860-1941）更因史坦威家族為其擔任經紀人而抵達新大陸。他們和頂尖演奏家來往，鋼琴大師也回報其演奏心得供史坦威家族改進產品。安東・魯賓斯坦的得意門生，對機械極有天分的霍夫曼（Josef Hofmann, 1876-1957），就設計出許多擊弦改良裝置並為史坦威公司採用。今日的鋼琴巨匠齊瑪曼也和史坦威公司長期合作，開發出新穎的擊弦系統與音色設計。不只是鋼琴製造，史坦威家族以全方面的視野在樂史留芳，成為結合商業與藝術的典範。

✘ 黑與白的秘密

雖然在身為鋼琴製造史上使用機器之先，一如此書

所強調，史坦威鋼琴的秘密仍在於手工與人耳。史坦威工廠三分之一是現代工業，三分之二仍是手藝店舖。不只是每架鋼琴的音色與音量調整，包括每一個制音器和擊槌都必須由經驗老到又有過人品味的師傅以人耳手工調整。如此深厚功夫和鋼琴調律技術一體兩面，都是史坦威公司的不傳之秘。鋼琴調律最深奧的學問在於整音（voicing）：鋼琴調校的弔詭，在於八十八個琴鍵都校準，整體琴聲卻是「死」的。如何從每架鋼琴特性，判斷出如何藉由調整少數關鍵音讓琴音「活」起來，產生豐沛飽滿的和聲與音響，這才是鋼琴整音的真正學問，也是集天分、苦學、經驗於一的頂尖藝術。到今天，面對山葉（Yamaha）與河合（Kawai）等競爭者，史坦威公司都不傳日本人高級整音技術，將美麗音色當成至高商業機密，而也正是那美麗音色，讓史坦威享盡榮耀。

嚴格說來，史坦威鋼琴以個性強烈聞名，漢堡廠和紐約廠的風格即有所不同，每架鋼琴的特色也不一樣。既不像其他廠牌平均齊一，演奏上也不好控制，若再加上保養不佳，往往令鋼琴家叫苦連天。然而也正是如此特點，只要鋼琴家有能力掌握史坦威，馴服那可能彆扭的個性，史坦威就能倒過來反映鋼琴家個性，表現出獨特的音色。現代鋼琴共有近一萬兩千種零件，結構極其複雜，發展方

向也因而無限寬廣。在作曲家式微，音樂創作和樂器演進
不再高度相關的今日，鋼琴還會有怎樣發展？在公司易手
後，新型史坦威在鋼琴家口中普遍不如舊款（這也是舊史
坦威反而值錢的原因），史坦威公司是否願意持續改進？
在二十一世紀鋼琴製造業又會遇到如何變局？《人與琴：
圖說史坦威鋼琴與音樂家的百年傳奇》簡明扼要地讓我們
見證史坦威家族的努力與成就，至於未來的鋼琴歷史要如
何寫，就讓我們拭目以待。

限制中求無限

隨著經濟情況好轉，俄羅斯近年來大張旗鼓，聖彼德堡瑪琳斯基劇院和莫斯科大劇院都在翻修，以嶄新面貌迎接二十一世紀。但論及話題性，這兩大歌劇聖地，恐怕比不上「莫斯科國際表演藝術中心」（Moscow International Performance Arts Center）的「古怪整修」。

花了六百多萬盧布，新表演廳的小廳在建築師葛尼多夫斯基（Sergei Gnedovsky）設計下，竟然保留了蘇聯舊建築的所有缺點：被擋住的視線、怪異的舞台出入口，舞台上還有個柱子！「在某些地方，我甚至還故意增添舞台的不便」，葛尼多夫斯基得意地說。

這建築師是瘋了嗎？「藝術家本來就該飢餓」，他居然自有一番邏輯。「當初劇院就是有這些莫名其妙的缺點，逼得演出者想辦法克服困難，最後呈現出乎意料的

舞台設計。」這些障礙讓庸才不願靠近，卻撞出天才的火花。葛尼多夫斯基的結論是：「限制愈多，藝術愈傑出。」

多難是否興邦，限制是否真能刺激藝術創作？我不敢一概而論。至少就音樂而言，不喜歡受限制的作曲家仍然很多，貝多芬就是一例。不只一次，他對著鋼琴怒吼，只因當時鍵盤音域無法滿足他的音樂表現。在《命運》交響曲，貝多芬第一次把長號帶進交響曲；在《合唱》交響曲和《莊嚴彌撒》，他讓女高音像樂器般衝向高音、直逼天聽：貝多芬就是不要限制，他要盡其所能說出一切。

但一如電影《海上鋼琴師》中「千九」所言，當他面對八十八鍵的鋼琴，他才能在「限制」中表現「無限」的夢想；如果鋼琴有無限琴鍵，那他根本無法演奏。許多作曲家雖然追求創作自由，但他們也喜歡接受挑戰，在限制中作曲。

有的限制根本是自找麻煩。琴技驚天動地，時人稱為魔鬼化身的帕格尼尼，就常玩「小提琴大冒險」：在演奏時，他故意拉斷琴弦，而聽眾就看著他如何驚險地只以三條弦、兩條弦，甚至最後以一條弦拉完整部作品，目瞪口

呆地拜服於一代琴魔的曠世絕技。今
日我們仍能稍微領略帕格尼尼的迷幻
技法；他以羅西尼歌劇主題寫成的
《摩西主題變奏曲》，就是僅用一條
G弦演奏的炫技之作，讓小提琴家日
夜苦練，聽眾繼續瞠目結舌。

　　不過多數限制仍來自外人，特別是委託作曲者的要
求。十九世紀末，當歌劇製作愈來愈耗資費事，劇院也就
多上演通俗舊作而不願邀作曲家譜製新戲。為了鼓勵創
作，義大利李柯第（Ricordi）樂譜公司乾脆舉辦「獨幕歌
劇比賽」，考驗作曲家如何在簡單場景設定與短小篇幅中
完成歌劇。這個比賽果然激發作曲家的創作才華，推生出
不少傑作，首獎得主馬斯康尼（Pietro Mascagni）的《鄉間
騎士》，至今仍是義大利寫實歌劇中上演不輟的經典。

　　有沒有就是喜愛挑戰的作曲家呢？當然有，拉威爾
就是熱愛接受委託創作的代表。作曲限制愈是嚴苛，他
的創作力愈是旺盛。在眾多任務中，他為維根斯坦（Paul
Wittgenstein）所寫的《左手鋼琴協奏曲》堪稱箇中之
最。維根斯坦本身雖非頂尖鋼琴家，但他在第一次世界
大戰失去右手後卻堅持演奏，以萬貫家財邀請作曲家為

左手譜曲，普羅柯菲夫、布瑞頓（Benjamin Britten）、亨德密特（Paul Hindemith）、康果爾德（Erich Wolfgang Korngold）、史密特（Franz Schmidt）和理察‧史特勞斯等全都受邀寫作，但數來數去，就是以拉威爾交出的《左手鋼琴協奏曲》最為出色。此曲巧妙地涵蓋鋼琴鍵盤所有範圍，情感表現也包括人性各種面向。從陰暗到光明，歡樂到悲劇，拉威爾在十八分鐘內寫盡人世所有情感，樂思從東方風韻到爵士樂都盡收於此，曲末更有感人至深（技巧也刁鑽至極）的內心獨白，實是難以想像的偉大創作，也成為眾多鋼琴家致力挑戰的里程碑。

不過論及史上最佳委託作曲家，莫札特堪稱古今第一。除了寫給自己的作品外，他的創作幾乎都為演出者量身訂作，按照他們的專長和特色譜寫最適合的旋律。只要音樂家能表現好，身為作曲家的他就開心。這也是為何莫札特許多作品至今仍難以演出，像是艱難無比的音樂會詠嘆調《特沙里的人們》（*Popoli di Tessaglia, K.316/300b*），竟然出現嚇死人的High G，比《魔笛》的夜后最高音還要高出一全音──顯然莫札特並不考慮此曲其他女高音是否能演唱，他只在乎當下這位歌手的超高音域是否能充分表現。

莫札特在限制中所創造出的最大奇蹟，當屬其第四號法國號協奏曲。莫札特四首法國號協奏曲都是為好友洛特格布（Joseph Ignaz Leutgeb）而作。當他寫作第四號時，洛特格布已經年老力衰、齒牙動搖，高音吹不上去不說，算算能夠安全掌握的，竟只剩九個音——拜託！九個音！阿瑪迪斯，就算你是公認的大天才，再怎麼樣也不可能只用九個音就寫出一首法國號協奏曲吧！

　　在這裡文字已沒有意義：請您親自聽聽莫札特第四號法國號協奏曲，聽聽這位永遠的神童如何以九個音為本就譜出一首協奏曲，音樂還可愛如天使歡笑。在莫札特的字典裡，限制永遠不存在。

2

跟著旋律走

Tea for Two

「有誰知道《No, No, Nanette》這齣百老匯名劇,對今日大聯盟所造成的重大影響?」當我在佛萊契爾外交法律學院(The Fletcher School of Law and Diplomacy)攻讀碩士時,有幸搶修到院裡超級熱門的「石油與全球經濟」一課。教授艾維瑞特(Bruce Everett)聰明風趣不說,身為熱血紅襪球迷,他每次上課都會準備一則「紅襪傳奇問答」,答對者可得巧克力一包。

對一般人而言,《No, No, Nanette》此劇幾乎絕跡,但其中名曲〈Tea for Two〉則紅遍大街小巷。當1950年《No, No, Nanette》改編成電影,更順勢更名成《Tea for Two》,在金嗓歌后桃樂絲黛(Doris Day)的美聲中傳唱不絕。然而,對波士頓球迷而言,《No, No, Nanette》卻是永難忘

懷的魔鬼誘惑。是呀！當年就是紅襪老闆法蘭茲（Harry Frazee）鬼迷心竅，為了資助《No, No, Nanette》，將貝比魯斯（Babe Ruth）賣給洋基。這位傳奇球王不甘被售，轉身立下毒誓「紅襪從此別想得到世界大賽冠軍！」──這就是鼎鼎大名的「貝比魯斯魔咒」，波士頓人永遠的痛。

通常，我總是在台下呆望同學搶答，唯獨這個問題我可當仁不讓，還能反將一軍──且不論貝比魯斯是否真有詛咒（他在棒球生涯最後仍回到心愛的波士頓），當年是否因他目中無人、惹惱球隊才被轉售，事實是貝比魯斯在1919年被賣到洋基，但《No, No, Nanette》卻在1925年才上演。若直接說法蘭茲賣魯斯以資助此劇，時間點就有問題。「比較正確」的說法，是法蘭茲在1919年就製作喜劇《My Lady Friends》，而此劇的音樂劇版本正是六年後的《No, No, Nanette》。《No, No, Nanette》只能說和貝比魯斯有「可能的間接關係」，並不一定是波士頓痛苦的根源。

只是教授所不知道的，是在世界的另一角，魔咒未曾達到的列寧格勒，《No, No, Nanette》竟也不甘寂寞，惹出一段有趣的音樂故事。

蘇聯最重要的作曲巨擘蕭士塔高維契，年輕時向來

以聽力見長。他不但耳朵絕佳，膽子更大，常常和人打賭較勁。有一次，他到指揮家高克（Alexander Gauk）家中作客，交誼廳正放著一首輕快的美國狐步舞。「我喜歡這首曲子，但不滿意它的演奏方式。」這句無傷大雅的小抱怨，被主人聽到後卻成了一次挑戰。「唷！你不喜歡啊？好呀，你剛剛不是聽了一遍嗎？如果你還記得旋律，麻煩你幫忙編寫成管弦樂，我來指揮演奏。不過，你得要在規定時間內完成才行。所謂天才呀，就是能在一個小時內完成這首曲子。對！就是一個小時。讓我們看看你的能耐囉！」

這首膾炙人口的狐步舞，正是〈Tea for Two〉。蕭士塔高維契最後還真的完成了管弦樂配器，不知原曲名他則按上《大溪地狐步舞》（*Tahiti Trot*）之名作正式發表。至於那場賭局的結果呢？自傳裡，蕭士塔高維契冷冷地說：「我只花了四十五分鐘！」

「各位外國同學，你們要知道對美國人而言，棒球不只是運動，而是宇宙間是非善惡的基礎！」教授的「訓示」言猶在耳，就在2004年，光明終於戰勝黑暗，紅襪在三連敗後奇蹟地以史無前例的四連勝擊敗洋基，更以莫名其妙的八連勝打破魔咒，奪下世界大賽冠軍。我到現在

都還記得波士頓那充滿嘶喊、歡笑、淚水與啤酒的瘋狂之夜。只是本當繼續為紅襪加油，偏偏王建民投奔邪惡帝國去也；動輒得咎，左右傷心，只能乖乖待在房間裡聽著蕭士塔高維契的〈Tea for Two〉，在天才的手筆中遙想紅襪與洋基的傳奇。

法律人與音樂夢

　　身體鍛鍊使人冷酷，科學推理讓人孤僻；音樂則是二者折衷。音樂雖不能激勵品德，卻具有防止法制凶暴面的效果，並使心靈享受到唯有通過音樂之助才可能獲得的教育。

　　當孟德斯鳩在《法意》中論析希臘教育，討論寓教於樂，以音樂補法制之不足時，或許他未曾料到現實世界「棄法從樂」者，比例竟高得令人驚訝。一是情感的藝術化表現，一為社會之強制性規範，音樂與法律之間的微妙關係，除了制禮作樂的周公，可能只有這些法律逃兵才能說得清。

　　許多音樂家都曾因「某種因素」而學過法律。可想而知，這「某種因素」其實多是父母壓力（除了莫札特——

我真不知道他在薩爾茲堡為何學過法律和神學！）。不過，他們後來還是選擇了音樂。

有些人，像泰雷曼（Georg Philipp Telemann, 1681-1767），因無法忍受自己學法律的萊比錫，音樂水準其差無比，索性親自「下海」，救蒼生於水火。

有些人，像優柔寡斷的柴可夫斯基，奉母之命學法律根本是錯誤中的錯誤。

有些人，像熱愛音樂的西貝流士，及早棄法律而就作曲，確實有自知之明。

另外也有些人，若繼續學習法律，還真不知會學成什麼樣子——如法國作曲家蕭頌（Ernest Chausson, 1855-1899）。蕭頌以四十四歲英年辭世，死因全球罕見——騎腳踏車誤撞圍牆而亡。如果他真當上律師或法官，後果不堪設想。

當然，也有像舒曼這樣的神奇例子。這位文采斐然的法律學生，欲和老師之女克拉拉成親遭拒；事態鬧僵後決定按兵不動，待克拉拉成年竟狀告老師「妨害婚姻」，最

後還獲得勝訴！是音樂史中將法律學以致用的離奇案件。

　　除了這些失敗例子，自然也有學習「成功」者，貝姆（Karl Böhm）就是最好的證明。貝姆自幼天資聰穎，音樂才分奇高，但父母顯然不把後者當一回事，逼迫小孩研習法律。貝姆也真是乖巧，二十六歲就拿到法學博士。畢業典禮後他將博士袍一扔，進歌劇院指揮華格納《飄泊的荷蘭人》。「我學法律全是為了父母，現在我要做我自己想做的事了！」這個決定造就了二十世紀後半最偉大的指揮巨擘之一，也是當年卡拉揚在藝術上的少數對手。

　　或許也不能怪這些父母如此看重法律。韓德爾奉父命學法律，幸好其音樂天分早獲他們的貴族雇主肯定，方能持續發展。韓德爾之父不識音樂，此舉尚情有可原，但連鼎鼎大名的巴赫，生了二十個小孩，什麼人不好逼，就偏偏去逼最傑出的兒子C.P.E.巴赫埋首法條。只是造化弄人，小巴赫最後還是以音樂成名。這些父母不見得不喜歡音樂，更不見得對法學有何深刻認識，只是相較於音樂，學習法律似乎容易謀生得多。不只韓德爾，指揮家馬克拉斯（Sir Charles Mackerras）和作曲家史特拉汶斯基，都是這種思維下的受害者。

但話說回來，法律既是生活的一部份，有那麼多音樂家曾走過這一條路，也就不足為奇了。馬克拉斯以嚴謹為人敬重，史特拉汶斯基寫譜更一絲不苟。也許早年被迫學習法律的陰影，在周密思維訓練下終能轉成人生中的陽光。音樂與著作權的進展，也是現今極為重要的法學議題。只是看著當下各方政治領袖，玩弄「法制凶暴面」不遺餘力的猙獰模樣，讓人不禁感歎孟德斯鳩真是對的：音樂不只是教育，或許更是「律師性格與國家領導」下，人民心靈的唯一救贖。

浩劫遺音

隨著姚文元斃命，「四人幫」終於死光了。

就文化與人心而言，文化大革命史無前例的破壞，堪稱人類文明史上最羞恥的一頁。但某種程度上，文革也堪稱中國史上和世界文化「交流」最密切的罪惡活動，而其交流媒介，竟是西方古典音樂。

早在1965年《評新編歷史劇《海瑞罷官》》之前，姚文元在1963年5月20日於《文匯報》發表的《請看一種新穎而獨到的見解》，就在中國文化界挑起鬥爭。當時毛澤東曾在私下談話中提到一些翻譯著作未能注意「階級觀點」，姚一嗅到這個消息，立刻挑了一篇譯作批判，展現他「新穎獨到」的眼光與無出其右的狗腿。

文章一出，卻鬧了大笑話。原來姚文元批的，竟是法國作曲家德布西與其諧謔名作《克羅士先生》（*Monsieur Croche the Dilettante Hater*）。別說和聲學或音樂美學，姚文元大概連德布西是誰都不知道，就扣著階級鬥爭的帽子亂罵一通。上海音樂學院院長賀綠汀看不下去，對記者表示姚既看不懂德布西的文章，更歪曲德布西的見解，如此簡單粗暴的批評，豈不貽笑大方？後來成為劇作家的沙葉新，當時也寫了《審美的鼻子如何伸向德彪西（德布西）》，呼應賀綠汀的觀點。

　　兩文一出，惱羞成怒的姚文元仗勢追殺，「反動派可自己跳出來了！」短短九個月內，《文匯報》竟出現了二十二篇討論德布西的文章。除了賀綠汀和沙葉新，後來的十九篇完全倒向姚文元，追著賀綠汀和德布西一陣亂打。張春橋後來甚至將「德彪西事件」視為文革前上海文化界「最大的反革命事件」，足見其影響。

　　直到現在，中國人還沒這麼熱烈地討論過德布西。

　　文革十年，「熱愛」音樂與戲劇的江青大放異彩，樣板戲與芭蕾舞《白毛女》都「享譽國際」，但鋼琴卻被毛

澤東認為是「資本主義樂器」，不能為人民服務，必須銷毀。留學列寧格勒，在第二屆柴可夫斯基鋼琴大賽得到亞軍的殷承宗，聽到消息竟不顧險惡局勢，憑著年輕人的勇氣，和三個朋友把鋼琴扛到天安門廣場，應來往民眾「點歌」而即興演奏。毛澤東聞之大悅──鋼琴在中國竟能為農工兵服務！最後不但鋼琴得以保存，更有殷承宗改編的鋼琴伴唱《紅燈記》與集體創作的《黃河》鋼琴協奏曲。被江青改名為「殷誠忠」的殷承宗甚至和阿巴多／維也納愛樂與奧曼第／費城管弦合奏《黃河》，成為十年大亂中的文化亮點。

然而，藝術始終只是「四人幫」的棋子，音樂家仍然命如飄絮。賀綠汀二女兒被逼自殺，光上海音樂學院就有十七人死於非命。1957年在莫斯科第六屆國際青年聯歡節比賽中奪冠，隔年更拿下日內瓦大賽女子組亞軍（首獎從缺）的鋼琴家顧聖嬰，因家庭的基督信仰與背景被打成異類。1967年1月31日，她在上海交響樂團排練廳裡，於眾人面前遭狠甩耳光、罰跪請罪、受盡羞辱。當晚，年僅二十九歲的顧聖嬰偕母親與弟弟在家開煤氣自殺，寧可違背自己的宗教也要保住最後一絲尊嚴。那屆日內瓦大賽男子組冠軍，今日樂壇的巨匠波里尼，大概到現在都不知道那才華煥發的中國少女，最後竟如此悲慘地消失人世，連

骨灰都沒能留下。

　　至於江青的音樂水準又是如何呢？前中央樂團指揮李德倫曾說「有一天江青要我把樂團的長號全都廢掉：『它們老是發出噪音，吵死了！』我極力說服，讓她相信惹她討厭的是低音號；我想，損失低音號總比損失長號要好吧！文革十年，中央樂團就沒低音號十年，但江青也從來沒發現這兩者的不同！」

　　就這樣，古典音樂偶然成了文革要角，在這古老文明的無知自毀中一度高傲地鳴響，烽火連天後又在灰燼裡萬籟俱滅。政治何時才能放棄操縱藝術？僅讓我以這個小小角落，紀念那令人動容的浩劫遺音。

What's in a name？
談音樂家姓名學

　　「名字算什麼？名字算得了什麼？我們所謂的玫瑰，換個名字還不是一樣芬芳？」當茱麗葉得知愛人竟出身世仇之家，全場觀眾無不同聲而嘆──是的，無論羅密歐姓啥名誰，他仍是羅密歐，茱麗葉的最愛。

　　名字真的不重要嗎？那可不盡然。指揮大師華爾特（Bruno Walter）原姓史列辛格（Schlesinger），「華爾特」則來自華格納樂劇《紐倫堡名歌手》中的年輕騎士（Walter von Stolzing），果然成為如雷貫耳的鼎鼎大名。在歌劇仍為娛樂主流之時，活躍舞台上的聲樂明星，多精選藝名以塑造形象。歌劇女王卡拉絲原姓卡洛葛羅波羅絲（Maria Anna Sofia Cecilia Kalogeropoulos），若不更動，光是發音就夠折騰死一堆歌迷，那能家喻戶曉？

美國歌劇女王席爾絲（Beverly Sills）原為席弗曼（Belle Silverman），則是改名最巧的代表人物之一。

　　音樂家改名，有時則為符合潮流。在西方音樂以義大利為尊的時代，音樂家往往得讓自己顯得「義大利化」以引人注意。莫札特出生受洗時之名是Johannes Chrysostomus Wolfgangus Theophilus Mozart，我們所熟知的「阿瑪迪斯」（Amadeus）則是他十三歲至義大利旅行時，擇「Theophilus」同義之義大利名更改而來。自視甚高的貝多芬也在名字上從眾，常以義大利文「Luigi」而非德文「Ludwig」簽名或發表。到英國發展並歸化英籍的韓德爾，最後把德文名「Georg Friederich Händel」改成英文「George Frederick Handel」。義大利作曲家盧利（Giovanni Lullo）為了讓法國接受歌劇，聰明地以法文名「Jean Lully」行走樂壇。音樂家姓名的更動，常反映所處的時代風尚，也是值得研究的歷史題目。

　　和隨俗相反，也有音樂家改姓以避嫌。畢竟天分往往出自遺傳，和名人同姓確實難為。聖彼得堡音樂院創辦者安東魯‧賓斯坦是名動公卿的鋼琴聖手，波蘭鋼琴家魯賓斯坦（Arthur Rubinstein）出道時就曾飽受挪揄與質疑。作曲家史特勞士（Oscar Straus）則是最誇張的例子。當時

小約翰史・特勞斯（Strauss）家族的舞曲和輕歌劇風行全歐，許多人甚至打著該家族的名號矇騙。和他們並無關連的史特勞士有鑑於此，索性自去一「s」，改姓自清。只是相關傳言仍然不斷，讓他不堪其擾。

也有音樂家改姓為找到自己。神童出身的美國鋼琴家史蘭倩絲卡（Ruth Slenczynska），幼年慘遭父親虐待。當她逃離父親，放棄演奏，幾經波折才又重回音樂時，她把父親姓氏史蘭津斯基（Slenczynski）以波蘭文陰性用法改作史蘭倩絲卡，代表自己的新生。女性音樂家維持婚姻與事業格外不易，匈牙利戲劇女高音瑪東（Eva Marton）幸運地有貼心的醫生夫婿為伴，而這舉世聞名的Marton其實正是夫婿Zoltan Marton之姓，跟著原姓海恩利希（Heinrich）的她一路征服世界各大劇院。

名字的翻譯，學問也不小，像拉赫曼尼諾夫的英文譯名，即使作曲家本人簽成「Sergei Rachmaninoff」至今仍有「Rachmaninoff」和「Rachmaninov」兩種版本，較早的英國文獻裡還有「Rackmaninoff」的拼法。當今俄國鋼琴家兩大明星，普雷特涅夫（Mikhail Pletnev）照俄文音譯其實應近於普雷特紐夫（Pletniuv），蘇可洛夫（Grigory Sokolov）因為俄語重音之故也該唸成沙

可洛夫（Sakolov）。東歐語系姓名翻成英文，拼法格外麻煩，照字面唸既不能確定重音，更別說發音正確。迪士尼《幻想曲》中那位指揮大師史托科夫斯基（Leopold Stokowski），一旦聽見別人叫他史托「考」夫斯基，總是發怒訓道「我的姓裡面可沒有母牛（cow）！」

　　問題更大的則是中文譯名。就筆者所見之早期資料，把華爾特翻成「瓦特」已頗為奇怪，把莫札特翻成「摩擦惹特」，貝多芬翻成「白堤火粉」，交響曲（Symphony）譯成「生風里」，則是怪事中的怪事。照此譯名，則「華爾特指揮莫札特和貝多芬的交響曲」就成了「瓦特指揮摩擦惹特與白堤火粉之生風里」，讀者不以為自己看的是炸藥調製指南才怪呢！西風東漸之初，中國對西詞一度完全音譯，最後反是信雅達兼備的日文譯名，如「奏鳴曲」、「交響曲」、「協奏曲」，和「經濟」、「哲學」等一同成為中文名詞。不過，想想當年連「耶穌」都能譯成「耶鼠」，或許也就不能特別責怪這些令人發笑的譯名吧！

　　然而名字終究只是名聲的點綴，能力才是站上舞台的關鍵。一如普希金在詩作〈我的名字對你算得了什麼？〉所言「在你憂傷的時候，請在寂靜中輕喚我的名字；說一聲啊：在這世上有對我的記憶，在人間有一顆我活於其中

的心！」無論音樂家姓啥名誰，他們都是永遠活在記憶中的人間繆思，在每一顆寂靜的心裡唱著藝術的歌。

聯覺幻境

　　筆者先前有幸至光仁小學新落成的大樓參訪。建築家姚仁喜以萬花筒為靈感，在層層轉折中匯入繽紛色彩。對這國內最重要的音樂搖籃之一，如此設計自能啟發孩子對顏色的感受，在聲音裡表現眼睛所見的瑰麗霓虹。

　　然而，有沒有人真的可以「看到聲音，聽見色彩」？這並非無稽之談，也不是特異功能。根據醫學研究，約略每兩千人中就有一人具有「聯覺」（Synaesthesia），即對各種感官的組合共生能力。事實上，我們幼時多少具備聯覺，但僅少數人在成年後仍有顯著的反應。聯覺可以表現於各種不同的形式。有人將圖形與色彩聯結，特定形狀一定伴隨特定顏色；有人將氣味與色彩聯結，有人甚至將特定文字與色彩聯結，但最多例子還是將聲音與色彩聯

結——通常的狀況，是特定頻率的音高
會對應特定顏色，或是看到顏色時隨之
會聽到聲音……聯覺的徵狀可說五花八
門，迷人也可惱人。嚴重的聯覺往往對
「患者」造成許多生活問題。就有醫學
案例指出，某位具有聯覺的婦女，每當
人車過於吵雜，聲音大到一定程度時，眼前就突然出現一
堆色彩，讓她根本無法分辨交通號誌，只能放棄開車。

　　奇妙的是，在藝術領域中，聯覺不見得是生活阻力，
還可能成為可貴助力，病態反成罕見天賦。畫家康汀斯基
（Vassily Kandinsky）就是最著名的例子。他年輕時用色華
麗奔放，最後更以幾何圖形與色彩組合開創抽象畫風。別
人看他的作品可能只為其單純、精練、躍然紙上的強烈意
志力所迷，但對康汀斯基而言，他的每一幅作品都是獨特
的和聲編排，流動顏色下盡是燦爛樂音。俄國文學家納布
可夫（Vladimir Nabokov）在自傳中表示自己眼中圖像與色
彩並生，而這也可能豐富了他的文學想像。

　　俄國似乎特別出聯覺人才，作曲家林姆斯基—高沙可
夫（Nikolai Rimsky-Korsakov）就將音頻與色彩聯覺。對他
而言，C音產生白色，D音生成黃色，降E音是深藍灰色，E

音卻是閃亮的寶藍。F音是綠色，G音是金色，A音則是玫瑰鮮紅色。如此聯覺，其實也和許多人對以這些音為主音之調的感受接近——C大調是單純的白色，而D大調與G大調這兩個最明亮活潑的調，也對應林姆斯基—高沙可夫眼中最燦爛的色彩。根據拉赫曼尼諾夫的回憶，他和同學史克里亞賓（Alexander Scriabin）曾和林姆斯基—高沙可夫有過一次有趣爭論。史克里亞賓和林姆斯基—高沙可夫都深信調性對應色彩，但他們所想的顏色卻不完全相同，像史克里亞賓就覺得降E大調是紫紅色。但這兩人一致同意，D大調絕對是金黃色。拉赫曼尼諾夫對這種理論顯然嗤之以鼻，誰知林姆斯基—高沙可夫突然對他說「等等，你自己的歌劇《吝嗇的騎士》（*The Miserly Knight*）裡，老男爵打開箱子取出黃金珠寶一段，你不也用D大調嗎？」這下史克里亞賓可樂了，「你看！雖然不承認，可是你潛意識裡還是把金黃色歸給D大調！」

這是潛意識還是巧合，恐怕拉赫曼尼諾夫自己也說不清，但也不是所有作曲家都用D大調表現金黃色；普契尼歌劇《杜蘭朵》（*Turandot*）第三幕，中國大臣以財寶利誘韃靼王子卡拉富一段就用了C大調。而就音樂和色彩的配合而言，史克里亞賓絕對是音樂史上最特殊的作曲家。他早期作品師承蕭邦心法，繼而擁抱華格納的和聲，最後

更投入「通神論」，訴求印度哲學和天啟式的世界末日，作為未來的預備。他晚期的音樂創作，在「總體藝術」概念下發展出自己的神祕主義。對史克里亞賓而言，音樂、舞蹈、繪畫等全都是一體的藝術，彼此之間沒有分別。在其交響詩《普羅米修士》（*Prometheus: The Poem of Fire*）中，他設計出以「色光風琴」，將十二音分別對應十二種顏色，演奏時投射彩暈，實現他腦中奇異的聯覺幻境。可惜史克里亞賓僅活四十三載，來不及完成他「更上層樓」的《神祕》（*Mysterium*）——結合音樂、舞蹈，甚至氣味的驚世絕作。不過和多數人的想像相反，這位致力結合音樂與色彩的作曲鬼才，本身可能沒有聯覺。他的「音色對應」其實按照和聲系統的五度圈，色彩安排也詳細參考牛頓光學理論而成。但無論如何，論及聲音和色彩的對應，史克里亞賓仍是最具貢獻的音樂家。

　　史克里亞賓的聯覺為人質疑，但法國作曲家梅湘（Olivier Messiaen）的聯覺則是千真萬確，他也是將聲音和色彩做極致連結的作曲聖手。不像史克里亞賓極端，梅湘則以細膩的解析轉譯自己對聲音和色彩的感受。梅湘說他的音樂能連結到莫札特，鋼琴寫作能連結到西班牙作曲家阿爾班尼士（Isaac Albeniz），那是因為他確實在音樂中「看到」相同的色彩。他早期的《八首前奏曲》（*Huit*

Préludes）就是巨細靡遺的色彩練習；對「正常人」而言，梅湘所給予的色彩描述即使連想像都有困難，因為他的聯覺出奇複雜，色彩隨著和聲行進與轉變而不停變化，甚至出現各種斑點花紋。梅湘的聯覺也影響他的音樂情感，像《八首前奏曲》第六首的標題是〈痛苦的鐘聲和告別的淚水〉（*Cloches d'angoisse et larmes d'adieu*），但音樂聽起來卻沒有那麼悲傷，原因就在梅湘雖然看到傷心的顏色，但那些構成傷心顏色的音響仍然音色豐富。音響色彩和視覺色彩互補下，也就沖淡了原本的哀痛。就像史克里亞賓自東正教轉化出神秘玄思，梅湘則從天主教發展奇特的宇宙觀。一方面他創造出《阿門的幻象》（*Visions de l'Amen*）與《聖嬰二十凝視》（*Vingt Regards sur l'Enfant-Jésus*）等宗教幻想作品，另一方面他相信鳥類是人神之間的溝通橋樑，致畢生之力翻譯彩羽鳴囀而成音樂作品，寫下《異國鳥》（*Oiseaux exotiques*）、《鳥類目錄》（*Catalogue d'oiseaux*）和《鳥囀花園》（*La fauvette des jardins*）等等作品。結合獨特音樂語彙和超凡寫作能力，梅湘不只是聯覺魔法的見證，更是二十世紀最偉大的作曲巨擘之一。

梅湘和史克里亞賓兩人都有神秘的宗教與宇宙觀，梅湘又是如何看待這位俄國前輩呢？根據梅湘好友，精研史克里亞賓的鋼琴家魯迪，答案竟出乎意料：「雖然都有聯

覺，但對同一個聲音，他們所見的顏色卻相當不同，甚至相反！因此，史克里亞賓寫出的美麗音響，梅湘聽後眼中所見卻往往極為醜惡。所以梅湘根本不想聆聽，甚至討論史克里亞賓的音樂！」

　　一如醫學對聯覺的研究，如此視聲交感的結果確是人人不同。而平凡如我，應當慶幸自己能夠同時喜愛梅湘與史克里亞賓。然而就算沒有聯覺，也不必如史克里亞賓著魔，音樂家還是可在音樂裡討論色彩，英國作曲家畢利斯（Arthur Bliss）於1922年發表的《色彩交響曲》（A Colour Symphony）就是箇中經典。畢利斯以鍊金術的象徵學為本，討論各種色彩的涵義，四個樂章分別為紫、紅、藍、綠，是非常有趣又迷人的大型管弦樂創作。此外許多先天具有聯覺的音樂家，如法國女鋼琴家葛莉茉（Hélène Grimaud）等，他們的演奏仍然缺乏色彩，音色變化極為有限。具有聯覺，並不能就此保證演奏的多彩多姿。

　　或許，色彩本身就是無聲的音樂，而音樂則是無形的色彩。只要有心，無須特異功能或聯覺，任何人都可以和天地溝通，在融整為一的感官中體會宇宙自然的奧妙，看到聲音也聽見色彩。

雨聲樂談

　　每當梅雨時節，雨下久了著實讓人心煩。既無林黛玉「風雨夕悶制風雨詞」的閒情與詩才，聆聽音樂，自成為筆者最佳的雨日消遣。

　　和雨有關的作品，在古典音樂中多為名曲。蕭邦前奏曲〈雨滴〉雖是後人加諸之名，但其點點滴滴的伴奏，確是「傷心枕上三更雨，點滴霖霪，點滴霖霪」，讓人不禁感嘆「怎一個愁字了得」。德布西的〈雨中庭園〉則是出奇的寫意妙品，濛濛細雨中滿是溫馨童趣，是寓情於景的經典。黑雲翻墨的暴風雨，從德國理察・史特勞斯的《阿爾卑斯交響曲》、挪威葛利格的《皮爾金》到美國葛羅菲的《大峽谷組曲》，都有極為傳神的音畫描繪。至於最可

怕的雨：聖經《創世紀》中那場連降四十晝夜，毀天滅地、吞噬一切的大雨，法國聖桑之《洪水》與英國布瑞頓的《挪亞方舟》都各有刻畫，以音樂警惕世人的罪惡。

相較於西方作品，筆者最喜歡的雨卻是京劇《鎖麟囊》。當年程硯秋至山東，感於洪災慘象而和劇作家翁偶虹討論，將清代焦循《劇說》中「只塵談」的軼聞編寫成新劇《鎖麟囊》——「耳邊廂風聲斷，雨聲喧，雷聲亂，樂聲闌珊，人聲吶喊，都道是大雨傾天。」一場大雨，讓同日出嫁、貧富懸殊的兩名女子亭中相遇。名門千金慷慨贈錦囊，日後卻在水患中家人離散、富貴盡失，淪為他人下女。一日在閣樓竟見當年錦囊，原來現今士紳夫人正是當年貧女，最後助恩人一家重逢。「這才是人生難預料，不想團圓在今朝。今日相逢得此報，愧我當初贈木桃。」雨患洪災雖然可怕，只要一個決定，純然善念卻可以改變一切。

和雨有關的音樂雖美，但雨本身即可成為一種美妙聲響。由於雨滴大小不一，雨聲自也不均。大珠小珠既不形成固定音階，又同時具備高頻音和低頻音，正是所謂的「白色噪音」（White Noise）。就科學分析而言，人腦對突發的特定聲響會產生一定反應，對「白色噪音」卻

會將其解釋為自然環境中沒有特定訊息的背景雜音，傾向「充耳不聞」。當「白色噪音」大到足以掩蓋環境中其他信號音時，大腦接受不到聲音訊息後會自會思緒沉澱。這也是為何坐在吵鬧公車上卻容易入睡，身在大雨滂沱中反而備感平靜之故（如果不在街上淋雨）。既然心情特別平靜，「風聲、雨聲、讀書聲，聲聲入耳」之下，自也能「家事、國事、天下事，事事關心」。雨聲所予人的平靜之美與思考靈感，不是因為它是音樂，反倒因為它是「噪音」，是大自然最奇妙的設計。

　　無論是優美旋律抑或白色噪音，選擇創作或保持留白，音樂家和雨的淵源可不止於音樂。一代神童，君臨天下的鋼琴家霍夫曼就是最好的例子。這位記憶力驚人無比，連拉赫曼尼諾夫都誠心佩服的巨匠，不但音樂造詣奇高，機械頭腦也是非凡。或許，長年思考指法的心得給了他參透齒輪運轉的智慧，霍夫曼不只修習出鬼神見愁的技巧，更成為一代發明大家。他為鋼琴和錄音的改進設計嘉惠眾多愛樂者，為汽車和飛機所設計的空氣減震器也創造不少財富，但他最為著名的發明，或許還是汽車雨刷──據說那還是節拍器給他的靈感！看來霍夫曼不只能把〈雨滴〉前奏曲玩弄於指掌，還要收服這些白雨跳珠於擋風玻璃之下！現在的愛樂者雖只能在唱片中追憶霍夫曼的丰

采，但他的發明至今仍然守護著駕駛的視野，堪稱功德無量。

　　不管欣不欣賞音樂，知不知道「白色噪音」，在下一個下雨的日子裡，讓我們從蕭邦到雨刷，仔細聽聽雨的聲音……

運動與音樂

　　運動和音樂，一為身體的協調，一為宇宙的和諧，無論東西，中國和希臘都極為強調兩者的重要，甚至強調兩者的結合。周禮大司徒篇說：「保氏掌諫王惡而養國子以道。乃教之六藝：一曰五禮，二曰六樂，三曰五射，四曰五馭，五曰六書，六曰九數。」柏拉圖則主張在七到十七歲的普通教育中主授音樂和體育，「音樂教育應與體育相結合，使得受教育者成為一個體格強健，品格完善的勇者」。然而若仔細審視兩方道理，皆可發現古人將音樂更置於運動之上。畢竟高尚品格能使身體完善，但強健身體卻不見得能有高尚品格。柏拉圖既認為「心靈是身體的主宰」，那麼音樂自然更為重要。

　　到二十一世紀的今天，音樂和運動的連繫仍然密切，

許多運動員私下也是傑出的音樂家，在足球場上大放異彩的小羅納多（羅納汀荷 Ronaldinho / Ronaldo de Assis Moreira）就是一例。無論去何處比賽，他的行李中總少不了手鼓、鈴鼓等森巴音樂樂器。平日喜愛音樂不說，在2002年世界盃，他還以出眾的音樂天分，召集隊友邊伴奏邊合唱著名的森巴歌曲《讓生活指引我》。音樂天賦甚佳的小羅納多還曾發行單曲CD，其演奏和唱功可有頂尖水準，絲毫不比其球技遜色。美聲之王帕華洛帝年輕時也是足球隊員。若是他能保持運動，或許也就不會視自己的體重為一生最大的遺憾吧！

足球球星為音樂著迷，球隊亦然。日本隊在2006年德國世界盃中，不選十二個比賽地點附近的城市訓練，反而挑了不舉行比賽的前首都波昂，原因竟不是為了安心備戰，而是因為波昂乃貝多芬的出生地。日本人熱愛古典音樂，對貝多芬的《命運》和《合唱》交響曲尤其入迷。選擇貝多芬出生之城做為基地，日本隊顯然希望樂聖能為日本隊帶來好運。波昂市長深知日本隊的「考慮」，在歡迎詞中更不忘強調「無論是日本隊球員還是日本球迷，都會在貝多芬的家鄉感到溫暖」，成為競爭激烈的賽事中讓人意外的音樂插曲。只可惜天不從人願，日本隊首戰澳洲，原有的1：0優勢竟在結束前六分鐘內被澳洲連進三球大逆

轉，命運之神顯然開了這些貝多芬子民一個天大的玩笑。

　　音樂和運動，不僅是許多名人的興趣，甚至是最初的人生夢想。美國聯邦儲備委員會主席格林斯潘，到高中都對課業興趣缺缺，心中滿是音樂和棒球。他曾經想當職業棒球手，但在十四歲時棄球從樂，鑽研單簧管。只是和放棄棒球的原因一樣，格林斯潘發現自己的演奏天分有限，進大學後卻對經濟學產生興趣，自此人生再度轉彎，這下可成了呼風喚雨的一代霸主。

　　但棒球和音樂真的無法並存嗎？來自波多黎克的洋基打擊手柏尼·威廉斯（Bernie Williams）則是一個驚人的反例。雖然運動細胞發達，柏尼高中念得可是正規音樂院，專長古典吉他。要不是十七歲時被洋基簽下，他的人生可能早就往音樂而去。他在季後賽寫下的22全壘打、83得分與80打點，棒棒為洋基打造起巍峨王朝。問他擊球秘訣何在，他竟然笑稱是藍調。「音樂帶來節奏，節奏則讓事物流動。如果在場上有一顆音樂的心，有了這種節奏感，你不必費力就可把球打得很遠。」棒球場上的起落讓他更加體會人生的現實無常，體力雖然隨著時間衰退，但音樂卻不曾自他的心中離開。柏尼出版了一張頗受好評的專輯《The Journey Within》，不為洋基，但為自己寫下一則真

正的傳奇。

運動員可以跨足音樂，音樂家是否也能參與體育競賽呢？法國女鋼琴家歐絲特梅爾（Micheline Ostermeyer, 1922-2001）畢業於巴黎音樂院，但她最讓人驚嘆的成績可能不是鋼琴演奏，而是田徑表現。她纖巧的手指在1948年倫敦奧運會上一樣強健，不但連續贏得女子鉛球及鐵餅金牌，甚至也在跳高項目獲得銅牌。如此傑出的成績即使在體育選手中也堪稱罕見，更別提她還是位鋼琴家！只是不知道是對女性的歧視，還是音樂人對她多樣才華的嫉妒，歐絲特梅爾甚至因受不了其他音樂家的閒話而退出樂壇許久，到晚年才又開始演奏。只是人們永遠記得，她是那「得奧運金牌的女鋼琴家」。相形之下，匈牙利女高音瑪東就幸運地多。世人皆為她的演技和唱功著迷，甚至津津樂道她的驚人音量可能得益於擔任匈牙利女子排球國手的時訓練。無論是球場還是劇院，瑪東都得到世人一致的讚賞。

或許，柏拉圖說得沒錯，心靈勝過身體，作曲家的創作才能歷久彌新。雖然以體育活動為主題的創作並不多見，但箇中作品卻是妙趣橫生。蕭士塔高維契的舞劇《黃金時代》（*The Golden Age*），內容就是敘述蘇聯足球國家

代表隊出國至某資本主義國家比賽。該劇完成於1930年，劇情為符合當時政治氛圍，不但強力批判法西斯主義和資本主義，最後更是蘇聯選手宣揚共產主義，和當地勞動階級形成「有力的團結」。這樣的劇情現在看來當然更是「有趣」，但蕭士塔高維契的音樂魅力卻勝過一切。《黃金時代》管弦樂組曲至今仍然動聽，其中的〈波卡舞曲〉更膾炙人口，是廣受歡迎的音樂會安可曲。

蕭士塔高維契的芭蕾舞劇僅在寫足球隊故事，法國作曲家莎替的鋼琴曲《運動與遊戲》（*Sports et divertissements*）才是真正的十項全能。莎替可沒錢沒閒去釣魚或打高爾夫球，卻能在這一部作品裡以諷刺性的語調寫盡人們對運動和消遣的狂熱，從高爾夫、網球、跑步，到野餐、釣魚、打獵，十五分鐘不到的時間中塞了二十一首小曲，既紀錄了那個時代的巴黎休閒風情，更以絕妙的樂譜題詞讓人忍俊不已。其實早在莎替之前，羅西尼在晚年也寫過一首《田徑場》，同樣是詼諧之作。但要論及「廣博」，莎替的《運動與遊戲》還是名列第一。

其實，莎替的幽默或許還有更深刻的意義。運動和音樂，在強身強種，陶冶性靈的「崇高」目的之下，本該可以獨立於任何「功能」而存在。不過就是一場球，不過

就是一首歌，人生可以輕鬆快意，何必自取煩惱？特別當運動和音樂一旦沾染政治，原本追求健康與和諧的願景也往往僅淪為輸贏之爭，世人也難以再正視運動和音樂的本質。1936年的柏林奧運會就是最好的證明。這一屆比賽承襲希臘傳統，同步舉辦國際藝術競賽，作曲、繪畫、雕刻、作曲、建築、詩歌等皆包括在內。台灣作曲家江文也的管弦樂版《台灣舞曲》代表日本參賽，獲得「入選外的佳作」得到「認可獎」（或特別獎），卻讓江文也受到日本作曲家的排擠。特別是同時參賽的四位日本作曲家竟無一中選，更讓東京樂壇顏面無光。但那一屆比賽也不體面。希特勒的種族主義讓比賽充滿鬥爭，理察・史特勞斯為該屆比賽所創作的《奧林匹克頌》，在納粹陰影下至今仍同禁曲，無人願意演奏錄音。

即使冷戰結束，美蘇不再非得於體育競賽上爭得你死我活，人們對音樂與運動卻未曾改變功利之心。不見全民重視體育，只見花錢購買健身房會員；學琴的孩子滿街跑，真正沒變壞的不知還剩幾人。在重視「身、心、靈」健康的現代社會，或許提升靈魂的第一步，就該從身心健康著手，回到運動與音樂的純粹，追求和諧完整的人生。

來電傳音

　　最近辦了新手機，過時的我才驚覺現今手機功能之強大，光音樂功能就令我目不暇給。但無論手機如何進步，可能都比不上電話問世時所帶來的衝擊——革命性的便利自此重新定義時間與空間，溝通得以無遠弗屆。

　　然而，便利的溝通管道真能增進彼此了解嗎？由電話到手機，從傳真至電郵，答案仍是模稜兩可。如此題材則成為無數藝術家的討論話題，音樂家自也不曾缺席。美國作曲家梅諾第（Gian Carlo Menotti）的喜鬧歌劇《電話》，就是嘮叨女孩纏著電話喋喋不休，男友百尋不到差點擔誤良緣——最後多虧男友打電話找到佳人，兩人透過話筒高歌愛情，成為歌劇史中最奇特的二重唱之一。而法國作家考克多（Jean Cocteau）執筆，作曲家普

朗克（Francis Poulenc）譜寫的《人類的聲音》（*La Voix Humaine*），卻是令人心酸的現代悲劇。男友結婚去，新娘不是我，女高音和負心戀人通話，該死的線路卻一直斷線。絕望中她以電話線繞頸絞死自己，中斷的溝通比沉默還可怕。這是音樂史上罕見的獨角歌劇，舞台上竟是女高音一人與電話撐完全場，道盡人生的孤寂與殘酷。

撇開電話溝通面的哲理思考，光就其千里傳音的功能而言，法國作曲家與管風琴巨匠維爾奈（Louis Vierne）的一通電話，竟換來一首偉大的經典。維爾奈出生時即因先天白內障而幾乎全盲，終其一生都在朦朧光影下度過。但上天卻也給了他奇高的音樂才華，在作曲與管風琴演奏上開展世為之驚的奪目光芒。有一次維爾奈和倫敦友人通話，電話那頭傳來西敏寺著名的鐘聲（也就是台灣絕大多數學校沿用的上下課鐘）。悠揚樂聲透過收訊不良的線路，斷續虛實間竟觸動作曲家的靈感，以此主題寫下幻想小品《西敏寺之鐘》（*Carillon de Westminster*）。瑰麗綺美的轉調讓單純旋律幻化出無以計數的燦爛色彩，成為最受歡迎的管風琴名曲之一。三十歲即擔任巴黎聖母院首席管風琴的維爾奈，最後在他第一千七百五十場演奏會的即興演奏中倒下，鞠躬盡瘁，由樂聲進入天堂。

電話與音樂的關係至今仍然顯著。無論音樂家如何料想，大概都無法預測在盜版猖獗的時代，手機答鈴竟成了許多流行歌手最重要的收入來源。更誇張的，是張懸傳給青峰的一則手機簡訊，最後竟成了蘇打綠金曲「無與倫比的美麗」創作來源。這大概是以往創作前輩怎麼也想不到的事。目前甚至聽說有作曲家想把手機鈴聲組合成樂曲：難道未來我們真能聽到「手機奏鳴曲」或「手機協奏曲」嗎？就讓我們拭目以待！

時尚・美貌・音樂家

　　有人認為，古典音樂已經不再流行（fashion）。然而，時尚卻從未離開過古典音樂。

　　一向生意頭腦精明的史坦威公司，其一百五十週年限量版鋼琴就請了「時尚大帝」——身兼Chanel首席設計師、Fendi設計顧問，以及以自己為名的品牌的一代名家——卡爾・拉格斐（Karl Lagerfeld）跨刀設計，既歌頌史坦威的歷史地位，也持續呈現該公司求新求變的哲學。不過時尚只能說是鋼琴製造業的插曲，古典音樂界和時尚最具相關者，則非女高音莫屬。我第一次認識「高級訂製服」（couture）這個字，就是在女高音CD解說冊的服裝註明。當年身材玲瓏有致的芭托（Kathleen Battle），除了美聲，更以誇張華服引人注意。她卡內基首演獨唱會曲

目設計花招眾多，更把自己穿得像個結婚蛋糕，謀殺不少底片。俄國美女聶翠柯（Anna Netrebko）更以性感、美貌、時尚快速於國際走紅。她敢穿敢脫也敢演，服飾搭配更別出心裁，成為聲樂界的明星騷女。從卡娜娃（Kiri Te Kanawa）到弗萊明（Renée Fleming）以降的歌劇名伶則走雍容華貴的天后路線，她們的服裝也完全反映出時尚界的流行變遷。甚至，時尚也可以化缺點為利多。身材高壯厚實的潔西‧諾曼（Jessye Norman），在舞台上閒靜時若臥房衣櫃，行動時則如冰箱走路，其過人身軀卻成為設計師的畫布，揮灑出獨一無二的燦爛風景——甚至，她還曾獲選1993年《浮華世界》（Vanity Fair）之國際人物最佳服裝，再次印證時尚的神奇。

「為什麼女音樂家就可以穿得漂亮華麗，男音樂家就不可以？這太不公平了！」論及時尚，法國鋼琴家提鮑德可是真正的專家。他來台灣演出，帶了八個LV箱子不說，連西裝外套都是LV——那可是Louis Vuitton總裁親自為他訂製，全球獨家的專屬禮物，足見其在時尚界的人脈與地位。提鮑德不但對服裝設計具有深入研究，更和多位時尚大師合作，總能穿出自己的風格。他現在演出時所穿的禮服，全都出於英國名家薇薇安‧薇絲伍德（Vivienne Westwood）之手。薇絲伍德在台北美術館的特展現身我雖

無緣得見，卻在倫敦提鮑德音樂會後台看到打扮如蛇髮女妖的教主本尊。這位前衛反叛，勇於大玩衣服的「英國龐克搖滾教主」，為提鮑德所作的設計卻高雅實用，以多重口袋和防皺質材照顧旅行演奏家的需要。熟悉薇薇安‧薇絲伍德一貫風格的時尚迷，大概很難把提鮑德的優雅身影和她聯想在一起。

一如薇薇安‧薇絲伍德在提鮑德身上轉變設計風格，提鮑德自己的穿著也經歷很大改變。以前他偏愛凡賽斯，在音樂會上常有鮮艷絢麗的華服，反倒是這龐克女魔讓他變得「保守」。但我相信，這其實還是來自鋼琴家個人的反省。一位提鮑德的多年好友就曾和我說「以前提鮑德在台上，雖然彈得很好，但就是覺得怪……當你閉上眼睛，一切都很完美；可是睜眼一看，正在彈布拉姆斯晚年作品的鋼琴家，怎麼竟穿著大紅襯衫，還頂著一頭閃死人不償命的亮麗金髮呢？這多少會影響到聽眾對音樂的欣賞吧！」提鮑德喜愛時尚，但他也是極為嚴謹認真的鋼琴家，技巧和音樂皆一絲不苟。經過多年的時尚試驗，他終於找到最合宜的穿著，也成功建立其個人形象。

無論如何，真正決定一位演奏家是否受人尊敬，仍是其音樂藝術成就。大提琴家麥斯基（Misha Maisky）喜

愛寬鬆的三宅一生，早年在音樂會中甚至每首曲子皆更換上衣，以不同顏色表現自己對音樂的想法，成為樂界話題。這當然很有趣，但仔細想想又是何苦？如果想法不能以弓弦表達，還得靠三宅一生加持，又怎能算得上是成功的音樂家？但音樂廳裡總是觀眾多於聽眾，看熱鬧永遠多過聽門道。當封面比錄音還要重要的時代來臨，怪象也應運而生。像當今樂壇紅星，法國鋼琴家葛莉茉，就是以美貌聞名全球，甚至登上時尚雜誌。葛莉茉不是沒有天分，事實上她還有很高的演奏天分。她八歲學琴，十三歲就考進巴黎高等音樂院，十六歲得到第一獎畢業更發行第一張錄音，還得到唱片大獎肯定。然而，不知演奏對她是否太過容易，還是她的美貌太能夠吸引人，近年來她的事業雖是蒸蒸日上，演奏水準卻愈來愈差。葛莉茉的許多錄音，我都不敢相信唱片公司竟然真敢發行如此拙劣演奏。有一次我訪問一位鋼琴家，他竟然先反問我是否會訪問葛莉茉——「如果你想訪問她，那表示我們的品味實在相差太多，我也無法接受你的訪問。」

但這又有什麼辦法？葛莉茉的演奏再差，她一樣行程滿檔，唱片一樣有人捧場。如此惡性循環的結果，就是音樂美感的徹底崩毀。在商業利益掛帥的音樂界裡，或許我們只能無奈地期待音樂家自己覺醒，不能本末倒置——

「人們總認為時尚工作就是要成為明星，但我認為，時尚工作並非上流生活。」雖是才華橫溢，卡爾‧拉格斐仍然強調學習、實作與努力的重要，認為那才是成功的不二法門。時尚如此，音樂亦然。甚至說到底，一如當今聖羅蘭（Yves Saint Laurent）總監皮拉第（Stefano Pilati）所言：「時尚（Fashion）僅存一時，風格（Style）歷久不衰。」就算重視外表和華服，如何建立藝術風格而非隨波逐流，在視覺之外更成為聲音的大師，才是音樂家真正的課題。

3 樂樂欲試好味道

美食・美樂・美樂地

　　「莫札特是作曲家中的松露！」當歌劇聖手羅西尼說出這句名言，或許已明白告訴世人他最後棄音符而就庖廚的人生。一般人即使沒進歌劇院看過他的《塞維里亞理髮師》，多少也該聽過他風靡寰宇的「羅西尼牛小排」。他在聲望如日中天時倏然引退，將名聲與才華改置於花都的宴會和廚房，享受剩下的三十九年人生。羅西尼過世後，除了留下令人羨慕的一百四十二萬美金，更有眾多經典樂譜與食譜傳世。

　　羅西尼的例子，在音樂家中並不特別。現今柯蒂斯音樂院院長，鋼琴家葛拉夫曼（Gary Graffman）因右手手傷中斷演奏事業後，也把練琴的熱忱轉向食物，甚至還和妻子一同在時尚雜誌撰寫美食專欄。事實上葛拉夫曼夫人可

有先例倣效，鋼琴巨匠魯賓斯坦（Arthur Rubinstein）愛妻妮拉，味覺靈敏到一嘗即知食材和作法，手藝更成為音樂家口中的傳奇。她在1983年出版《妮拉食譜》（*Nela's Cookbook*），將畢生心血化為永恆。

雖然不是音樂家，妮拉伴隨鋼琴家丈夫天涯行旅，自然累積無數心得。即使仍在事業巔峰，許多音樂家一樣是技藝精湛的烹飪大師。台灣作曲家杜文惠就是右手寫樂譜，左手撰食譜的天后廚娘。作曲雖不如羅西尼多產，杜文惠縱橫古今、融會東西菜色的功力，大概也非這位義大利前輩所及。神奇的是，無論她調製出多麼豐富的佳餚美饌，其夫婿指揮家呂紹嘉仍如仙女般輕盈。作曲和指揮，烹飪與品嘗，這對夫妻在音樂和食物上都搭配地無懈可擊，可謂絕妙佳偶。

為何音樂家往往特別對美食著迷？美國鋼琴家歐爾頌認為「音樂表演是聲音的藝術，而烹飪本質則是味覺與嗅覺的藝術，兩者皆稍縱即逝。不像美術或文學要把吉光片羽的靈感化為永恆，音樂和烹飪致力於剎那間的感覺，在一去不復返的當下創造感動。」煎鵝肝的火候和捏壽司的力道，其掌握之精妙幽微，並不亞於鋼琴家對觸鍵與踏瓣的鑽研。更何況，音樂家必須神入各作曲家與時代的不同

風格，而品賞食物則是增強感受、分別異同的最佳訓練。牛膝草和鼠尾草有何分別？茴香與荳蔻有何特質？十二年與十八年巴沙米可醋運用上有何不同？若能成功回答各式食物問題，大概也就能判斷莫札特與海頓的曲式異同，以及拿捏貝多芬古典風格與浪漫精神之間的分寸。一如小提琴家史坦（Isaac Stern）自品酒中教導弟子塑造音色的秘法，鋼琴家羅傑也建議學生在研習法國音樂前能先了解法國烹飪藝術。鍋碗杯盤中蘊藏著深刻的文化背景、地區特色與民族性格，音樂家在聲音中所思索的問題，答案可能就在刀叉間的香氣。

　　對著名職業演奏家而言，美食或許是疲勞旅途中的唯一慰藉。鄧泰山擔負2005年蕭邦大賽開幕音樂會重任，忙碌行程中仍不忘偷溜巴黎，非得享受美食後才願趕至華沙排練。女高音卡拉絲為身材而忌口，私下卻不能忘情美食，搜羅各種食譜並精研各家作法。羅傑願意每年赴日本教學，和風料理與清爽不膩的甜點竟是關鍵。他們行萬里路，吃萬家餐，若能再花心思鑽研，品味與知識往往深不可測。像普利茲獎得主，美國作曲家懷納（Yehudi Wyner）從沒來過台灣，講起台北夜市小吃竟如數家珍，讓家在士林卻不常去士林夜市的我瞠目結舌。烹飪也可以是平衡自我的生活調濟。杜文惠創作編制小巧的室內樂，

在廚房卻常炫示繁複的功夫菜。義大利作曲大師貝里歐（Luciano Berio）寫下一系列探索演奏極限，整死人不償命的《Sequenzas》，他家餐桌上的經典卻是妙不可言的燒肉，以最簡約的手法呈現食材的美妙。

當然，音樂家不該本末倒置，砧板上的刀工可不見得能轉換成琴橋上的音準。但音樂會雖非每晚必至，一日三餐卻無可或缺。在這個味精肥油當道的爛食亂世，音樂家保持敏銳美感的秘訣，或許就是先好好照顧自己的胃。

巧克力狂想曲

　　逢節過年，總是收到一盒盒讓人又愛又恨的巧克力。喜愛的原因自不待言，恨的則是那讓人臃腫的甜蜜負荷。只是在音樂圈裡，巧克力還真是逃不開的熱門話題。除了少數例外，我所認識的音樂家幾乎都是巧克力迷，有些更嚴重到上癮：賀夫一天不吃巧克力就渾身不對勁，家裡堆滿各式口味的黑色誘惑。波哥雷里奇來台不擔心鋼琴狀況，卻怕找不到合適巧克力品嘗，事先就仔細交待喜愛的巧克力品牌與黑巧克力比例。嚴俊傑每次出國比賽，行李除了樂譜衣物，就是一盒盒巧克力：「比賽已經夠辛苦了，難道不該讓自己快樂些嗎？」當我拜訪已不能吃甜食的雅布隆絲卡雅（Oxana Yablonskaya），熱情的她更擺滿一桌的巧克力，非得要我一一服食，告訴她是否美味才肯罷休。

演奏家喜愛巧克力，除了品賞美食，更有其實用因素。蓋凡音樂會前，絕大多數演奏者都不敢多吃，深怕酒足飯飽，血液充胃的結果，便是手指也跟著庸懶怠惰。但職業演奏家旅途奔波，上台又難免緊張，餓得缺乏體力、兩眼飛花，似乎也非正道。巧克力既能給予足夠的熱量，又不足以讓人飽脹，正是排練演出、居家出遊之無上妙品。狄更斯在成名作《匹克威克外傳》（*The Pickwick Papers*）寫到「天下比擁有朋友更好的事，就是身上有巧克力的好朋友。」（There's nothing better than a good friend, except a good friend with chocolate.）對職業音樂家而言，巧克力就是他們的好朋友；不僅是生活之調濟，更是職業所必須。

即便對作曲家而言，巧克力也是奇思妙想的來源，在歌劇中更有舉足輕重的歷史地位。早在1733年，作曲家裴哥雷西（G. B. Pergolesi, 1710-1736）的《女傭變老婆》（*La serva padrona*），就以巧克力穿針引線，寫下義大利歌劇中第一齣喜劇。主人吳白託抱怨女傭賽皮娜不聽使喚，要杯熱巧克力也得等上半天。偏偏此姝頑劣異常，竟還反唇相稽，氣得他命令男僕立即物色順從妻子。怎料賽皮娜機關神算，串通男僕偽裝軍官和她求婚，還要脅巨額

陪嫁。情利交煎下，主人果然由妒生愛，女傭升堂頓成巧婦——只是那遲遲未到的熱巧克力，最後還是得由吳白託自己端上桌。

同樣扯到軍人，巧克力再度出現在喜歌劇，則是1908年奧斯卡‧史特勞士（Oscar Straus, 1870-1954）的輕歌劇《巧克力大兵》（*Der tapfere Soldat / The Chocolate Soldier*）。不過劇中巧克力並非重點，僅是男主角的暱稱。全劇所賣的，還是以塞爾維亞與保加利亞戰爭為背景的異國風情。或許是巧合，也可能是靈感，蓋希文（George Gershwin, 1898-1937）1927年所寫的諷刺喜劇《笙歌喧騰》（*Strike Up the Band*）三年後搬上百老匯時，將爭點由起司換成巧克力，劇情成為美國巧克力富商為抗議瑞士對進口巧克力課稅，竟主動金援，鼓動政府對瑞士宣戰，但富商之女卻愛上批評此戰不遺餘力的報人。最後這青年出面斡旋，莫名其妙的「巧克力之戰」就此平息，愛侶重逢，白痴美國人則轉而抗議俄國魚子醬關稅去了！《笙歌喧騰》大概是蓋希文最具輕歌劇風格的創作，而此劇的成功，說不定也是《巧克力大兵》在1940年以英文版風行百老匯的遠因。

看來無論如何，巧克力總是離不開歡笑諧趣，柴可

夫斯基《胡桃鉗》中的巧克力仙子，足下也是活潑明快的〈西班牙之舞〉。或許這位俄國作曲家還真聽過「點子該清楚，巧克力卻要厚」（Las cosas claras y el chocolate espeso.）這句西班牙諺語。醫學研究更證明，人類欣賞音樂時的喜悅，與吃巧克力所得的興奮感，全來自大腦相同的快樂中樞。即使現在演奏家流行吃香蕉以補充熱量，在音樂會前偷渡幾分奢侈的飽足感，但巧克力那無與倫比的味覺魅力，以及所能帶給人的愉快心情，卻絕非香蕉此等俗果所能比美。發胖就發胖吧！減肥不一定要從今天開始，但巧克力可不能等到明天再吃！

（本文作者為減肥失敗者）

關於蘑菇的音樂隨想

　　不知是受到卡通《藍色小精靈》影響，還是不可解的天生偏好，我從小就喜愛蕈類，嗜食蘑菇不說，更蒐集多本圖鑑。只可惜這和我另一愛好交集甚少。除了身材五短的舒伯特被朋友笑稱為「蘑菇」外，這些山野精靈在音樂世界中還真是難得露面。想想也是，若是唐喬望尼不唱〈香檳之歌〉（Champagne Song）而唱〈蘑菇之歌〉（Champignon Song），唐荷西不唱〈花之詠嘆〉（Flower Aria）而唱〈蕈之詠嘆〉（Fungus Aria），別說吸引不了少女和卡門，連聽眾可能都會走一大半。

　　若想在音樂中尋找蘑菇蹤影，俄國倒是最佳選擇。斯拉夫民族對蕈類向來熱情，多是採菇食菇高手，作曲家自也以之入樂。穆索斯基的短歌〈採蘑菇〉（Po gribï），輕

快曲調下竟藏著不可告人的秘密：少婦憐公婆艱苦，採菇奉親，又恨丈夫惱人，備毒蕈殺之以另擇良人。不到兩分鐘的小曲一波三折，確實想像驚奇。蕭士塔高維契的駭人歌劇《慕特森斯克郡的馬克白夫人》，女主角卡特琳娜既受丈夫冷落，又被公公覬覦，最後不但紅杏出牆、謀殺親夫，更以老鼠藥燉野菇伺候公公去死。或許對作家而言，自羅馬皇后阿吉琵娜（Agrippina）以菇毒殺夫君克勞迪歐斯（Claudius）以來，蕈類雖難辨，最毒卻是婦人心。史特拉汶斯基的諷刺歌〈何以蘑菇上戰場〉，倒是千斤刑案中的一兩莞爾，顯得格外幽默可愛。

音樂家誤判菇類也時有所聞。鋼琴家霍洛維茲自以為通曉野蕈，仍曾誤食毒菇而昏倒在床。他很幸運。1767年法國凡爾賽作曲家和管風琴家薛伯特（Johann Schobert）在巴黎近郊採集野菇，不理廚師連番示警，堅持自行烹調品嘗，最後果以悲劇收場，全家僅一人倖存。若霍洛維茲當年再糊塗一些，二十世紀可就少了一顆燦爛明星。

大家多半對毒菇避之惟恐不及，但對少數流行搖滾樂迷而言，毒菇卻是音樂會中風行的禁品，歐洲和日本就曾流行「魔菇」（Magic Mushroom）。「魔菇」並不可口，卻能讓人產生強烈幻覺。由於功效強大，多數國家將它視

同古柯鹼、海洛因等列為違禁品。日本毒品法將二甲—4—羥色胺（psilocin）和二甲—4—羥色胺磷酸（psilocybin）等列為違禁品，卻百密一疏未將產生這兩種毒素的「魔菇」列入，導致「魔菇」一度成為合法毒品，直到2002年才徹底禁止。在此之前，許多年輕人不知輕重，以為「魔菇」合法就必定無害，最後落得嚴重中毒，可謂不識毒菇真面目的受害者。

不過，音樂家並不都像霍洛維茲或薛伯特般彆腳，對毒菇有深刻認識者也大有人在。凱吉（John Cage）就是驚人的例子。這位概念超前出奇，思想大破大立的一代宗師，除了是作曲家、作家、思想家，竟還是「紐約蕈類學會」（New York Mycology Society）共同創辦人之一，不折不扣的蕈類大師！1958年，能辨認超過兩千種蕈類的凱吉甚至還不遠千里跑去米蘭參加電視「蘑菇問答大賽」，果然輕易奪冠，成了義大利家喻戶曉的偶像。「要不是我的老師，十二音列掌門人荀白克曾要我發誓專注於音樂，我早就成為專職的蕈類學家了！」即便如此，凱吉還是不能忘情地到大學開授「毒菇辨識」，在音樂創作之外也留下蕈類學術研究。算起來，兼差的凱吉才堪稱史上最「出名」的蕈類學家呢！

凱吉樂曲〈樹之子〉（Child of Tree）與〈枝〉（Branches），用了仙人掌、豆莢等植物為打擊樂器，但他卻沒為心愛的蕈類寫下作品。這實在不可思議。所幸，如此遺憾已漸由新一代作曲家彌補。東歐山林起伏、名蕈叢生，斯拉夫語系的波蘭與捷克都有著名野菇佳餚，捷克作曲家何列克（Vaclav Halek）更以長期鑽研之「蘑菇音樂」聞名。「每一種蘑菇都有獨特的旋律來表現它自己。我的天分，就是感受並紀錄如此旋律。」漫步林間近三十年，何列克已經採集一千七百餘種「蘑菇旋律」，還出版不少以此為素材的樂曲。不只捷克，愛沙尼亞作曲家蘇梅拉（Lepo Sumera）也以菇類為題，大張旗鼓地寫了首《蘑菇清唱劇》（*Mushroom Cantata*），以各種蕈類名稱和特質開展想像。看來蕈類終於可望在音樂界出頭了！喜愛蘑菇的作曲家們可就別再蘑菇了，多寫些蘑菇作品以饗世人吧！

咖啡，
吾人所仰望的喜悅

　　咖啡雖誕生於非洲，經阿拉伯人栽培推廣，最後卻由威尼斯傳遍歐洲而發揚光大。咖啡與其所衍生的咖啡館文化，自也和歐洲文化融合交流，形成各具地域色彩的迷人變奏。

　　不是所有人都喜歡這個異國飲品。雖然咖啡大概是唯一能讓人清醒並且放鬆的神奇飲料，當年更被視為理性的象徵，但人們自稱理性，聚在咖啡館內蜚短流長、議論時政，這就讓在位者不得不顧忌；日爾曼的菲德列克大帝為了讓人遠離咖啡，甚至還散播「咖啡導致不孕」的流言[註1]。如此可笑作法雖然效果不彰，卻喚醒巴赫的幽默神經，寫了首爆笑的《咖啡清唱劇》作為反諷。「啊！咖啡多好喝！比千個親吻還香甜，比葡萄美酒還甘醇！無咖啡不成活，若要讓我

高興，快快送上咖啡！」妙齡女逐潮流熱愛咖啡，守舊父使手段極力勸阻。好說歹說無際於事，父親最後竟以不允結婚恐嚇，果然換得女兒放棄咖啡。只是他那裡能料，女兒對夫婿要求無他，就是供她喝之不竭的咖啡！該來的就是會到，咖啡的魅力終是無人能擋。

質樸的日爾曼人即使喜愛咖啡，咖啡時尚僅能在富麗氣派的奧匈帝國落腳。當第一家土耳其咖啡店於1683年現身維也納，也開啟該城獨特的咖啡文化。維也納既是德語音樂家揚名之處，咖啡也就和音樂共享芬芳。貝多芬在該城定居後即養成泡咖啡的習慣，現今所謂的「貝多芬磨豆機」便是指其當年所用的土耳其式磨豆機。咖啡更為無數音樂家帶來靈感。舒伯特某次為朋友煮咖啡，「喀—拉—拉」的磨豆聲竟也給他泉湧妙想，下筆又是一曲傑作。小約翰・史特勞斯的《藍色多瑙河》，部分旋律根本就記在咖啡館的飲料單上。「女人的貞節就像阿拉伯的鳳凰——大家都說它存在，卻沒人知道在哪裡。」莫札特和劇作家達・龐特（Lorenzo da Ponte）合作的最後一部歌劇《女人皆如此》故事則是從咖啡館胡思亂想後的鬧劇。兩姐妹的情人吃飽太閒，在咖啡館裡和老光棍打賭後易容追求對方

註1 巴赫和兩任妻子共生了二十個孩子，會信「咖啡導致不孕」這種鬼話才怪。

愛人。怎知最後女人果然變心,準連襟頓成姦夫,在哭鬧中互相指責對方欺騙感情,最後還得老光棍出面打圓場,情侶才重修舊好。如果人人都無聊至此,難怪菲德列克大帝想要禁絕咖啡。

相較於「夢中之城」維也納[註2],花都的咖啡與咖啡館文化甚至更具傳奇色彩。無數哲人、詩人、作家、音樂家、藝術家在此思考創作,為巴黎留下令人回味至今的種種傳奇,甚至和咖啡店老闆對簿空堂也能創造歷史。1847年,音樂家柏傑特(Ernest Bourget)在著名的大使餐廳(Les Ambassadeurs)享受咖啡音樂會時,發現其演奏的音樂正是自己的作品,卻不曾知會並給予他任何費用。「既然他們免費演奏我的作品,我當然可以免費喝咖啡!」他不但當下拒絕付帳,還進而起訴店主,要求給予使用費。在法院判決柏傑特勝訴之後,他和其他作曲家、出版者和音樂作家等更乘勝追擊,一同於1851年成立世上第一個管理音樂作品著作權的組織,也就是今日的「法國音樂出版者協會」(SACEM, Société des auteurs, compositeurs et éditeurs de musique)。雖然今日大概沒人記得柏傑特的大

[註2] 「夢中之城」典出詩人兼作曲家席辛斯基(Rudolf Sieczynski 1879-1952)的〈維也納,我的夢中之城〉(Wien, du Stadt meiner Träume),在第一次世界大戰前記錄下騷人墨客面對帝國即將崩坍瓦解的感傷,也是傳世名曲。

名，但至少音樂創作者都該感謝他當年的咖啡館之怒，為
著作權的歷史立下里程碑。

　　「就像貓怎能不抓老鼠，年輕女孩又怎能放棄咖
啡？」從巴哈的清唱劇到柏傑特的訴狀，咖啡在音樂世界
的故事堪稱絕妙無比。留心那位在店裡品賞咖啡的作曲家
吧，或許下一首傳世名作正在誕生！

甜點旋律

　　「點心」為何叫「點心」，可以是個有趣的話題，讓人天馬行空自由猜想。就英文而言，「壓力（stressed）倒著拼就成了甜點（desserts），這可不是巧合吧！」大概是我聽過最妙的解釋。而在中文，且不論「點心」是否為「點亮心情」之意，和音樂一樣，甜品糕點往往是人們生活的喜悅泉源，音樂和甜品也有說不完的故事。

　　音樂家本身就常是糕點創生的來源。旋律甜美的莫札特，本身也嗜食甜食。他尤其喜愛母親所做的巧克力核果蛋糕；若是沒有這種蛋糕，他甚至不願上路旅行。因此，莫札特母親總得在旅行演奏前烘焙眾多如此蛋糕，陪伴小莫札特一路遠行。隨著「莫札特年」的各種節慶，蛋糕也再度復興，成為應景的趣味美食。出身澳洲而征服歐美的

傳奇女高音梅爾芭（Nellie Melba），以獨特嗓音與花腔技巧成為舞台上的一代女神。名伶仰慕者眾，法國名廚艾斯柯弗（Auguste Escoffier）就是其一。當得知梅爾芭喜愛冰淇淋卻怕傷害嗓音後，他以野莓醬和水蜜桃搭配香草冰淇淋，降低冰品冷度並混合鮮果口感，調製出至今仍膾炙人口的「梅爾芭蜜桃」（Pêche Melba）。此物一出，雖是眾口皆服，怎料歌后也日漸發福。艾斯柯弗靈機一動，再度獻上清爽簡單的「梅爾芭土司」（Melba Toast）供偶像減肥之用。如今，梅爾芭與艾斯柯弗早已走入歷史，「梅爾芭蜜桃」和「梅爾芭吐司」卻代代相傳，甚至成為傳統——仍有大廚以當今美國歌劇首席天后弗萊明之名創作甜點，讓音樂與糕點的邂逅繼續留下雋永的紀念。

在音樂作品中，聖桑寫了首華麗輕巧，為鋼琴和弦樂的《結婚蛋糕——綺想圓舞曲》獻給好友作為結婚賀禮。然而，有沒有一種音樂形式本身就以糕點為名呢？答案是「蛋糕走路」——步態舞（Cakewalk）。步態舞是十九世紀美國南方黑奴所發展出的一種音樂與舞蹈。此種舞蹈本意在諷刺模仿白種主人的歐洲舞蹈，自以誇張為能事，甚至成為黑奴間的娛樂競賽，而比賽的獎品往往是一塊蛋糕。在那蓄奴時代，一塊蛋糕可是多大的享受呀！所以這種舞蹈也就以「蛋糕走路」為名。後來步態舞隨南北戰爭

傳遍美國，不但成為黑白皆愛的舞蹈，其音樂形式更進一步精化為繁音拍子（Ragtime），大大影響了美國以及全世界的音樂。德布西在倫敦聽到禁衛軍的進行曲，覺得那曲調像是「把蘇格蘭歌曲混入黑人步態舞」。他隨手記下旋律，日後則成了其鋼琴曲《兒童天地》中〈黑娃娃步態舞〉的主題，是步態舞在古典音樂中最著名的作品。

步態舞的由來雖然有趣，但論及音樂史上最著名的糕點故事，可能還是歌劇聖手普契尼和指揮家托斯卡尼尼之間的機智鬥嘴。每年耶誕節普契尼都會訂製蛋糕分送友人。有一年他和托斯卡尼尼大吵一架，雙方都不肯先開口言好。當普契尼發現他忘記取消送給托斯卡尼尼耶誕蛋糕，怕對方誤以為自己示弱求和，索性發電報一封：「誤送蛋糕。普契尼。」怎知隔天，作曲家竟也收到來自指揮家的回電：「誤吃蛋糕。托斯卡尼尼。」兩人大笑，自然言歸於好。

「人生無常，甜點先吃。」（Life is uncertain. Eat dessert first.）美國女作家鄔瑪（Ernestine Ulmer）這句名言就算不是真理，大概也是許多人奉行的生活聖經。但無論有無甜點，請別忘了音樂──那能飽足你的心靈，卻不給腰圍任何負擔。

4 古典大悶鍋

∞

為與不為

1987年3月，霍洛維茲在米蘭錄製其唯一的莫札特鋼琴協奏曲錄音。由於這位傳奇大師的工作時間「只有」週日下午，唱片公司只得週週派專機接送直到錄音完成。事後，製作人感嘆「我們花在這張錄音的錢，簡直可以蓋一座小飛機場了！」

不到二十年，這樣的故事已成天方夜譚。別說唱片公司難以進行特別方案，原本的計劃也多被迫暫停。受卡內基音樂廳委託，於2005年1月發表續補版莫札特《c小調彌撒》的音樂大師列文便是受害者之一。他在Decca的莫札特鋼琴協奏曲全集，進行一半便無以為繼，唱片公司甚至不知如何把未錄完的全集盒裝出售，最後乾脆撤出唱片目錄。「沒關係啦！想想海汀克（Bernard Haitink），我還能

說什麼？」這位指揮巨匠分別與柏林愛樂和維也納愛樂合作的馬勒與布魯克納交響曲全集，不幸地，同樣處於停滯狀態，復工遙遙無期。

　　導致古典音樂錄音衰微的主因，正是簡易的翻製技術和盜拷氾濫。對獨奏家而言，首當其衝的便是協奏曲錄音。裁撤古典部後的BMG公司，雖說只賣鋼琴名家紀新便可賺錢，但他仍無法隨心所欲。當筆者詢問為何不錄其精湛絕倫的普羅柯菲夫《第二號鋼琴協奏曲》，紀新無奈表示「版權難分，唱片公司獲利又少，我自1997年後就沒有協奏曲錄音了，到最近才又再度發行協奏曲現場錄音——但這已經過了十年！」經過多年等待，紀新終於在2008年1月錄製此曲，唱片公司則換成EMI。然而，唱片公司並非不錄協奏曲，而多是選擇新秀壓低價碼，配合名家名團炒短線包裝。利之所趨，導致真正的藝術家無法錄音，像郎朗之流的樂器藝人卻大錄特錄，令人痛心。

　　然而，對藝術家最強烈的傷害，並非能否錄製協奏曲，而是錄音曲目大受限制。唱片公司以「他們的眼光」要求旗下音樂家錄製「他們想要的曲目」，音樂家若不是得向主管低頭，就得努力配合宣傳。為了促進銷售量，波里尼往往於音樂會後舉行簽名會——前提是只簽CD！一

代鋼琴巨擘怎麼淪落到和聽眾錙銖必較？如果我們還想一聆他的貝多芬鋼琴奏鳴曲全集，就必須體諒其所肩負的壓力。

不願妥協的音樂家，多半只能消極抗議。精明者如齊瑪曼，乾脆只錄協奏曲。他寧可十餘年不發獨奏錄音，就是要把難纏的合約丟還給唱片公司。其他音樂家索性自立門戶，小提琴名家夏漢（Gil Shaham）在小廠找到天空，雙鋼琴天后拉貝克姐妹（Katia & Marielle Labéque）甚至成立基金會籌劃錄音。這些國際名家的收入其實來自演出，之所以還願在錄音上大費周章，所求的仍是堅持自己的藝術性格。

縱使忠於藝術，難道他們不怕錘鍊多年的心血，最後仍在盜拷翻製中灰飛煙滅？「藝術終究是良心事業。我們相信聽眾的良知，也期待市場終能找出解決之道。」拉貝克姐妹如是說。短短五分鐘即可翻製藝術家一生智慧的結晶，失去的卻是難以估計的音樂寶藏。為與不為之間，正考驗愛樂者的良心與智慧。

下台的智慧

　　2005年歲末，台灣先後迎接兩位七十歲歌者的告別演唱，也都引起社會話題。希臘女歌手娜娜因呂副前總統遲到二十分鐘，在觀眾噓聲下尷尬開場。美聲歌王帕華洛第則以萬人演唱會轟動全島，甚至成為各國樂迷來台朝聖的盛事。無論是古典或流行，能有藝業如此，自是得來不易。然而其演唱成果，卻也讓人不禁在歌頌他們登台奮鬥史之餘，也回想昔日舞台明星如何下台的藝術。

　　風華絕代，集歌藝與美貌於一身的首席女高音，多半知所進退。為了自己，也為了樂迷，她們不許美人遲暮，留給世人完美的藝術與舞台形象。當然，這其中多少也有主角的自尊。像雍容華貴的「天使之音」，二次戰後義大利最偉大的女高音提芭蒂（Renata Tebaldi），雖然錄過兩

次楚楚動人的柳兒，卻從未在舞台上扮過這杜蘭朵腳下的可憐配角。鬥志凌雲的卡拉絲即使錄下潑辣張狂的卡門，也始終不願在觀眾前「降格」演唱這屬於次女高音的角色。面對無可避免的肉體衰退，如何在告別時讓人尊敬而非同情，實是歌劇明星的考驗。美聲女王蘇莎蘭退休時，仍能將華麗的艱難技法唱得面面俱到；知性的舒娃茲柯芙（Elisabeth Schwarzkopf）選擇以藝術歌曲話別，將沉潛多年的心得化為偉大智慧。1961年以《遊唱詩人》登上大都會歌劇院，以四十二分鐘謝幕掌聲打破紀錄的黑人女高音普萊絲（Leontyne Price），更在顛峰時刻毅然引退，告別舞台時還不到五十八歲。「我希望聽到大家問我為何要退休，而非私下竊語為何我還不退休！」她確實是聰明人。卡拉絲世界巡迴告別演唱的東京實況，就是我始終無法聽完的錄音——從妊紫嫣紅到斷井頹垣，這位執迷不悔的偉大歌者終是一錯再錯。

然而，捨不下舞台或許不是眷戀掌聲，而是選擇讓舞台成為自己的生命。曾經唱遍無數女王仙后的李莎妮克（Leonie Rysanek），從美豔公主莎樂美唱到她的媽媽淫后希羅底；二次戰後轟動樂壇的華格納女高音梅德爾（Martha Mödl），甚至一直唱到柴可夫斯基《黑桃皇后》中女主角的外婆。從主角到配角，從大配角到小配角，她

們不計戲份，不計地位，也不在乎頭銜，卻要以一生的時間琢磨音樂與語文，在舞台上守到最後一刻。這些前輩在活在當下，在一次次表演中傳承智慧，以行動告訴世人自己熱愛的是藝術而非名利。即使昔日威震寰宇的光芒已化為腳燈下的蒼老身影，她們仍然是後輩景仰的大師，也是令人尊敬的典型——因為她們選擇永遠挑戰自己，做表演藝術終身的學生。

甚至，更有歌手知道舞台不只在音樂廳或歌劇院。他們用一生努力，讓自己所到之處即為光芒所在。美國女高音席兒絲就是最好的模範。她三歲在幼童比賽中以歌唱獲勝，四歲開始專業地在紐約週六晨間廣播中演唱。歌唱技藝雖然發展順利，席兒絲生活事業卻頗不理想。她一雙兒女一聾一有心理疾病，耗去大量時間照顧。但她人如其聲，雖無絕世奇彩，卻能征服最艱深繁複的花腔，在千迴百折的旋律中撐持著無與倫比的強韌。

好不容易，當她克服諸多困難，在紐約市立歌劇院大放異彩，大都會歌劇院卻始終冷眼以對——即使席兒絲成功挑戰美聲歌劇中最吃重的扛鼎巨作，經理賓格仍嫌她沒受過歐洲訓練，看不起其「本土」出身。當賓格在1975年退休，席兒絲終能以她征服義大利史卡拉歌劇院的羅西尼

《科林斯的圍城》（*The Siege of Corinth*）登上大都會。首演之夜，全場聽眾又驚又怨——「紐約市立歌劇院到大都會歌劇院相距不過十幾步，席兒絲竟走了十年！」

　　席兒絲的肯定來得雖晚，但她退休後卻接下紐約市立歌劇院總經理，最後更成為林肯中心和大都會歌劇院主席。每當林肯中心有音樂轉播，席兒絲幾乎都是主持人——而在這舞台傳奇面前，任誰都得表現謙遜，恭敬地當一個後生晚輩。若前來獻藝者是聲樂後進，席兒絲也總客氣地尊稱他們「大師」，誠懇與之討論作曲家經典。那優雅從容而華貴內斂的風範與丰采，不僅讓無數樂迷陶醉，更吸引大量原本不識古典音樂的電視觀眾。每一位曾在美國收看過古典音樂節目的人，都不會不知道席兒絲。對美國人而言，席兒絲就是歌劇的代名詞。

　　無論是急流勇退或鞠躬盡瘁，都是令人尊敬的選擇，其成就也令人景仰。然而，體力衰退就改用麥克風，自高峰退下卻貪戀明星光采，聲嘶力竭也要強撈一切好處，這樣的下台身段就未免讓人感慨了。雖說如此例子在政治圈屢見不鮮，但愛樂人所期許藝術家者，難道不是些許超脫俗世眼光的美學與堅持？當然，若我們知道帕華洛第苦於離婚官司與財產分配，到七十歲仍得繼續演唱的幕後秘

辛，或許對歌王的演唱狀況會多一份同情而少一分批判。但音樂技藝從來不是慈善事業，這世上畢竟還有太多比帕華洛第家庭糾紛更需要公益幫助的陰暗角落。

別人眼裡的尊敬只能靠自己爭取。當提芭蒂晚年再度造訪紐約，在大都會歌劇院書店為樂迷簽名其自傳時，人龍繞完歌劇院後竟一路排到百老匯，讓人追憶卡羅素當年從紐約返義治療時，萬名歌迷齊聚港口送行的歷史場景。「我今晚唱得真好——那，這就當作我最後一場演唱吧！」擁有堪稱古往今來最佳歌喉，連卡拉揚也未能攖其鋒的聲樂奇蹟妮爾頌（Birgit Nilsson），在一場精采動人的音樂會後竟毫無預警地和聽眾宣布退休。她就這樣簡單瀟灑地和樂迷道別，連告別演唱會都不辦。

或許也只有這等冰雪聰明，以及她無人可及的輝煌藝業，才能作這樣有智慧與魄力的決定，讓下台更勝上台，化告別為傳奇。愈在頂峰，愈受注目。下台的路要怎麼走，在決斷與勇氣之外，更看品味與格調。

不要放棄
對美的追求！

　　國文改革與教材編選，近年來成了永不落幕的爭議話題。筆者雖非國文專業人士，但高中時曾獲全國國語文競賽演說與古文朗讀冠軍，高三時以資優免修國文，幾年前則曾為康軒國中國文教材製作配樂。回顧這十餘年來的學習與觀察，筆者願意提供自己高中畢業十年後的看法。

　　今日國文教育的最大問題，筆者認為不是文言與白話比例，而是語文教育無法提升為「藝術教育」。當教材名稱由「國語」變為「國文」，從「英語」變成「英文」，其差別並不只是文字運用、思想內涵、文化水準，更關乎從基礎實用的「語言」升級到討論美學層次、藝術思考的「文學」，教材選擇與教育方向也當以此為主軸。

所有經典文學作品，都表現出高度修辭美學。文言文在語文教育的價值，除了其經典性、深刻性和文學性外，更在於其充分發揮中文字兼備形、音、義的特質。論及排比、對仗，傑出的文言文更得以在最精簡的形式中同時達到字數、字義、字音的對比，是世界語文中獨一無二的特色。然而，從最基本的句型到最複雜的小說結構，雖然形式不同，同樣的修辭道理在傑出的白話文中一樣可見。這也就是對於程度好的學生，藉由精讀文言文，自可掌握文學修辭之道，形成如余光中教授所言「學生讀好的文言文，才會寫出流暢的白話文」的效果。

　　同樣道理放諸人文藝術學科皆準。即使當代不用巴赫時期的音樂法則寫作，作曲學生仍必須研習傳統的和聲學與對位法，以期自規矩中習得如何由音響張弛和旋律對比，表現人性情感的創作技巧。研究昔日經典的目的並非歌頌死人骨董，而是從中掌握技法與美學，繼而創造新作。諾貝爾文學獎得主大江健三郎自幼由抄錄名家作品學寫作；畢卡索求學時臨摹竇加、梵古、高更畫作以精進；年輕的羅西尼則抄寫莫札特樂曲自修。他們的創作與思想並未因此受限，反能成為一代大師。至今仍有無數作家藉抄背海明威作品以提升文筆，道理盡在此矣。

並非人人皆有傑出的語文天分與藝術感受，但這不正是教育存在之目的？國文教育在考試導向下，許多教師仍止於訓詁之學，學生學文言文不過是背註解、記翻譯。若此，那文言與白話的差異僅在理解速度，談不上修辭美學或藝術欣賞。作為教育部長，不管會不會寫輓聯，至少當正本清源，就語文的藝術與美感教育著眼，幫助廣大學子提升藝術修為。如果文言文經典並不能達到研習巴赫之於對位法與和聲學的效果，那麼杜部長當就如何提升學生文學程度和美學教育思索，而非狹窄地從作家出身或作品題材思考。杜部長所言「持開放的態度，從東亞觀點來看台灣文學」，只是以歷史教育而非文學教育的觀點審視國文教材。其先前強調「實用性」的說法，更無視「國語」和「國文」教材的區別，以及語文教育的美學內涵。筆者無法相信對生活在中文環境且學習國文近十年的高中學生，一位部長對教材的思考竟然只在追求生活化、淺顯化，而非以增進藝術思維與文學程度為考量。

　　當主事者以各種非文學性、非藝術性的理由掌控國文教材時，後果將不只是國文需要搶救，更會導致整體語文程度低落──若是連國文修辭概念都沒有，又如何期待學生能寫出表意高明、修辭高雅的外文？當眾多學子心甘情願繳交大筆學費補習托福作文和GMAT修辭，強背「公

式」以求些許寫作技巧仍不可得時，殊不知癥結根本是國文沒學好——然而，又有那些學者學生曾到外語測驗中心抗議，主張語文程度只需基本表意即可？

　　杜部長以台文所寫的祭父文〈及阿爸講上久的一遍話〉，述及杜部長先翁曾以三國演義原文與文學典故，讓年幼的他自潛移默化中學習。如果小學四年級的記憶至今難忘，可否請杜部長也能給廣大學生以及沒有如此博學慈父的孩子，一個學習經典、提升藝術修養的機會？

誰愛莫札特？

　　2006年是莫札特誕生二百五十年。或許是之前逝世二百週年獲利甚豐，全球各大唱片公司與樂團多半推出特別計劃，將莫札特從年初排到年尾，熱鬧轟炸一整年。奧地利更是舉國歡騰，將維也納（莫札特事業發展地）和薩爾茲堡（莫札特出生地）塑造成愛樂聖地不說，更瘋狂推出各式商品搶攻消費者荷包。除了行之有年的「莫札特巧克力」，現在更有「莫札特香腸」、「莫札特嬰兒服」、「莫札特杜松子酒」、「莫特啤酒杯」、「莫札特慢跑褲」和「莫札特胸罩」等等，真可謂琳瑯滿目、目不暇給。

　　莫札特有多值錢？根據奧地利觀光局長歐伯瑞舍（Arthur Oberascher）估算，「莫札特」這金字招牌高達

五十億歐元，約新台幣二千億。一個莫札特，竟相當於十六萬奧地利人一年收入的總和，真是不折不扣的財神爺。說巧不巧，奧地利又是2006年歐盟輪值主席。為了重啟歐憲[註1]，總理舒賽爾更在莫札特生日當天（1月27日）遍邀藝術、科學、外交和媒體菁英參加「歐洲之聲會議」（The Sound of Europe），以期歐人能在維也納愛樂美聲與莫札特妙曲中捐棄成見，走向歐洲認同。且不論他的執政夥伴，排外而讚揚希特勒的奧地利未來聯盟黨黨魁海德（Jorg Haider）是否該優先服用這帖妙藥，至少表面看來，莫札特這下子不僅是最偉大的音樂神童，最賺錢的黃金招牌，現在還成了歐洲統合的救世主[註2]。

滿天神佛，無一不是莫札特。然而，誰曾愛過莫札特？從全盛時期的一百七十四人，到幾年內僅剩一人，當年維也納「莫札特作品預約會」曾如此直接地表示，他們是多麼不能接受莫札特的新作！相形之下，當時真正擁抱這位絕世天才的，則是布拉格。「布拉格的人民懂得我！」莫札特在此受到萬人空巷的愛戴，更意氣風發地為

[註1]2004年10月29日，歐盟各國領袖在義大利首都羅馬簽署「歐盟憲法條約」（TCE）做為未來歐洲的基本大法。該憲法須經全體廿五成員國批准（國會表決或公民投票）方能正式生效。　然而歐憲卻在2005年5月29日與6月1日，法國與荷蘭的公民投票中先後遭到封殺，被視為歐洲統合的一大挫敗。

[註2]可想而知，這個「歐洲之聲會議」曲終人散後，歐憲還是懸而未決。

這城市寫下歌劇《唐喬望尼》和《布拉格》交響曲。當他一文不名地死在維也納，落得屍骨無蹤，是布拉格的人民以葬禮彌撒悼念他們心愛的作曲家，來者竟達四千多人！論及紀念莫札特，布拉格或許比維也納和薩爾茲堡更有資格。

何以昔日之涼涼而今日之熇熇？莫笑奧地利猛打莫札特招牌，市儈人心其實早有先例。出生薩爾茲堡的指揮巨擘卡拉揚，在世時以無所匹敵的權勢，在故鄉建立全歐最寬的舞台，經營全球最奢華的音樂節，為同胞帶來難以想像的經濟收益。當他辭世，鋼琴家紀新為其紀念音樂會演奏，卻驚覺景物全非。「以前薩爾茲堡完全是卡拉揚和莫札特之城，大街小巷都是他們的照片。但卡拉揚過世還不到一個月，他的照片全沒了，只剩莫札特！這實在太現實了！」一抔之土未乾，滿城肖像安在？管他莫札特還是卡拉揚，誰能讓人賺錢，誰的照片就留在窗台。（2008年是卡拉揚百年冥誕，可想而知，他的肖像又掛滿薩爾茲堡！）

紀念莫札特的作法成百上千，但吃「莫札特巧克力」或穿「莫札特內衣」，絕對不會是最好的選擇。當莫札特成為商業宣傳，也就淪為某些譁眾寫手評為「空有美麗外表、缺乏開創野心、沒有存留任何有益心靈之物」，藉機起鬨的攻擊標的。過度喧囂的二百五十週年，筆者建議愛

樂者讀讀莫札特的書信，親自體驗天才的生活與思考、胡鬧與癡狂，或是將其重要作品按創作先後聆賞，感受在美妙旋律之外，他對和聲、對位、結構、形式的掌握、思索與開創。莫札特不僅是神童，更是精益求精的大師。無論他是否吸引你，就請給自己一個機會直接面對這震古鑠今的天才，找出屬於你的莫札特。

白癡詠嘆調

　　奇妙的俄文裡，杜拉克（Durak）是「笨蛋」，但竟也是姓氏之一，俄國也就充滿許多可憐的「笨蛋先生」杜拉可夫（Durakov）和「笨蛋小姐」杜拉可娃（Durakova）。無獨有偶，俄文姓氏中還有「白癡先生」伊迪托夫（Idiotov）和「白癡小姐」伊迪托娃（Idiotova）。要是生在「笨蛋」和「白癡」這兩家，就算數典忘祖也是情有可原。

　　音樂世界中的笨蛋白癡，則多以歌劇為家。即使不是白癡，許多歌劇角色的行為都以智能過低、昏愚異常而聞名於世，無數丑角更是引人發笑的傻瓜。然而，明確把「白癡」當作角色的歌劇並不多見，祈利亞（Francesco Cilea）的《阿

萊城姑娘》（*L'Arlesiana*）可算是難得的例外。男主角著
魔迷戀「阿萊城姑娘」，狂愛未果跳樓而死。詭異的是慘
劇發生當晚，主角智能不足的弟弟卻突然穎悟，說起聰明
的話。義大利俗諺「家有白癡是幸福的事」，在劇中竟成
不可解的詛咒，化為命運無常的註腳。蘇聯／俄國現代作
曲家舒尼特克（Alfred Schnittke）的歌劇《與白痴共度》
（*Life with an Idiot*），則是駭人聽聞的驚悚之作。劇中一
對夫婦奉命與一個只會說「哎」（Ech），名叫「Vova」
的白癡共享公寓。看似一切如常，危機卻逐漸逼近。最後
白癡不但和男女主人各自發展出性關係，最後更在女主人
墮胎後將其殺害。全劇以白癡代表蘇聯時代極權政治的恐
怖，批判共黨對人民生活無孔不入的侵犯。一旦引狼入
室，一切終是無處可逃。

　　現實生活中，智能受限者固難以改變，但機關算盡
後，又有多少人能稱得上聰明？透過絕聖棄智的眼睛，或
許才更能看清真象。莎士比亞《李爾王》和杜斯妥也夫斯
基《白癡》中的「傻子」，都是作家刻意反襯現實的鏡
子，後者更是誠實、真心與善良。同理，雖然曾在祈利亞
和舒尼特克的音樂中開口，真正讓白癡「唱歌」的，還是
要回到那充滿「笨蛋先生」和「白癡小姐」的國度，俄國
國民樂派巨匠穆索斯基的歷史大戲《鮑利斯‧郭多諾夫》

（*Boris Godunov*）。在普希金的筆下，無論男女皆為權慾瘋狂，樓起樓塌不過須臾。智者不現，朝野一同昏聵。當人們無知地擁立新主，以為從此天下太平，喧鬧而去，在角落冷觀一切的白癡卻以嗚咽的嗓子唱著先知的預言：「流吧！流吧！苦澀淚水；哭吧！哭吧！東正教魂。敵人就要來到，黑暗即將降臨──那穿不透的黑暗，黑暗中的黑暗……」

難道不是嗎？無論送上台的是誰，瘋狂吶喊、激情流淚後，卻是走了豺狼來了虎豹。聰明人在利祿中自毀，台下的白癡則跟著一同陪葬。別說政治人物了，曾經出書熱情高喊「我們是白癡！」，為紅襪打破魔咒的外野手達門（Johnny Damon），在洋基老闆高薪揮手下還不是乖乖投向金錢帝國，連自己招牌的亂髮大鬍都毫不留戀地一刀送諸歷史。在現實市儈的社會裡，多少英雄偶像不過是把別人當傻瓜，自己也終成白癡的蠢貨。這個世界還是需要多一點正直。無論達門如何自辯，終究，人們還是會給單純的傻瓜多一份尊敬，像是「頭好撞撞」的席丹。

「請各位設想自己是白癡，再假設自己是議員。噢！我重覆了！」[註1]馬克吐溫（Mark Twain）果然是洞悉世事的大作家。既然黑暗不可避免，淚水無際於事，我們只能

珍惜這不用上歌劇院的幸福。打開電視，我們隨時可以欣
賞，那永遠不停的白癡詠嘆調。

註1 馬克吐溫於1882年的名言 "Reader, suppose you were an idiot. And suppose you were a member of Congress. But I repeat myself."

出名的後遺症

　　常有人問我，訪問過眾多演奏名家，親眼見到這些音樂明星後有何感想。說實話，整理題目和準備訪問已經夠忙，我還真沒有想過他們的「名氣」。然而曾為史上最艱深長大的鋼琴巨作——布梭尼《鋼琴協奏曲》作台灣首演的張法韓國大師白建宇，則讓我認真思考名聲的意義——雖然我得感謝他的太太。

　　三年前，我在巴黎訪問白建宇後與白氏伉儷一同晚餐。才剛坐定，我就注意到對角一桌韓國人朝我們指指點點；我心想這八成是大鋼琴家被認出來了——果不其然，沒一會兒他們就派了位小女孩來要簽名。

　　但出乎意料的，則是那女孩竟先向白夫人索簽名！這是韓國人的禮儀嗎？雖然覺得奇怪，當下卻沒多問。

回到波士頓，遇見新英格蘭音樂院教授汴和璟女士。當她知道我訪問了白建宇，第一反應竟是——

　　「你見到他太太了嗎？」
　　「有呀！怎麼了？」
　　「那是韓國超級巨星呀！你有沒有向她要簽名？」

　　原來白夫人就是著名的尹靜姬（Jeong-hie Yun）女士。不僅在韓國地位崇高，作品常得國際大獎，更是英國、釜山、蒙特婁等著名影展評審。我其實問過她的職業，但白夫人非常客氣，淡淡說了句：「我從事電影相關的研究。」她氣質出眾且端莊自然，毫無一般大牌架子，加上收藏逾八千部影片，我還真以為她是「電影學者」，完全無法把她和「明星」想到一起！

　　「我在巴黎第三大學唸書時，也從來沒說自己是演員。」她笑著和我解釋。「在韓國，我覺得無法呼吸。」拍了三百多部電影的尹靜姬，無論到何處都會被認出來。「我關心藝術而非名聲。但不可諱言，許多演員的確只求知名度，我們要為這本末倒置負很大責任。」

　　對嚴謹認真的音樂家而言，名聲的確是項困擾。「我

們為音樂服務，而天下那有僕人比主子出名的道理？」英國鋼琴家賀夫就如此說。雖然聲望如日中天，他仍是音樂界最不忮不求的代表，而這也完全反應在他迷人至極且舉重若輕的台風。「緊張不外乎是虛榮與我執的產物。如果能專注於音樂而非時時想著自己，那根本不會怯場。」名聲常形成刻板印象。紀新十二歲半就以演奏蕭邦鋼琴協奏曲成名，但很多人無視他已三十七歲的事實，對其第一印象還是「天才神童」。「我已經習慣了」，他倒看得坦然，「套句俄國人的說法，你也可以叫我『鍋子』，只是可別真的把我放到爐子裡。」

「我只能說，年少成名的好處，在於我可以用名聲為藝術貢獻，僅此而已。」雖是音樂界的話題人物，波哥雷里奇對名聲的看法卻不如外界想的功利。「在80年代，我經紀人中沒一個知道我演奏的價值和我所繼承的學派，只知要販賣我的長相和青春。我在台灣、南韓、日本的第一場音樂會，聽眾都主要是青春期的女孩，只想拿我的照片和簽名。我到澳洲演奏後，居然在該國被列為頂尖性感偶像。因此我幾乎都隔了很久才再到這些國家，等待他們能夠看到我的藝術而非外表。」畢竟，如果真要擁有名聲，音樂家希望自己能以藝術成就為人所知，而非虛榮外表或廣告宣傳。

不過，身為旁觀者，我不願譁眾取寵的投機者佔據媒體，但樂見努力踏實的音樂家享有盛名。音樂家的知名度，其實也反映一國的文化水準。1980年蕭邦大賽冠軍，越南鋼琴家鄧泰山送我一本他的日文傳記，家中越傭見到封面竟大呼「哇！那是了不起的鋼琴家」，讓我吃驚又慚愧——台灣有多少大學生不識簡文彬，即使他是國家交響樂團的音樂總監？波蘭鋼琴巨擘齊瑪曼驚訝地發現他在東京街頭總被認出，根本與走在華沙無異，雖然他也對如此知名度很不自在。「有一回我在華沙和姪女吃飯，餐廳老闆竟馬上說『齊瑪曼先生，我會為您特別安排一個隱密的房間』」。當他連忙解釋身旁妙齡女郎來歷後，只見老闆一付「很懂」地樣子，眉眼一動說，「對啦，每個人的解釋都是『那是我姪女』。」

　　無論喜愛與否，傑出音樂家就像所有卓越人物一般，總得面對名聲這甜蜜的負荷。即使是尹靜姬，也都承認自己在某些時候還是希望被認出來——「至少當我走在香榭大道時；這樣就不會有採購團要我幫他們買LV包包了！」

探戈的歷史

　　當前總統陳水扁在中美洲大談和尼加拉瓜總統奧蒂嘉「關係特殊，好像在談戀愛」，並以「威而鋼」形容奧蒂嘉的秘方飲料時，我從櫃子上取出一張CD，輕輕地將碟片送進唱機。

　　這是《探戈的歷史》（*Histoire du Tango*），皮耶佐拉（Astor Piazzolla, 1921-1992）為長笛和吉他所寫的二重奏。

　　皮耶佐拉是二十世紀後半最重要的作曲家之一。他出生於阿根廷的義大利家庭，三歲隨父母至紐約下東區討生活，十歲開始演奏手風琴即展露過人天分。十三歲時他遇到探戈巨星賈德爾（Carlos Gardel），後者對他大為賞識，甚至邀請他在其電影中演奏。1937年皮耶佐拉一家搬

回阿根廷，他在演奏探戈之餘也和金納斯特拉（Alberto Ginastera）學習六年。這位作曲名家為他打開西歐古典與當代音樂的奧妙之門，皮耶佐拉也決定「洗心革面」，以寫作正統古典創作為職志。1953年他以一首《布宜諾艾利斯交響曲》贏得作曲比賽大獎，帶著獎學金和滿腹理想，前往巴黎和二十世紀最偉大的音樂教母布蘭潔學習作曲。

初見布蘭潔，一心想展現自己創作能力的皮耶佐拉呈上數首交響曲與奏鳴曲，期盼大師的讚賞。「寫得很好」，簡單稱讚後卻是一片令人不安的靜默。「你這邊寫得像史特拉汶斯基，那裡像巴爾托克，那兒還像拉威爾，但皮耶佐拉在那裡？」接著，布蘭潔銳利的眼睛看著這來自南美洲的青年，要他無所隱瞞地介紹自己的一切。吞吞吐吐中，皮耶佐拉承認自己是個探戈樂手，「我在夜總會演奏」。「夜總會」，布蘭潔笑了笑，「但那是酒館，對吧？」

什麼都瞞不住布蘭潔！窘態百出的皮耶佐拉恨不得鑽個地洞躲起來。又是一陣吞吞吐吐，他坦誠自己是酒館中演奏手風琴的探戈樂手，演奏他心中不入流的低下音樂。然而，布蘭潔反倒要皮耶佐拉當場演奏些自己譜寫的探戈作品——幾小節過去，她眼神一亮，握著這年輕人的手

說：「傻瓜，這才是皮耶佐拉呀！」

從此，皮耶佐拉再次投入被他鄙夷的探戈音樂，再也沒回頭。

探戈的生辰並不可考，但這源於非洲，由奴隸帶到古巴、海地以及墨西哥，而至烏拉圭和阿根廷的舞蹈，在十九世紀末期就已風靡阿根廷的下層階級。在布宜諾艾利斯，探戈是酒館與妓院的象徵，在犯罪與毒品中滋長，流露壓抑的生活感受。即使探戈在歐洲被視為富有感官色彩但非低下的異國之音，巴黎在1913年甚至就舉辦過盛大的探戈比賽，但皮耶佐拉對如此音樂仍然難以啟齒。然而，在布蘭潔的鼓勵下，皮耶佐拉不但找到自己，更正視探戈的藝術潛能。1955年他回到布宜諾艾利斯組織樂團並創寫新曲，將爵士與古典音樂技法融入傳統探戈（Old Guard）素材，創造出革命性的新探戈（Nuevo Tango）。

皮耶佐拉並非沒有遇到挫折。許多保守派無法接受他的創新，甚至連阿根廷軍政府都曾公開譴責他過於前衛的探戈，但皮耶佐拉仍然勇往直前，讓世人見識探戈音樂的無限可能。他在1974年遷居歐洲，從此全世界都傾倒於探戈的魅力之下——舞者和音樂家皆然。

《探戈的歷史》訴說的不只是探戈百年來的發展故事，同時也是皮耶佐拉的人生歷程。第一樂章題名為"Bordel 1900"，說的正是1900年布宜諾艾利斯的妓院。而第二樂章"Cafe 1930"，背後則是阿根廷在1919年立法關閉妓院後，人們改到咖啡廳聽探戈音樂的歷史。此時的探戈已經成為一種音樂類型，專業探戈作曲者也在此時出現。第三樂章"Night-club 1960"則回顧探戈升堂入室的過程，從咖啡廳到夜總會的道路。到了第四樂章"Modern-day concert"，皮耶佐拉以燦爛的音樂和技巧讓全世界讚嘆探戈的美妙。探戈不再是酒廊中不入流的舞蹈，而是現代音樂廳裡光芒萬丈的經典。

　　多麼諷刺的對比呀！一位作曲家的努力，讓妓女院的嫖客消遣成為舉世讚揚的音樂藝術；一位領導人的格調，卻使我國外交淪為一事無成的調情。張愛玲曾形容探戈是「有禮貌的淫蕩」，但現在的政客卻連基本的教養都沒了。

　　只是，"It takes two to tango"。這次，又有誰和我們起舞？

古典也八卦

　　說起八卦，人人皆愛。關於音樂家的八卦，更是媒體歷久不衰的題目。

　　或許因為聲音難以捉摸，連帶作曲家形象也似近還遠，讓人更想了解他們在音符背後的真實面貌。相較於作曲家，演奏家更是難解之謎。他們不像作曲家創造作品，而是透過既存作品來表現作曲家與自己──我們在音樂廳聽到的慷慨激昂或纏綿悱惻，究竟是作品的意涵，還是鋼琴家本身性格的流露？層層屏障下，雖然演奏家在舞台上往往忠於自我並誠實表現，台上與台下的距離卻可能不只十萬光年。那些無緣親炙，僅存在於唱片中的大師，更是讓人充滿好奇。

那裡有需求，那裡就有市場。當愛樂者對演奏家充滿好奇，試圖滿足好奇的著作也就應運而生。也因此，我們在書店裡看到一本又一本關於古典音樂家八卦瑣事的著作。相比於文學、電影、繪畫、戲劇，音樂家八卦書的銷量與種類之多遠勝於其他類型藝術，也再一次說明了世人對演奏家窺伺獵奇的心態。

　　但若我們近一步審視此類書籍和文章，就會發現其中的嚴重問題。首先，許多八卦完全是未經證實的傳聞。這些作者心知肚明，如此文章除了內容腥羶而能賺進鈔票外，旁人並不會因而獲益。音樂界的許多「故事」，其實皆是轉手多次，歷年來經過大量加油添醋後的傳聞。這些街談巷議未經證實不說，卻充分發揮眾口鑠金的功能，往往積非成是。以往讀者對於「書」總有幾分尊重，認為能被印成文字且裝訂成冊的言論，內容一定有其價值和可信度。然而隨著出版業不斷沉淪，當圖書的內容與水準日益低落，毒樹終結毒果，所餵養出的一批讀者也就跟著腐化。

　　其次，許多寫手為求聳動，不惜扭曲事實編造八卦。英國寫手萊布雷希特（Norman Lebrecht）就是最惡名昭彰的樂界敗類，筆下受害者無數，偽造故事的程度簡直令人

髮指。鋼琴家紀新就曾表示，當萊布雷希特訪問他時，態度恭敬客氣，自稱是其崇拜者，訪問中說盡好話，把他和諸多偉大的過往大師相比。然而當訪問刊出後，這位「崇拜者」竟將他的訪問對象描述成一個言語障礙、心理異常的怪胎。問題是，任何認識紀新，和他深談過的人，無論喜不喜歡他的演奏，絕對不會做如是形容。顯然，萊布雷希特寧可背離事實，甚至偽裝自己，也要以誇張口吻來加強人們對紀新寡言慎行的既定印象。事實上，紀新還算幸運。有位鋼琴家在接受萊布雷希特訪問後，表示只提到祖母是猶太人，就被問到自己「是否割了包皮」。看來，萊布雷希特對音樂家確實有全方面的好奇。

單篇文章可以賣錢，若牽涉到更大的宣傳利益，萊布雷希特更不管他人死活也要亂寫一通。某次他受邀參觀一知名指揮比賽，結果他既沒寫出任何具有建設性或分析性的評論，也未能討論參賽者的指揮手法與音樂詮釋；他所寫的竟然只是現在指揮界大師凋零，新生代指揮家缺乏能力。甚至，他還以一貫道聽途說的口吻寫到「樂團某樂手就曾私下和我抱怨，說決賽時某指揮的《彼德路希卡》，速度快到他都追不上。最後這個指揮居然還得到冠軍。如果連一流指揮大賽都選不出人才，我們還能指望什麼？」

這個指揮比賽正是大名鼎鼎的孔德拉辛大賽,樂團更是全球最頂尖名團之一的荷蘭皇家大會堂管弦樂團。那次奪冠的指揮家不是別人,正是之前已經贏得法國貝桑松首獎及金琴獎,義大利佩卓地國際指揮大賽冠軍的呂紹嘉。事實上,呂紹嘉表示那次決賽他的指揮速度非但不快,甚至還算偏慢以求精確。

為何萊布雷希特會寫出如此背離事實的文章?原因很簡單,他不過是要宣傳新書,宣傳現今大師已死,指揮界毫無人才的爭議論點。至於他是否聽了比賽,是否真有那演奏速度追不上呂紹嘉的「某樂手」,對他而言並不是重點,甚至是可假造的消息。事實上在那次比賽後,萊布雷希特受邀演講時就因缺乏對指揮技巧與音樂詮釋的認識,當場被該賽第二名得主踢館——但這又能如何?他一樣賣他的書,而他寫的垃圾仍然有其市場。

最後,也是最可悲的一點,就是有爭議才有話題,有話題才有市場。言論就是要誇張,讓人非議而群起討論,當事人才能從中得利。目前對岸論壇節目動輒「翻案」,以誇張說法評價歷史人物吸引觀眾注意,背後就是同樣邏輯。這也就是為何萊布雷希特要在莫札特誕生二百五十年時,將這位作曲家寫成「空有美麗外表、缺乏開創野心、沒

有存留任何有益心靈之物」；這也就是他要寫「史上二十張災難唱片」，並將許多經典刻意列入名單的原因。對於如此不學無術的文化流氓，名氣是他謀生的唯一工具。他當然要這樣寫，他當然要討罵，才能繼續保持他八卦教主的能見度——雖然他因八卦言論而官司纏身，出版社甚至得回收著作，但一般讀者又怎會知道這八卦教主背後的真實呢？

我們雖不該把音樂家當成聖人，但也不應捨本逐末，關心他們的皮包或包皮。與其飽了八卦寫手的荷包，認真的愛樂者還是該知所當為，關心藝術而非傳聞，把街談巷議留在街巷。

擇善固執，
才能追求卓越

　　一天早晨，指揮大師塞爾（George Szell）府上接到一通電話。

　　「早安。是塞爾夫人嗎？您好，請問一下今天要排練嗎？」

　　「你還不知道嗎？！喬治已經過世了！」

　　「我知道」，電話裡的聲音頓了頓，「我只是想再聽一次這個消息而已。」

　　這則故事的真實性雖不得而知，但塞爾訓練樂團之嚴厲確是舉世聞名。不只是他，當年美國許多歐洲指揮，像是塞爾的匈牙利同鄉萊納，也以一絲不苟、苛刻薄情著稱。萊納過世時，芝加哥交響團員個個鬆了口氣——終於不必再過一演奏錯音，就等著被開除的日子了！

求人終究不如求己。與其讓指揮決定自己的生活，還不如大家團結起來一致對外。從大都會歌劇院管弦樂團開始，美國各樂團逐一加入工會，以明確條約保障自己的權利與義務，再也不讓指揮予取予求。大家照合約行事，演奏不過是上下班，一切由打卡定奪。

　　然而，這也幾乎決定了美國樂團的未來

　　英國鋼琴家賀夫和達拉斯交響錄製拉赫曼尼諾夫《帕格尼尼主題狂想曲》，就是說明美國樂團工作態度的最好證明。此曲長約二十四分鐘，但達拉斯交響樂團工會合約中規定「錄音時，每二十分鐘需休息十分鐘」。就音樂詮釋而言，賀夫自然不希望演奏中斷，希望呈現完整的概念。徵得指揮同意後，他詢問樂團是否願休息十五分鐘，但每次演奏完整樂曲。

　　出乎意料，樂團竟連四分鐘都不願意多奏，堅持照合約

　　「其實最氣人的還不在此」，賀夫回憶道，「我們在著名的第十八變奏後休息。當我正投入於這被用於《似曾

相識》等諸多電影的淒美旋律時，睜眼一看，對面的提琴手竟一邊演奏一邊看錶，好像多演奏一秒就要喊停。這真的讓人彈不下去！」雖然最後賀夫還是克服重重限制而順利完成錄音，這個經驗他卻不曾忘記。「我想她就算進產房，大概也不會如此盯著手錶！」

真有什麼生死攸關的事，值得這位樂手如此分秒必較嗎？非也，不過是職業病作祟罷了。對她而言，拉赫曼尼諾夫的音樂遠不如查看手機簡訊，多年音樂訓練不過是今日的糊口工具。

如此例子在音樂界時有所聞，但可不是每位音樂家都和賀夫一樣「好說話」。波哥雷里奇首次錄製協奏曲就見識到美國樂團的「準時」。他和阿巴多（Claudio Abbado）擔任首席客座的芝加哥交響樂團合作在蕭邦大賽無緣演奏的蕭邦《第二號鋼琴協奏曲》。排練本來堪稱順利，但某天錄音時鋼琴家還在演奏，一名女提琴手見五點鐘下班時間已到，不管指揮還在錄音就收琴走人。二十出頭，從沒見過這種工作態度的波哥雷里奇，見狀立即破口大罵——「給我滾出去！妳不配在這裡演奏！我不要再看到妳！」

不用說，最後還是好脾氣的阿巴多出來打圓場，錄音

才得以完成。波哥雷里奇第二次協奏曲錄音還是找了阿巴多，但這次換成阿巴多當家做主，擔任總監的倫敦交響樂團，錄製柴可夫斯基《第一號鋼琴協奏曲》。然而，這也是波哥雷里奇至今最後的協奏曲錄音。照他向來要求完美的個性和長時苦練的要求，能夠配合他的樂團與指揮真是鳳毛麟角。

從克羅埃西亞到蘇聯，在東歐和俄羅斯成長生活的波哥雷里奇大概根本想不到這世上竟有如此樂團。但即使是見多識廣的音樂家，面對如此態度也不見得就得甘於忍受。為人隨和自然，毫無派頭架子，人緣人望都高的齊瑪曼，面對音樂時的嚴格要求並不輸給波哥雷里奇，對演奏更是毫不妥協。他和布列茲（Pierre Boulez）錄製的拉威爾兩首鋼琴協奏曲，就是另一則震撼樂界的故事。

齊瑪曼在布列茲指揮克里夫蘭樂團下，一同於1994年錄製拉威爾《G大調鋼琴協奏曲》。由於三方合作愉快，同一組合一年後既定了現場演奏此曲，也計劃錄製拉威爾《左手鋼琴協奏曲》。在答應演出前，齊瑪曼再三和樂團確認，確保他有三次樂團排練。「此曲樂團難度頗高，無論團員技術再好，還是有許多細節需要琢磨。我聽了很多錄音，幾乎在每個錄音中我都能找出十個以上的錯誤。我

想大家一同努力才可能確保演奏精確，並盡可能符合作曲家的要求。」就鋼琴技巧而言，齊瑪曼當然十拿九穩，但為了整體表現，他仍要求三次樂團排練，盡可能表現好所有細節。

怎知，一年後當齊瑪曼已經出現在排練室，樂團竟告訴他只能給予兩次排練，無論如何不願「浪費」時間多排。「那不過是首二十分鐘左右的協奏曲，不需要三次排練；況且去年都已經合作錄音過，沒問題的。」

聽到如此回覆，出乎意料，齊瑪曼直接取消音樂會——他不但取消這場演出，連錄音計劃也一起更動。最後他和布列茲在1996年才與倫敦交響樂團錄製拉威爾《左手鋼琴協奏曲》，唱片發行也因此大幅延後。

齊瑪曼難搞嗎？這位名家耍大牌嗎？任何認識齊瑪曼的人都知道，他比誰都謙虛自持，比誰都能將心比心。但為何他寧可和樂團翻臉，自此絕足克里夫蘭，也不願為欠他的那一次排練妥協？

「因為他們心中沒有音樂，而我不能和對音樂沒有心、沒有熱情的人演奏。」在台北，齊瑪曼這樣簡單地回

答我。

「有時我和我熟識的樂團合作，聽到團員一些音符正確卻沒有情感的演奏，我都有種被朋友背叛的感覺——如果他們能這樣對待莫札特，他們又會如何對我？」對莫札特權威列文而言，虛應故事的演奏不僅缺乏音樂專業，更是切身之痛。當音樂家只看工時工資，卻不反思自己演奏目的與職業性質，結果即是令人可嘆的「異化」，音樂天分只造就了樂匠。當年若非塞爾對克里夫蘭樂團嚴加調教，萊納對芝加哥交響勤於訓練，這兩個樂團又何以成為世界頂尖？但這樣的故事今日已不復見。追求卓越總需辛勤汗水，好逸惡勞卻是人之常情。知道馬捷爾（Lorin Maazel）如何獲選為紐約愛樂音樂總監嗎？在樂團投票前，他和紐愛排定演出布魯克納《第六號交響曲》。「這真是太完美了！不用其他排練了，大家音樂會見吧！」第一次彩排後，老謀深算的馬捷爾竟史無前例地放樂團大假，團員樂得輕鬆之餘，也聽出指揮的弦外之音。這個迷湯雖沖淡了音樂會品質，卻確保馬捷爾的當選，以及日後紐約愛樂江河日下的演奏水準。

歷史終究是最後的仲裁。在藝術面前，唯有踏實認真才可能獲得成就。很長一段日子以來，社會上充滿了夜

郎自大的語言，以及故步自封的誇耀——我們當然有讓世界驚豔的成就，但讚美不該出於自己。台灣已沒有本錢能像紐約愛樂自我停滯，面對新局，我們所選擇的領導人，是否有足夠的品格、能力與堅持，如偉大音樂家般擇善固執，帶領台灣走向卓越？台灣的人民，又是否能有足夠的決心與毅力，不畏艱苦辛勞，在全球化的國際格局中反求諸己，奮發圖強？

爭一時或爭千秋，答案就在你我手裡。

我的颱風天音樂

　　又是一個不上班不上課的颱風天。而只要是颱風天，我總想到法國作曲家莎替，還有他的怪異作品《麻煩事》（*Vexations*）。

　　《麻煩事》大概是音樂史上最麻煩的作品。此曲倒不難彈，誇張的是作曲家要求演奏者必須「重複840遍」，要人彈到地老天荒。日本富士電視台重金製作，矢志蒐集「無用知識」的節目「Trivia之泉」，有次竟真辦了一場「忠於原作」演奏會，以三位鋼琴家每次演奏五十回循環接力，從中午十二點彈到次日清晨六時，終以十八小時將全曲奏畢，堪稱無聊之最，果然煩人至極。

　　但不是只有搞Kuso的日本人會想到《麻煩事》；自

1963年9月，也是怪咖一枚的作曲家凱吉在紐約規劃，以十八小時四十分鐘為此曲作世界首演後，這地球上許多不怕麻煩的音樂家心血來潮時仍會策劃挑戰此曲，或者舉辦熱鬧的大型接力賽。漢諾威前不久也舉辦過一次演出，還請到當時擔任歌劇院總監的呂紹嘉演奏第一遍。至於錄音中，目前雖然沒有唱片公司發行「全曲版」，但只彈一遍的錄音卻不難找。法國鋼琴家路易沙達（Jean-Marc Luisada）在DG唱片，以不同速度和演奏方式把《麻煩事》綠了五段，安插在莎替其他作品間。最接近全曲版的錄音，則是Decca唱片於1990年發行，由鋼琴家馬克斯（Alan Marks）所演奏長約七十分鐘，包含四十次反覆的錄音。整張CD只有一軌，若有人在家將該錄音播放二十一次，也就等於欣賞完「一次」《麻煩事》。

　　很慚愧，雖有這些錄音在手，我到現在連馬克斯版的四十遍版本都沒有好好聽完一次。每當颱風天，我總告訴自己該來挑戰一下《麻煩事》，但每聽到一半就宣告投降，實在不知所為何來──可不是嗎？如果凱吉當年能看到今日台灣週而復始、千遍一律、無盡迴圈的政論節目，還有內容貧瘠、無關痛癢、沒話找話卻二十四小時不斷的新聞報導，他還會耗費心神組織鋼琴家與場地，上演人人在家打開電視就能「享用」的聽覺經驗嗎？特別當颱風天

一到，全世界似乎只剩下颱風可播，電視台沒日沒夜爭相「報導」行人雨傘吹翻、路樹迎風而斷、河水湍急暴漲、菜價居高不下等等用膝蓋想也能知道的「新聞」，這和莎替重覆840遍的《麻煩事》又有什麼兩樣？

　　即使如此，較之台灣多數政論與新聞，《麻煩事》還是優美動人許多。也或許在經過這些節目訓練後，今天，就是今天，我終於能聽完一次莎替的《麻煩事》……

5

生、旦、淨、末、丑

李希特之謎

　　若說蓋棺才能定論，放眼二十世紀俄國音樂家，李希特無疑是最偉大也最神秘的傳奇。

✖ 不僅是偉大音樂家，更是偉大的人格導師

　　除了無與倫比的音樂成就，李希特的傳奇，多少也來自於其無人能解的弔詭。父親在二戰蘇聯反德的整肅中遇難，他卻奇蹟逃過一劫，甚至無師自通練成足稱二十世紀最偉大的技巧。在師兄吉利爾斯仍得屈服於暴政，被迫加入共產黨而為政治服務的歲月裡，李希特始終能保持自己的聲音，彈自己想彈的音樂，甚至在索忍尼辛有難時主動支持。他無需教琴，不必向國家輸誠，蘇聯當局卻也從來沒有阻擋他出國演奏，1960年甚至由他代表蘇聯至美國演出，成為美蘇文化交流中最輝煌

的紀錄。李希特的記憶超群,曲目博古通今,但只演奏自己喜歡的作品。他和普羅柯菲夫是好友,作曲家甚至提贈作品,李希特卻從未演奏其最通俗的《第三號鋼琴協奏曲》;即使恩師紐豪斯(Heinrich Neuhaus)苦心勸說此曲非練不可,他仍然不願做違背自己意願之事。從蘇聯到西方,雖然名滿天下,李希特卻永遠沒忘記熱愛音樂的初衷,更視名利為無物。晚年的他甚至不在大城市開音樂會,反而深入鄉村小鎮,在任何他「感覺對了」的農莊教堂演奏,為願意前來聆聽作曲家說話的愛樂者獻上自己的藝術。他的演奏往往深探常人避之唯恐不及,人心最幽暗諱秘的黑暗角落,但跌宕轉折間又能綻放出溫暖璀璨的人性光輝。在最封閉的環境裡成長卻擁有最開闊的心靈,對俄國人民而言,李希特不僅是偉大音樂家,更是偉大的人格導師。

✖ 他只是偶然選到鋼琴……

　　許多偉大音樂家皆有明確的個人觀點,李希特的神奇之處則是其絕無僅有的詮釋說服力。特別是他的舒伯特,速度之極端可謂驚世駭俗,由他奏來卻是理所當然,聽眾也不知所以地被他的琴音催眠。即使不同意其詮釋,英國鋼琴名家賀夫卻說李希特的舒伯特就是有獨到魔力而讓他毫無保留地讚嘆,雖然那和他自己的演奏可是南轅北轍。

1970年蕭邦大賽冠軍歐爾頌曾在現場聆聽李希特演奏舒伯特奏鳴曲，竟謂卡內基音樂廳當下已轉化為另一個世界，獨特的經驗宛如天啟。有的鋼琴家藉由作曲家表現自己，有的鋼琴家試圖於音樂中隱身，李希特則能同時結合二者，將自己巨大的身影和音樂融合為一。在他的演奏中，作曲家和演奏者化為統一的音樂力量，聽者既分不清其區隔，又莫名其妙被說服。挪威鋼琴家安斯涅（Leif Ove Andsnes）甚至認為李希特根本就是音樂的化身，「他只是偶然選到鋼琴，藉由鋼琴來表現音樂罷了」。

✘ 在舒伯特的音樂中走入永恆

　　李希特獨一無二影響力的最佳見證，便是位於莫斯科的「國立李希特博物館」。這間隸屬於普希金美術館的「博物館」，其實正是李希特生前居所；如今成為足與柴可夫斯基克林故居等量齊觀的俄羅斯音樂名家博物館，可見李希特在俄國人民心中所享有的崇高地位。該館位於莫斯科中心一棟十六層建築頂樓，鬧中取靜；其得以俯瞰全市的絕佳視野，則是深得李希特喜愛的原因。雖然外觀並不起眼，內部陳設也樸實簡單，如此公寓卻是無數音樂家心中的「音樂大學」——李希特總是邀請他的合作夥伴至家中排練，小小客廳裡往來盡是名家大師。在李希特過世後，「音樂大學」更成了「音樂聖

殿」，成為無數傳說的根源。

在李希特博物館眾多陳列中，最令筆者震撼的，倒不是汗牛充棟的樂譜與藏書，或是他頗具水準的水彩畫作，而是鋼琴上打開的琴譜——1997年8月1日，大師在練琴時突感不適，回房休息竟成永逝。李希特最後所演奏的音樂，不是別的，正是他最獨到深邃的舒伯特。也就在舒伯特的音樂中，李希特走進那他自己創造出的美麗世界，走入永恆而真正與音樂完整為一。

✖ 李希特弔詭？

2005年適逢李希特九十冥誕，俄羅斯自3月起就舉行各式紀念音樂會，向這永恆的傳奇致敬。其中最引人注目的，莫過將於六月中旬舉辦的首屆「李希特國際鋼琴大賽」。既是紀念李希特，俄國文化部可說傾力協助，頭獎三萬美金的獎勵與唱片錄音合約更讓該賽備受矚目。評審多是李希特生前好友，除了鋼琴家薇莎拉絲（Elisso Virsaladze）、巴許基洛夫（Dmitri Bashkirov）等人之外，更有大提琴家顧特蔓（Natalia Gutman）、指揮家泰米卡洛夫（Yuri Temirkanov）和費多斯耶夫（Vladimir Fedoseyev）等音樂名家。比賽規定也很奇特。除了嚴格要

求曲目的多元性，更規定參賽者必須「已完成正規音樂教育並年滿二十三歲」，成為罕見僅列年齡下限而不設上限的音樂競賽。李希特本身就是大器晚成的例證。雖然十五歲就以驚人的視譜能力和鋼琴技巧在奧德薩歌劇院任職，他竟到二十二歲才進莫斯科音樂院接受正規鋼琴訓練。現今比賽多半注重技巧，選出一些迎合市場的鋼琴新秀，甚至音樂教育也跟著配合比賽，只要求演奏能力而非音樂理解力。李希特鋼琴大賽正可視為這股風潮的反動。

即使如此，但李希特生前不就最討厭比賽？在第一屆柴可夫斯基鋼琴大賽上，前兩輪中凡是他不喜歡的演奏，一律給了零分，導致評審長吉利爾斯氣急敗壞地拉著這位學弟理論，而李希特從此再也沒有擔任過比賽評審。如今以鋼琴比賽紀念李希特，不是正增添一則以李希特為名的弔詭？筆者在波士頓遇到籌畫比賽的薇莎拉絲，她卻笑著說「根本沒有什麼李希特弔詭。如果你把音樂當作最高的價值，把人性作為評判的準則，你就會得到李希特。」

或許這就是答案。當人們無法相信簡單、真誠、專一，李希特也就變得不可思議且遙不可及。李希特雖是傳奇，但他並不神秘，也不是謎。所有關於他的種種弔詭，其實正來自世人不純粹的心。

指揮帝王的
百年風華

　　對於卡拉揚，世人總有無數觀點可說。論知名度，他絕對是二十世紀最出名的音樂家之一。論唱片發行與財富積累，他更一度名列金氏世界紀錄。2008年是他百歲冥誕，擁有卡拉揚最多錄音的EMI和DG兩家唱片公司早已發行紀念特集，讓樂迷重新檢驗「指揮帝王」的功過謗譽。

　　新一代的愛樂者，大概已難想像卡拉揚當年的權力和人望。「只要他來指揮，原本只容一百多人的劇院站票席硬是塞進四百多人，結果每次都有觀眾昏倒！」二十多年前留學維也納的作曲家錢善華，想起卡拉揚的演出仍然記憶猶新。當我驚訝住在柏林近三十年的友人，竟只聽過兩次卡拉揚演出，他卻回答「在沒有網路購票的時代，要聽卡拉揚，我得週五下班後提睡袋排隊，排到週六早上拿號碼牌，週日聽號買票——如

此拼命，也不過拿到四百多號！」但無論是維也納或柏林，只有卡拉揚有那顛倒眾生，讓人甘心露宿街頭或雞兔同籠的魅力。而凡聽過卡拉揚現場指揮，無論喜不喜愛其詮釋，結論都是「錄音不過是卡拉揚藝術的輪廓，現場才有獨一無二、無可比擬的卡拉揚」。

✖ 無可比擬的樂團訓練

提到卡拉揚，必然想起他在位三十五年的柏林愛樂。無論是音色之華美、聲響之燦爛、層次之細膩、或聲部之契合，這對組合將管弦樂藝術提升至前所未有的高度，實是世紀奇蹟。然而成功背後並沒有一絲苟且。筆者曾請教一位昔日柏愛團員，他簡單道出完美合奏的秘密：「卡拉揚排練極其嚴格，要求每一個聲部皆達到他的理想。不只負責樂團總奏，連分部練習他都要出席監督，不厭其煩地琢磨！這樣給他磨了十五年，柏林愛樂當然每個聲部皆有無比豐美的音色，互相調和宛如室內樂，更有驚人技巧與震撼音量。」原來，管弦美聲秘訣無他，就是超乎想像地努力。卡拉揚確實自傲，晚年更既傲且貪。但無論卡拉揚如何市儈，在音樂面前，他仍然堅持崗位、辛勤付出。這也是卡拉揚晚年和柏林愛樂失和時，仍得到半數樂手堅定支持的主因——因為他們和卡拉揚一同走過那最艱苦的訓

練，知道當下所有榮耀的根源。在今日指揮明星當道，音樂總監每年僅待團三個多月的國際樂壇，卡拉揚和柏林愛樂所立下的成就，已是去不復返的傳奇。德國人曾戲稱柏林愛樂是「卡拉揚馬戲團」，卡拉揚逝世後他們才驚覺，所失去的不只是魔術師，更是藝術大師與領導奇才。

✖ 廣博精深的音樂藝術

　　卡拉揚另一項為人忽略的成就，在於廣博豐富的曲目。和卡拉揚各自稱霸美歐的伯恩斯坦（Leonard Bernstein），指揮之外亦長鋼琴與作曲，從爵士樂到百老匯皆遊刃有餘。如此天縱奇才，常讓論者對比出卡拉揚的傳統，甚至批評其缺乏當代曲目。然而就錄音而言，卡拉揚曾錄下活躍於二十世紀上半的巴爾托克、高大宜、史特拉汶斯基、霍乃格、亨德密特、蕭士塔高維契和布瑞頓等作品，第二維也納樂派與十二音列創作也難不倒他。若就演出曲目觀之，我們更能驚訝發現華爾頓（William Walton, 1902-1983）、李蓋提（György Ligeti, 1923-2006）、韓徹（Hans Werner Henze, 1926-）、潘德瑞斯基（Krzysztof Penderecki, 1933-）等當代創作。以1908年出生的卡拉揚而言，其曲目已是相當廣博與「現代」，更不用說他在理察・史特勞斯和西貝流士的輝煌成就──這兩家在他開創

事業之時仍然在世，是卡拉揚世代的「當代」大師，西貝流士更最推崇卡拉揚，認為他對其作品的詮釋無出其右。不但在交響樂上成果豐碩，自劇院起家的卡拉揚，其歌劇曲目之多元更罕見敵手。甚至原本想當鋼琴家的卡拉揚，對各式協奏曲也有獨到心得，和投契的獨奏家常提出前所未見的觀點。對一位能掌握各種交響樂與歌劇，在德、奧、法、義、美、英、俄、中歐、北歐等音樂創作皆有傑出表現的指揮家，卡拉揚的藝術雖非無所不包，其全方面的視野確實令人敬佩。

✖ 個人意志的完整實現

雖是傳統的延續，卡拉揚遠比他的同儕了解科技，更正視錄音的影響。若無卡拉揚宣布「只和發行CD的唱片公司合作」，如此新技術不會立即得到廣大重視，史上首張古典樂CD也正是卡拉揚和柏林愛樂的理察‧史特勞斯《阿爾卑斯交響曲》。透過錄音，他將其音樂史上蔚為絕響的指揮意志貫徹實現，1970年代後的錄音也多展現出極為個人化的獨到心得。卡拉揚的莫札特優雅深刻，普契尼華豔絕倫，既可把德布西《佩麗亞與梅麗桑》化成神秘的透明牢籠，又在威爾第《阿伊達》終景奏出撼動天地的情感升華。他能成就氣魄恢宏，刺激無比的理察‧史特勞斯《英

雄生涯》，也可於柴可夫斯基《第一號鋼琴協奏曲》裡慢速鋪陳音響與音樂的浪漫，更能在華格納《崔斯坦與伊索德》中牽出寬廣綿延、不見邊際的無窮旋律。可以公正超然，也能觀點強烈，但無論採取如何詮釋，藉由高超技術、嚴格準備與縝密錄音，卡拉揚逐夢踏實，將其完美主義盡數實踐。無論愛樂者喜歡與否，都應該聽聽這位大藝術家的見解——你可以不同意，但最好能知道他的想法，特別那是邏輯嚴謹而自成體系的詮釋，演奏之精更是後世典範。

「表現音樂必須以愛為之。」（Wer Musik machen darf, muss es mit Liebe tun.）在1980年一次訪問中，卡拉揚曾如是述說自己的音樂心得。即使他的一生不免引人爭議，在音樂裡，我仍然相信那永遠堅持排練、相信準備、追求完美的卡拉揚，在每一個精雕細琢又絢爛輝煌的音符中說出他的愛與希望，在指揮台上以音樂將世界照亮。

一個顧爾德，
兩個傳奇

 1955年6月，二十三歲的加拿大鋼琴鬼才顧爾德（Glenn Gould, 1932-1982）在紐約錄下巴赫《郭德堡變奏曲》。這份演奏一問世即震驚新大陸，至今仍是不滅的傳奇——怎麼有人能將此曲彈得如此靈動巧妙，在不可思議的生活節奏中同時歌唱多重旋律？怎麼有人能神乎其技地呈現複雜交織的聲部，以超越時代的獨到眼光讓巴赫重生？顧爾德總是帶來創意與驚奇，永遠讓人出乎意料。

 然而，即使顧爾德也無法想像，他的演奏不僅為自己留下不朽名聲，更造就一個以他為名的傳奇。

 這一切，得回到1970年代的巴黎。

顧爾德雖然名滿北美，在歐陸卻默默無聞，特別是法國。當時該地音樂教育並不重視巴洛克音樂。若聽眾與學子不識巴赫，自也無從認識顧爾德。

然而，一位就讀於外交學院的青年，卻在花都瘋狂搜集有關顧爾德的一切。他其實也有自己的音樂夢，無奈上天並未賜予他靈巧的雙手，學習小提琴多年仍無法達到職業水準。畢業之後，他被指派到阿爾巴尼亞。「阿爾巴尼亞？那裡有音樂廳嗎？這不是要我坐牢！」相信天無絕人之路，「既然當不成演奏家，那我就來介紹偉大演奏家吧！」他放棄到手的鐵飯碗，自行摸索製片之道。第一份作品，自是心儀已久的顧爾德。

影片殺青後，問題才開始。他耗盡心神財力的作品，電視台卻棄之如敝屣——顧爾德從未去過法國演出，在當地的知名度極為有限，而誰願意播放由無名小卒製作，由一位無名鋼琴家解說演奏的音樂節目呢？苦苦哀求，卻換來處處碰壁。最後還是公立電視台大發慈悲，施捨給他一個晚上十點的冷門時段。不能說什麼，他安慰自己總是了結一樁心願。

誰知道，命運總是以最奇特的方式展現她的力量。

這系列節目在 1974 年11月到12月間播放，預定播放當天，竟爆發法國十餘年來規模最大的罷工。民營電台全部關閉，公家單位也只剩些許殘兵。迫不得以，只得數台合一，將這部唯一可用的音樂影片反覆播送。當百萬民眾疲憊地回到家中客廳，打開電視，映入眼簾的畫面卻讓他們瞠目結舌：經過白日的激情、嘶吼、吶喊、抗爭，顧爾德神妙無比的演奏宛如仙樂，天馬行空的奇思妙想不僅令人眼界大開，更溫柔洗滌每一顆浮動躁亂的心。隔日，興奮不已的觀眾紛紛衝向唱片行，眾口所談皆是昨晚醍醐灌頂般的音樂奇蹟。顧爾德錄音賣到斷市，連唱片公司都驚訝其專輯居然會火紅若此，連忙在法國追加一張節目中所出現過的音樂合輯。

　　僅僅一夜，顧爾德成為家喻戶曉的明星；僅僅一夜，顧爾德征服了法國。

　　那外交戰場上的逃兵，不是別人，正是鼎鼎大名的紀錄片導演蒙賽詠（Bruno Monsaingeon），那一夜傾城的影片則是《音樂之道》（*Chemins de la musique*）。三十多年過去，顧爾德棺木已拱，他的《郭德堡變奏曲》仍是不朽絕作。蒙賽詠一戰成名後穩扎穩打，完成許多膾炙人口的經典，至今仍為音樂努力奉獻。一個顧爾德竟成就兩個傳

奇，從鍵盤到膠捲，他們證明只要心中充滿對音樂的愛，
傳奇仍將繼續流傳。

烽火下的鮮花
——鄧泰山印象

　　睽違十一年，1980年蕭邦鋼琴大賽冠軍鄧泰山終將於
2005年再度來台演奏。即使內田光子在1970年維也納貝多
芬大賽得到冠軍，論及東方音樂家的成就，日本人仍尊來
自北越的鄧泰山為亞洲鋼琴家在主要國際大賽奪冠的第一
人。雖然那屆因波哥雷利奇未進入決賽而造成爭議，但他
贏得冠軍之餘更奪得所有特別獎，至今仍是令人讚嘆的紀
錄。

　　可惜，鄧泰山並未如蕭邦大賽之前數位得主享有輝
煌的演奏事業。得獎後，他仍選擇留在莫斯科學習直到蘇
聯瓦解。「我當然希望在1983年完成學業後就離開蘇聯。
但在當時政治情況下，我的出走勢必成為蘇聯和越南的
醜聞。我的家人都還在那裡，我不能棄他們不顧——更何

況，我從來就不是追求名聲或話題的人！」相較於1985年冠軍得主布寧（Stanislav Bunin）一味追求演奏機會，甚至不願繼續莫斯科音樂院的學業，缺乏時運的鄧泰山仍能長年專注於音樂與技巧，終換來更長久的舞台人生。

一如傅聰，鄧泰山一樣榮獲象徵真正深得蕭邦精魂的「馬祖卡獎」。傅聰在蕭邦作品中見到李後主的血淚山河，鄧泰山又何嘗不是？「自幼在戰亂中成長，眼見家園在強權野心與人類貪慾中慘遭蹂躪，我自然有我的痛苦；蕭邦的音符充滿了他的愛國情懷與鄉愁，而我也總能直接感受到他的痛苦與秘密。」小時候，躲在深山中的家人晚上總不敢點燈，就怕微微光點招來轟炸機的奪命攻擊。「每當月圓，總是孩子最開心的時候——我們終於可以在晚上玩耍了！」即使旅居加拿大多年，直到現在，在每個皎華盈空的夜裡，鄧泰山仍不免回想起河內的森林。「無論世人如何形容，如何詆毀，那永遠是我的故鄉。」

越南原是法國殖民地，共產化後又落入蘇聯鐵幕。由父親以中國五嶽「泰山」取名的他從小和母親學習法文，長大後為蘇聯訪問教授發現其音樂天分後帶往莫斯科鑽研琴藝。鄧泰山能演奏情感幽微的柴可夫斯基與拉赫曼尼諾夫，也能詮釋俄系演奏家少涉獵的法國作品，更能以

自己的東方背景神入蕭邦世界。一人在世界流浪，他如何面對不同文化？「證諸歷史，所有文化皆因交流而成長，因自滿而衰亡。文化愈是深厚，愈能在傳統之外尋求新的靈感。東方對西方的了解遠比西方對東方來得多，如能深入自己的文化並謙虛學習，我們反而能更深刻表現西方音樂。」

在鄧泰山於蕭邦大賽成名後，二十五年來，亞洲音樂家早已成為國際比賽的霸主。然而，賣弄東方風情，譁眾取寵的演奏藝人和作曲家，目前也大行其道。鄧泰山對此倒不特別憂心。「我覺得某些例子是這些人的教育背景使然：他們只把音樂當成娛樂與商品，而非藝術。但認真的亞洲藝術家仍不在少數。亞洲音樂家往往比西方人更纖細敏感。只要能保持耐心，追求深刻藝術而非舞台掌聲，東方音樂家定能得到世人的喜愛與敬重。」

舒曼曾形容蕭邦的音樂是「藏在鮮花下的大砲」。但他可能未曾想過，在世界的另一角，漫天烽火下真能孕育出貼切詮釋蕭邦的靈魂。由河內至莫斯科，從俄羅斯到加拿大，鄧泰山在艱辛困苦中走著奇特而燦爛的人生旅程，終讓自己成為文化交會的縮影，在音樂裡放出萬丈光芒。

淡掃蛾眉朝至尊
——齊柏絲坦的音樂傳奇

任何見過鋼琴家齊柏絲坦的人，都不會忘記她的爽朗笑聲與活潑個性。成功的事業，幸福的家庭，無論舞台或生活，她都讓人羨慕與佩服，是音樂界的明星。

然而很少人知道，光采的背後，竟是難以想像的淚水。

一如眾多神童，齊柏絲坦從小就展現出非凡稟賦，進入訓練天才的格尼辛音樂院（Gnessin School）就讀。學業和生活都一帆風順，她知道自己的才華，也相信有朝一日終將站上舞台，向世人傳播音樂的美妙。

然而，齊柏絲坦怎麼也沒想到，自己升學時竟然遇上

蘇聯最強烈的種族歧視——早以琴藝聞名的她，竟因猶太人身分而連莫斯科音樂院都報考不得！「我以前每天都很開心，從來不知煩惱。天是藍的、草是綠的、人們是微笑的，怎知剎那間天翻地覆……我什麼虧心事都沒做，何以世人要如此對我？」

生平第一次，齊柏絲坦嚎啕大哭。

蘇聯音樂家欲出國競藝，必先通過國內初賽，但無論她彈得再好，上級就是不選。看著一個個比她不如的同儕抱著獎牌回國，單純而堅強的齊柏絲坦加倍苦練。縱使屢戰屢敗，她仍純真地相信評審終會還她公道。直到又一次失利，列寧格勒音樂院名師卡芙仙珂（Tatiana Kravchenko）「忍無可忍」，跑到後台對這後輩「曉以大義」：

「莉莉雅，妳是真笨還是裝糊塗呀！妳如果還想成就一番事業，現在就找個俄國男人嫁了，用夫姓改掉猶太人身分，妳就可以出國了！」

第二次，齊柏絲坦嚎啕大哭，哭得肝腸寸斷。

重重陰霾最後仍透出一絲曙光。1987年布梭尼大賽，

蘇聯甄選辦在偏遠的烏克蘭多涅斯克（Donetsk），在前後各有其他重大比賽，各派好手無暇他顧下，齊柏絲坦終於以第三排名取得代表權。「我只有一次機會！」告訴自己此生成敗在此一舉，她不敢多想，挑了心愛的曲目，和其他代表一同前往義大利。

這一去，布梭尼大賽賽史就此改寫。誰也沒想到那綁著馬尾，笑容可掬的娉婷閨秀，琴前坐定竟成了呼風喚雨的女王。無論譜上技巧多麼艱難，齊柏絲坦都能歌唱出發自心靈的詠嘆，在美得驚人的色彩與一音不誤的精準中震懾聽眾。首輪結束，吃驚的評審紛紛央求一份比賽錄音，因為如此完美的演奏實是前所未聞；複賽告終，數家經紀公司接連致電格尼辛音樂院，表明無論結果都願高價簽約。當她奏完普羅柯菲夫《第三號鋼琴協奏曲》，不待評審宣布，全歐聆賞轉播的聽眾都已認定，齊柏絲坦是毫無疑問的冠軍！一如卡拉絲曾在史卡拉歌劇院立下無人敢唱《茶花女》的禁咒，布梭尼大賽自此連續四屆冠軍從缺，只因大家忘不了齊柏絲坦的萬丈光芒。

衣錦還鄉，怎料歧視依舊，眼光更因嫉妒而惡毒。當官方Melodiya唱片公司寧為該屆第二名錄音，卻回絕齊柏絲坦以示羞辱時，和善的她知道不能再受欺壓——「聽清

楚！我也絕不會為你們錄音！」不久，執全球唱片牛耳的DG公司奉上合約，Melodiya終是自取其辱。

對那無緣的祖國，早已移居德國的齊柏絲坦仍有些許遺憾。成名二十一年後，她2008年3月才首次在莫斯科演奏協奏曲。直至今日，她仍未能在自己成長的城市舉行一場屬於自己的獨奏會。新一代俄國鋼琴家來聽她的音樂會，多半為了求證那傳說中的名字是否真實存在。「我只有一次機會！」面對重重險阻，齊柏絲坦在天真爽朗中展現生命的韌性，以令人感動的堅毅照亮時代黑暗，用音樂寫下歷史的見證。

指揮先生，
這是給您的禮物……

「我已在歌劇院工作十一年了，該是給自己一點空間的時候。」當他婉拒漢諾威歌劇院的續約，不但這工商大城為之撼動，全德音樂界也為之一驚。沒人料到，這位有史以來華人在德國樂壇站到最高職位的指揮，把劇院帶至頂峰的音樂總監，竟在眾人愛戴下揮揮衣袖，淡淡地說再見。

❌ 把每一場演出，當成自己最後一場音樂會的指揮家

他是呂紹嘉，台大心理系畢業卻擁抱音樂，從合唱團伴奏站上指揮台，六年內連得法國貝桑松、義大利佩卓第與荷蘭孔德拉辛三項大賽首獎，世所驚豔的指揮三冠王。

呂紹嘉與漢諾威的結緣，本身就是一則精采的故事。當年劇院為了振衰起蔽，私下鎖定幾位指揮，派出評選小組聆賞他們每一場演出。經過一年暗中評比，呂紹嘉遠遠領先群倫。漢諾威歌劇院的藝術經理就曾對我說，「呂紹嘉是把每一場演出，都當成自己最後一場音樂會的指揮家！」旅德不過六年，呂紹嘉以實力和熱忱，成為德國國立歌劇院的音樂總監，為華人寫下里程碑。

✘ 「狼狽為奸」的驚喜禮物

　　無獨有偶，漢諾威也創下意想不到的紀錄。在呂紹嘉上任後，劇院舉辦「日安，呂先生」的活動，讓樂友親自與總監交談。面對諸多聽眾，劇院經理突然表情詭異地說了句：「你常說台灣對你很重要，所以我們準備了一個特別的禮物要送給你！」不待呂紹嘉猜想，樂團竟然奏出那無比熟悉卻又久未聽聞的曲調──是的，他沒聽錯，那是中華民國國歌！

　　這是怎麼一回事？！原來漢諾威才舉辦過世界博覽會，而一心想給總監驚喜的團員，千方百計地自資料中取得國歌簡譜。大家分工合作，硬是在沒有總譜的情況下，各顯神通地編出漢諾威版的中華民國國歌。「你們是什麼

時候練習的？我怎麼都不知道？」不問還好，一問才知這劇院經理竟還和團員「勾結」，在樂團偷練國歌時纏著呂紹嘉談天，就是不讓他有機會視察排練狀況。因為「上下交相賊」的漢諾威歌劇院，中華民國國歌第一次由德國國立歌劇院，在德國土地上悠揚鳴響。旋律跌宕中聽不到一絲政治，卻滿溢溫馨的真情。「在異鄉，在這種情況下聽到國歌，驚喜之外更是感動──不過也有點好笑，因為他們編的國歌可快得像軍隊進行曲！」

✗ 化北德為花都──《佩利亞與梅麗桑》的挑戰

好的開始果然是成功的一半。在呂紹嘉帶領下，漢諾威劇院脫胎換骨，數月後即以楊納捷克的寫實歌劇《顏如花》（*Jenůfa*）震撼樂壇。不僅德國最具文化指標性的法蘭克福文匯報，評選該製作為年度最佳歌劇，最權威的德語歌劇刊物《歌劇世界》，也將呂紹嘉列為年度前三的頂尖指揮。五年下來，呂紹嘉挑戰諸多德俄經典，但最讓他引以為榮的，卻是法國作曲家德布西的《佩利亞與梅麗桑》（*Pelléas et Mélisande*）。該劇為《青鳥》作者梅德林克（Maurice Maeterlinck）所作，筆法模糊曖昧，情節撲朔迷離，連天才橫溢的德布西都得花上九年才能譜成歌劇，只是那音樂也和劇本一樣精妙幽微。「漢諾威大概有五十

年沒演過這部歌劇了。第一次排練後,我發現團員根本不知道自己在演奏什麼,巴黎和他們的距離遠比我想像地要遙遠。」從零開始,呂紹嘉一點一滴教導這個北德樂團進入花都孕育出的象徵主義世界。從一片茫然的困惑到心領神會後的專注,在一次次的排練中,他在團員臉上逐漸看到自信與光采。最後《佩利亞與梅麗桑》不但沒有難倒呂紹嘉,更成為漢諾威劇院遠征維也納與愛丁堡音樂節的戰馬。但即使讚譽如雪片飛來,對呂紹嘉而言,「最大的成就感還是來自那一段從零到一百的排練日子,那才是最大的滿足與喜悅。」

✘ 「黃金書」上的藝術自白

當一千八百多個日子過去,呂紹嘉以貝爾格歌劇《伍采克》(*Wozzeck*)和威爾第《安魂曲》和漢諾威道別,樂團則呈上鎮團之寶「黃金書」請他留言。「打開那本『黃金書』,只見福特萬格勒、理察‧史特勞斯、亨德密特、肯培(Rudolf Kempe)等等偉大名字都在上面,我真的非常激動,想了好幾天才能下筆。」而他所寫的,其實正是自己做為一位指揮家的藝術理念與良知——「每次想到能站在台上,帶領一群音樂家共同合作,為音樂而努力,我內心都充滿感謝。我總是嘗試在指揮的那一刻,和團員建

立最親密而自由的交流。這種感覺無法言喻，只能用心感
受。」在樂團往往只把演奏當成例行差事的現實世界，呂
紹嘉仍然堅持理想，永不放棄激發樂手對音樂的愛。「我
希望團員不以演奏音符為滿足，而能體會音與音之間的道
理；要俯瞰全局，表現出音樂的大氣。」

　　離開總監職位後，紛至沓來的邀約反而讓呂紹嘉更加
忙碌。但無論演出再多，只要站在台上，呂紹嘉永遠都是
那「一心一德，貫徹始終」，視每一場演出為告別之作的
指揮家，不僅在音與音之間找到自己，更照亮每一個為音
樂而感動的靈魂。

台灣之光太沉重
──陳必先的歐洲苦旅

　　新棋王周俊勳為台灣爭光，然而誰能料到，三十年前，台灣第一位以「資賦優異」身分出國深造的天才兒童陳必先，沒拿國家一毛錢，完全得靠自家的支持？十年學琴，竟是在異鄉當了十年下女的處境？

　　「狂賀周俊勳勇奪『第十一屆LG盃世界圍棋棋王戰』冠軍！」看著之前各報頭版頭條，這位六歲學棋，十二歲成為全國首傑，後成為職業棋士的「紅面棋王」，終於在首爾拿下台灣棋士有史以來第一座世界冠軍，成為全台灣的驕傲！

　　然而，周俊勳的光芒卻也諷刺地照出台灣對特殊才能

的漠視。在此，有誰關心過這位天才棋士竟只能在體育班棲身？看到周俊勳在棋藝與學業中跌撞，在對圍棋漠視的大環境中力爭上游，十二歲就得獨自出國拜師，讓我不禁想到近半世紀前，台灣第一位以「資賦優異」身分出國求學的天才故事。她的路更崎嶇艱險，卻也走得更寬更遠，至今仍在國際上發光發亮——她是鋼琴家陳必先。

若說困苦環境還能孕育非凡人才，原因必然是罕見的天分。陳必先兩歲時就能把聽過的旋律都唱出來；四歲那年父母買了玩具鋼琴，她更把所有聽到的旋律或聲調都用鋼琴模仿彈出，讓家人驚訝地發覺她的絕對音感和音樂天賦。而比天分更令人吃驚的，則是她那無法解釋，對音樂與生俱來的興趣與熱情。「有一次我生病高燒不退，燒到媽媽把我放在水龍頭下沖水都退不了，家人急得不知所措。但說也奇怪，媽媽說我一開始彈那玩具鋼琴，燒就退了。」就是如此神秘而強烈的愛好，即使家人完全沒有音樂背景，皆為高級知識分子的父母決定讓陳必先完成她注定的使命，想辦法讓女兒學習鋼琴。

「那時每天早上六點，父親就騎腳踏車把我帶到他任教的國防醫學院，讓我用學校的琴練到八點。後來全家省吃儉用，才總算買了一架小琴。」即使學習十分刻苦，陳

必先不過一年就展現出驚人成果。她五歲即登台演出，七歲更和鄧昌國教授合作莫札特《e小調小提琴奏鳴曲》震驚台灣樂壇。九歲時她的老師崔月梅女士說自己已無法指導，建議陳必先出國深造，再次給陳家丟了難題。

「那是戒嚴時期，父親只得帶著我到處奔走，到處彈給相關人士聽，求他們給我機會。」好不容易獲准出國，在外求學的重擔卻幾乎壓垮陳家。「到現在很多人都以為我得到政府的獎學金，事實卻不是如此，我所有的開銷都是父母出的錢。在我申請出國時，家父也因在美國申請到一項蒸餾水製造專利而得到一筆款項。那筆錢可以買一棟房子，他卻給我買了到德國的機票。那時政府還管制不得帶金錢出國，母親只能偷偷把支票縫在我的褲管。」

或許陳必先的雙親也沒想到，女兒的音樂天才換來的竟是全家人的刻苦。為了陳必先的生活費，他們只能拼命兼差。在「客廳即工廠」的年代，陳家在台灣的孩子從小就在家做工，一直做到大學畢業。然而，陳必先在德國的生活也沒有多好。從台北到科隆，對九歲的女孩而言根本是天翻地覆的變化。陌生的環境和全新的語言，讓每一天都成了生活挑戰。隻身一人的陳必先，總是思念著台灣的家人，一年寫了四十多封家書，在信裡畫著家中客廳的模樣。

但她沒有說的，是頗具名望的教授竟有不堪的家庭糾紛，住在老師家的陳必先不但得付生活費，日日還得在數落中做完家事方可上學。「因為老師嫌吵，我無法在家練琴，只能把鋼琴放到一個農夫的倉房。那倉房外面是蘋果田，晚上一片漆黑，我好害怕，根本不敢隨便走出去。但倉房沒有暖氣，有時冷到零下六度，我還是戴手套繼續練，練到不能再練，鋼琴都凍壞了才能回家。」三歲時得過小兒麻痺的陳必先，在國外得不到良好照顧，甚至常在學校昏倒。「生活實在太苦，又見不到家人，我甚至一度想自殺，覺得根本活不下去了。」

　　艱苦的歲月最後磨練出超凡的能力。為了掙生活費，陳必先十三歲就開始教學生，十五歲已能指導二十七、八歲的研究生。她不但以教學、比賽和演奏所得的錢供養自己，還勉力存錢好和肯普夫（Wilhelm Kempff）、妮可萊耶娃（Tatiana Nikolayeva）、安達（Géza Anda）等大師精進琴藝。1972年6月，原本只是好玩，連決賽曲目都沒練的陳必先，竟在比利時伊麗莎白大賽得到第十二名。終於，她在無數挫折中看到自己的能力，知道家人和自己這一路含辛茹苦，不過就是單純地希望能成就那萬中無一的音樂才華。這樣的天分既然挺過生活的折磨，就該屬於更大的舞台！於是她認真練習，潛心思考，三個月後這位台灣少

女果然在慕尼黑ARD大賽上一舉奪冠。賽事透過轉播轟動全歐，陳必先立即成為眾所注目的國際新星。

當陳必先帶著榮耀回國，大街小巷傳頌著她的名字，爭相說她是「台灣之光」，卻沒人關心她背後流不完的汗與淚。「當她第一次回台灣，媽媽才知道女兒在國外學琴還得當女傭，痛心又自責地抱著必先大哭。」直到今日，陳必先的姐姐必全憶起當年舊事，仍不禁悲從中來。

誰能料到，台灣第一位以「資賦優異」身分出國深造的天才兒童，竟完全得靠自家支持她的學習？誰能想像，十年學琴，竟也就是在異鄉當了十年下女？從陳必先到周俊勳，若說非得在國際大賽奪魁才能得到國內的正視，這樣的門檻會不會高得有點無情？若說經過這麼多年，台灣社會還是吝於將「正視」轉成「重視」，這樣的態度會不會冷淡到殘忍？何其有幸，我們從不缺陳必先或周俊勳這樣的奇才，但政府幫助與民間支持卻又始終少得可悲。不要再讓天才寂寞，也不要害怕雪中送炭——那不會影響梅花的美麗，只會更添她的芬芳。

Dem Andenken eines Engels
——紀念一位天使：李聲淇

　　每一次在報上見到關於聲淇的消息，總讓人於喜悅中分享她的榮耀與快樂；無論是全奧地利音樂比賽冠軍，還是在各地舉行演奏會，總是有個天真可愛的身影隨著這些好消息輕快地繞著，在鋼琴上揮灑出無限的音樂世界。特別是2000年4月才在國家音樂廳欣賞她極動人的演奏，我更期待聲淇的進步與成長，期待在報紙的一角再次見到她的消息。

　　莫札特《第二十三號A大調鋼琴協奏曲》，向來被譽為是莫札特最活力四射、最陽光燦爛的作品之一。當初知道聲淇要在國家音樂廳演奏此曲，驚喜之餘也暗地牽著一份擔心。能創下國家音樂廳最年輕鋼琴協奏曲演奏者的新紀錄，而且演奏這麼一首適合她的樂曲，的確讓人感到高

興。然而作品既是陽光燦爛，演奏者就必須有著同等輝煌的技巧；莫札特的音樂既是渾然天成，鋼琴家也必須將其表現得完美無瑕。對一位十二歲的鋼琴家而言，勇於在兩千人的大廳接下如此挑戰，我只能更加祝福。

事實證明，我是多慮了。

本世紀德國鋼琴學派的更新者，鋼琴家許納伯曾說：「莫札特對孩童太簡單，對鋼琴家太難」。絕世技巧的擁有者，俄國鋼琴巨擘李希特被問到世界上最難的曲子為何，只聞大師喟然一嘆：「莫札特。所有的莫札特都很難。」兩人對莫札特的觀點雖不盡相同，出發點卻一致：擁有驚人超技只能保證演奏不錯一音，卻不能保證音樂能扣人心弦。無論是快或慢，莫札特的天真純粹，是超乎於技巧之外的修行；而這份技巧之外的修行，竟得耗去萬千鋼琴家一生的歲月。多少鋼琴家走過生老病死的險阻，厚實學富五車的知識，累積夜以繼日的演奏經驗，到頭來仍是琢磨了技巧卻忘了音樂，增進了智慧但失了純真。

然而，一個綁著辮子的十二歲小女孩，又能告訴我們什麼音樂與人生呢？

如果我們能從一粒沙中見到世界，從一朵花中看到天堂，那麼在聲淇的音樂裡，我們的確可以聽到了她對人生與生命的體認，對大千世界的感觸。可能是一次快樂的野餐，一次和妹妹嬉鬧的遊戲，一次在父母的擁抱中享受身為人子的幸福與家庭的溫馨，在這些已被所謂的「大人」隨著歲月而逐漸遺忘的記憶，聲淇卻在她的演奏裡將生活片段化為詠於靈性的歌唱，在一段段旋律中感動聽者的心。就連那極為感傷的第二樂章，聲淇的演奏竟也純淨如天使的安慰。或許是在某一個初秋向晚見到蝴蝶伴著紅葉永遠沉睡，或許是在那一日晚冬早晨聽見麻雀在風雪中哀鳴，沒有矯揉造作的扭捏，沒有大起大落的浮誇，聲淇就是將她生活中的感觸純然化為藝術，在淡雅的琴音裡開展音樂的全部。若無面面俱到的技巧，若無聰穎超卓的稟賦，我們不可能聽到這樣的演奏。而聲淇那天真純潔，善良體貼的心靈，更讓人在驚嘆於其演奏成就時，更感動於她的詮釋。2000年4月13日，我在台北國家音樂廳聽到了天使的歌唱。我雖記不清觀眾的喝采與掌聲，卻無法忘記聲淇的音樂與笑容。

　　在當晚的音樂下，沒有人能預見往後的一切。

　　很早我就知道，我終究當不成文學家。就算被評為

文思錯亂，結構失衡，韓愈的「祭十二郎文」在悲慟中仍能以絕代文采道出感人至深的真情。但此時此刻，我卻只能讓哀傷充滿胸懷，再也無能想到什麼文詞與篇章。聲淇給我們的回憶真的太美好，讓人一想起她就忘記了悲傷，但不敢去想像的則是未來的日子。琴椅上少了個可愛的小身影，餐桌旁從此多了張寂寞的椅子……這中間一定有什麼錯誤。繆思女神不可能譜錯休止符，上帝不可能這麼慘忍，狠心剝奪我們在人世間聽到天堂的可能……

　　或許，報紙的一角仍藏著無數驚喜，但我已不敢再去回想見到聲淇訃聞時的不解與錯愕；或許，莫札特《第二十三號A大調鋼琴協奏曲》仍是最活力四射、最陽光燦爛的作品，但對我而言，這首曲子也不再那麼愉快。當自己被悲傷籠罩，我也無法安慰和我一樣哀痛的朋友；只能說，不該用淚水送別天使。請讓我們記得聲淇的好，聲淇的笑。聲淇曾為我們描繪出天堂的形貌，也讓我們抱著這份回憶，永遠記得天使的音樂，天使的琴音。

妳這樣彈，
根本是零分！

十多年前，鋼琴家陳毓襄得到波哥雷里奇大賽首獎，接受這對以嚴苛著名的夫婦親自調教，然而「零分」的震撼教育才要開始，從雲端跌落再爬起的歷程，考驗著這位來自台灣的女孩……

「鋼琴家波哥雷里奇在洛杉磯舉辦鋼琴大賽，僅設二十三歲年齡下限，但參賽者須具國際大賽決賽資歷，首獎十萬美元獎金。」

1993年，剛滿二十三歲，還在茱麗亞音樂院就讀的鋼琴家陳毓襄，抱著興奮又緊張的心情回到美西。十歲那年，她和母親來到新大陸展開音樂之路，後半年就奪得全美五十州鋼琴比賽少年組冠軍，之後更破紀錄地連三榮獲

青年組冠軍，也在國際大賽中獲獎。洛杉磯本是她的第二故鄉，但此次返家心情卻很不一樣。

✖ 十萬美金的超級大賽

　　「我當時根本沒想過自己會得名。我參加比賽只有一個念頭，就是親眼見波哥雷里奇一面。」從1980年未入蕭邦大賽決賽引發軒然大波開始，克羅埃西亞鋼琴家波哥雷里奇就以獨一無二的魅力與技巧震驚世界，成為樂界無出其右的天王巨星。陳毓襄完全以見偶像的心態來參加比賽，只是她怎麼也沒想到，坐在台下的波哥雷里奇夫婦早就頒出冠軍，而那個人正是她自己！

　　對陳毓襄而言，比賽是琴藝與意志力的考驗。但對波哥雷里奇夫婦而言，卻只是靜觀這台灣少女的潛力。「我在陳毓襄身上看到的，就是奇高的天分。當我聽她寄的甄選錄音帶時，我不敢相信如此巴赫和拉赫曼尼諾夫《第三號鋼琴協奏曲》竟是出自一位二十三歲的女子，甚至一度認為這是冒名頂替而不准她來比賽。但從她第一輪演奏第一曲開始，我不但確定錄音的真實性，同時也知道只要她把比賽好好彈完，冠軍就是她的！」比賽過後，喜獲可造

之材的波哥雷里奇夫婦邀請陳毓襄至倫敦寓所,與他們一起生活並學習。

✖ 小姐,妳這樣彈,根本是零分!

「我還記得第一次和波哥雷里奇夫人克澤拉絲(Alice Kezeradze)上課時所受到的震撼。」雖是十幾年前的往事,陳毓襄仍然記憶猶新。「我想我剛拿了比賽冠軍,上課前又格外苦練,應該會得到她的稱讚吧?沒想到聽我彈完,她第一句話竟是——『小姐,妳這樣彈,根本是零分!』」

零分?是的,克澤拉絲就是為演奏立下難以想像的超高標準,要陳毓襄全力以赴。「他們讓我知道何謂『真正的清楚』,何謂『真正的節奏感』,何謂『平均的音色』,何謂『從丹田彈出的音量』,最重要的是他們教我如何達到這些要求。和他們的標準一比,我真的就是零分,只能拼命苦練,照著他們的方法朝向那看似不可能的標準努力。」

✖ 追求完美 無怨無悔

然而波哥雷里奇還不是如此?當年他在一場蘇聯外交官生日晚宴上隨興彈了幾下,卻沒發覺女主人已在背後

聆聽。「你可以改一下手的位置」——雖是寥寥數語，他立刻發現那話中的深奧學問。誰能想像，一位和丈夫分居中，看似尋常的家居婦人，竟然承傳了李斯特晚年弟子西洛第（Alexander Siloti）最精深奧妙的鋼琴技巧。「妳可以教我彈琴嗎？」從此，這十六歲的少年開始艱苦卓絕的練習，卻也打造出世為之驚的完美技巧。當波哥雷里奇自莫斯科畢業，外交官夫人也答應了他的求婚。他們攜手合作，讓神話走出蘇聯，繼而征服世界。

「沒有見過波哥雷里奇練琴，根本不能想像為了追求完美，他能付出多少心血！」陳毓襄在波哥雷里奇身上見到對音樂和演奏的無悔執著。「我們一人一間琴房，每天就是從早上七點練到九點——不是早上九點，是晚上九點！而且中間沒有午餐，只有晚餐，整天都在練！」每次和波哥雷里奇夫婦學習三個月，陳毓襄就像武俠小說中遇到深谷神人的江湖後進，在一次次閉關中更上層樓。

✘ 禪修中的音樂領悟

然而，波哥雷里奇夫婦給陳毓襄的啟發不只是音樂與技巧。「他們對彼此的愛，對音樂的信念與演奏的紀律，背後都是鋼鐵的意志。那種追求完美的精神，可以延用到

所有事物。」學佛多年的陳毓襄，近年自禪修中悟出技巧
的新思考。「手指力道，極重最後會成至輕；音樂詮釋，
深情至極卻是無情。矛盾並非不可融合，只要成功，激盪
出的火花會照亮一切。」她師承大師，如今更要繼志述
事，表現出自己的音樂世界。

✖ 師生合作 全世界都在看

　　波哥雷里奇的傳奇在克澤拉絲因腦癌過世後畫下破折
號——他沉默十年，重新找尋自己的人生。2005年他訪台
演奏時，陳毓襄不但和久未見面的恩師重逢，也讓他看到
自己的成長與進步。驚喜之餘，波哥雷里奇破天荒地決定
和愛徒合開音樂會，向全世界介紹他與妻子最大的音樂發
現。波哥雷里奇將如何呈現他沉澱後的心得？陳毓襄能不
能夠繼承恩師的學習成果？這一次，全世界都在期待。

　　（陳毓襄於2006年12月12日在瑞士盧加諾首次和波哥
雷里奇合作演出，2007年2月10日和11日於台中中山堂與台
北國家音樂廳舉辦鋼琴競演音樂會。兩位鋼琴家在台不拿
演出酬勞外，更將扣除成本後的門票收入全數捐給聾啞與
視障教學機構，寫下樂壇佳話。）

音樂家的
台灣印象

　　這幾年由於寫作計畫之故,有幸訪問許多鋼琴家。能親身了解其藝術與人生固然可喜,但我未曾想過的,是他們讓我重新認識台灣,讓我重新體會所有我習以為常的一切。

　　幾乎所有到過國家音樂廳演奏的鋼琴家,都忘不了那裡的鋼琴。當我在維也納訪問俄國女鋼琴家蕾昂絲卡雅時,一聽到我來自台灣,她立刻說「啊!你們的音樂廳有好多鋼琴!」不只是她,匈牙利大師瓦薩里(Támás Vasary)也對音樂廳藏琴之豐大感意外。不過較鋼琴數量更讓音樂家吃驚的,還是台灣愛樂者對音樂的熱情。七十四歲的瓦薩里在台北演奏會後欲罷不能,竟一連彈了七首安可曲,包括貝多芬《月光》奏鳴曲全曲。2006年3月蕾昂絲卡雅台北音樂會後,索取簽名的聽眾大排長龍。工

作人員擔心已演奏四首安可曲的她體力透支，建議蕾昂絲卡雅每人僅簽一份即可，她卻說「看到那麼多人花時間排隊，我怎能不簽？」這一簽就簽到十一點十分，隊伍最後竟是一位坐在輪椅上的樂迷，讓她感動又心疼，直說「我永遠不會忘記台灣的聽眾」。

　　台灣向來是世人眼中的美食天堂，而無論音樂家喜好為何，都能在街坊巷弄中找到自己所愛，對寶島各式美食歎為觀止。吃辣功力深不可測的韓國鋼琴家白建宇，在川菜與麻辣鍋中可說找到心靈寄託。中提琴名家卡許卡湘（Kim Kashkashian）長年吃素，面對台灣豐富又美味的素菜烹調，驚呼「這那裡是素食，根本是人生啟示！」法國鋼琴家穆拉洛（Roger Muraro）來台演奏後和兒子一同到士林夜市，雖後悔晚餐不該多吃，還是開心而努力地又吃了一頓。身為台灣女婿的哈佛教授列文，十三　年來每年皆回台灣過年，每次都有驚奇發現。「我根本不能從夜市中抽身，每一種小吃我都想品嚐。要是我在台灣待上一個月，我一定會肥上十公斤！」列文夫人正是生於台南的鋼琴家莊雅斐，對於担仔麵、蝦卷的美味當然自信滿滿，但她可想不到先生連臭豆腐都讚不絕口。「我猜很多人大概覺得，如果沒在台灣文化中成長，絕對無法接受臭豆腐，可是我實在愛極了這種特別的美食！」據說台灣小吃在國際知名度上逐漸凌駕故宮博物院，看來確是其來有自。

有些音樂家對台灣最深刻的印象，可能讓人意想不到。十二歲便赴德學習的莊雅斐，在高雄演出時也經歷了一次震撼教育。「有天晚上我們排練拉赫曼尼諾夫《第三號鋼琴協奏曲》。不知為何，突然神奇地發現自己彈得福至心靈，力道源源不絕，居然彈到整個舞台都在震動！當下自然覺得很開心，但後來愈彈愈覺得不對──我再怎麼大力，也不會彈到天花板的燈都在搖吧！接下來只聽得樂手尖叫跑出排練廳，我才知道原來是地震⋯⋯」

1980年蕭邦鋼琴大賽冠軍，原籍越南的鋼琴家鄧泰山，對台灣的回憶也很特別。他在2005年再度來台演奏，當我們自機場至台北時，在車上他突然問了一句──「我記得你們有一個收費站和我同名，不知現在還在嗎？」相隔十一年，對台灣的許多記憶早已模糊，他卻念念不忘當時看到「泰山收費站」的驚訝與興奮。有八分之一華人血統的他，父親正是以中國泰山為其命名，果真造就亞洲第一位蕭邦大賽冠軍。可惜的是，我沒辦法幫他在「泰山收費站」前拍照，最後倒是送他一瓶「泰山礦泉水」當做紀念。

台灣的熱情與美麗，讓許多音樂家都難以忘懷。德國鋼琴家歐匹茲（Gerhard Oppitz）在我訪問結束時，竟特別強調

「我在1979年到過台灣，雖只一次，印象卻非常深刻。希望在有生之年，我能夠再到你美麗的國家演奏。」對美國鋼琴家史蘭倩絲卡而言，台灣更有特別的意義。「當先夫過世後，我看到別人出雙入對，總傷感自己形單影隻，沒有辦法回到過去的社交場合。就在此時，我接到東吳大學的邀請，到台灣客座一年。這一年裡我開了許多門課，教了非常多學生，台灣的熱情與忙碌的生活讓我忘了自己是寡婦，也重新找到生活的樂趣。」

當然，也有許多音樂家關心台灣的發展與未來。生在國慶10月10日的紀新，對於台灣真有一分特別的感情。這幾年總要我傳給他台北101煙火影片不說，回函更溢滿對台灣的祝福。英國鋼琴家唐納修（Peter Donohoe）對北愛爾蘭問題研究甚深，總要學政治的我和他分析台灣和北愛爾蘭兩案異同。和國家交響樂團合作拉赫曼尼諾夫《第三號鋼琴協奏曲》的喬治亞鋼琴家薇莎拉絲，演奏時正值立委選舉。見了街道上的競選旗幟，從選區劃分到制度轉變，國共歷史到台海局勢分析，她要我一一解釋不說，還做了滿滿的筆記，讓我不得不佩服她的追根究底的好學精神。而從她的回應裡，我既從喬治亞與俄國政治中反思台灣現狀，也見到這位大師對台灣的關心，，。

無論台灣是難忘的旅途回憶，還是第二個家，透過這些音樂家的眼睛，我不僅看到不一樣的台灣，讓我更珍惜自己所擁有的一切。希望他們能時常拜訪，為台灣帶來更多動人的演奏，讓寶島永遠迷人可愛。

親愛的
俄國猶太媽媽們⋯⋯

　　這幾年由於訪問音樂家，我得以認識許多俄國猶太家庭。俄國具有長久的大家庭傳統，猶太人又特別注重傳統與教育。兩種文化融合後，他們常給我華人家庭的錯覺，特別是那些俄國猶太媽媽們，更總是帶來溫暖的熟悉感。

✖ 他們刻意帶我遠離掌聲

　　當今世界樂壇最著名的俄國猶太音樂家「家庭」，大概非紀新一家莫屬。紀新以十二歲稚齡在莫斯科一晚連演蕭邦兩首鋼琴協奏曲，十七歲更與卡拉揚和柏林愛樂合奏柴可夫斯基《第一號鋼琴協奏曲》，以不世出的才華震驚世界。從神童到大師，即使演奏足跡踏遍世界，紀新母親仍然跟著他到各地演奏。「我喜歡獨自旅行，但演奏既

是我的工作，工作時若能有家人在身邊，那是很幸福的事。」發現兒子的天分後，紀媽媽辭了工作以專心培養孩子。雖然自己也是鋼琴老師，她卻從不干涉紀新的學習，客觀且理性地給予兒子生活上的幫助。一路走來，紀新父母始終給他良好的品格教育，告訴他藝術才是音樂家努力的目標。「當年那場蕭邦音樂會剛好在春假前一天，我父母在音樂會後立刻帶我到莫斯科近郊度假。後來我才知道，他們正是不希望我留在城市，怕我在掌聲與讚美中迷失。」紀媽媽果然沒有寵壞自己的小孩。紀新總是謙遜有禮，在待人接物中展現出良好的家教。

✘ 我是不是凡格洛夫的女朋友……

許多人見到紀新身邊仍有母親陪伴，總認為他一定是長不大的小孩。但如果仔細觀察其他俄國猶太音樂家，就會發現這根本不是特例。「畢竟也上了年紀，我們其實一點都不想跟著跑。可是每次還是接到兒子的電話，硬要我們二老陪他旅行。沒辦法，巡迴演奏實在辛苦，最後我們還是都心軟，跟著兒子全球走透透。」小提琴名家凡格洛夫的媽媽，就曾這樣甜蜜地抱怨。她自己是合唱指揮，個性活潑開朗，永遠掛著年輕的笑容。「以前每個人都問我是不是凡格洛夫的女朋友，但這幾年卻沒再聽到這樣的話

了……哈，看來我人老珠黃矣！」我和凡媽媽吃過一次晚餐，言談間盡是對各音樂家說不完的稱讚。「阿格麗希！真好！她彈得真好呀！波里尼！啊！彈得真是好！波哥雷里奇！啊！彈得好！彈得太好了！」那種稱讚可不是口頭上的客套，而是真心誠意，毫無保留的讚美，真誠到連我聽了都深受感動，覺得這世上怎麼會有這麼可愛的音樂家媽媽。「當年看到十歲的紀新在電視上演奏，我感動地猛掉眼淚！那真是天使在彈琴呀！多虧我兒子琴拉得可以，小時候就和紀新一起被選上到各地演奏，我也才能親眼見到天使。」即使凡格洛夫名滿天下，她不但沒有一絲誇耀，反而總認真詢問對兒子演奏的批評。「身為母親，說好話固不得宜，說壞話更不得了，能夠讓他持續進步的只有評論家，希望大家多多給他建言！」有這樣的媽媽在身邊，我們必定能期待凡格洛夫的持續進步。

✘ 她在西方世界的一切榮耀，不過只是光輝母愛下的小小插曲

紀新與凡格洛夫這一代猶太人算是幸運。他們成長過程中正逢蘇聯改革開放，所面臨的反猶歧視也不比以往。從帝俄到蘇聯，猶太人只被允許從事某些行業，甚至還有居住限制，事業處處被打壓。傳奇小提琴大師席特柯維斯基（Julian Sitkovetsky）就有志難伸，連考莫斯科音樂院研

究所都因猶太人身分而兩試不過，長期懷才不遇最後竟導致英年早逝。他的妻子戴薇朵薇琪（Bella Davidovich）是鼎鼎大名的第四屆蕭邦鋼琴大賽冠軍。她堅強地一人扛起教養孩子的責任，更照亡夫遺願栽培兒子成為小提琴家。「為了不讓兒子受到當年父親所受的苦，我都很捨得花錢支持他的學習。當他進莫斯科音樂院時，我還買了一把瓜奈里名琴給他！」當兒子最後投向西方，年過半百的戴薇朵薇琪不惜拋下在蘇聯崇高的地位，飄洋過海到新大陸重新開始。「那把價值連城的瓜奈里，還是我花錢求外交官幫忙才能偷運到美國的！」當我在她紐約家中看到那擺滿鋼琴的家庭照片，聽著她那充滿濃濃俄國腔調，文法「獨到」的英文，我立即了解眼前這位鋼琴名家其實從未想過她的事業與名聲。她在西方世界的一切榮耀，不過只是光輝母愛下的小小插曲。

✖ 我不會因為音樂會邀約，就忘了離開蘇聯的初衷

　　和戴薇朵薇琪一樣曾在莫斯科音樂院任教的雅布隆絲卡雅，也是為了兒子而移民美國。「我知道猶太人所受的歧視，我不能讓兒子也受這種苦！」她到紐約初登台即一炮而紅，隨之而來的卡內基廳獨奏會更鞏固她的卓越聲望。但出乎意料的，是雅布隆絲卡雅竟然捨棄全力衝刺演

奏事業，反倒接下茱麗亞音樂院的教職。「我選擇自己的人生，而這世上沒有圓滿的事。觀眾只看到演奏家在舞台上的光彩，卻不知道許多人為了事業犧牲家庭，為求名利不計一切代價。當然我努力工作，但我知道自己的限度。我有家庭，更是一位母親。我不會因為音樂會邀約，就忘了當初帶著父親和兒子離開蘇聯的初衷。我希望我是兒子的好母親，也是我家五隻狗寶貝的好媽媽。」不只是她，當年演奏事業正值巔峰的齊柏絲坦，也為了家庭甘心把音樂會往外推。無論她到何處演奏，皮包裡一定放著一疊家人的照片。無論演奏再忙，她一樣盡力去當一位全職母親。「我早上做完早餐，送完孩子上學後，八點鐘就得開始練琴，因為中午孩子就回來，我又得張羅午餐和照顧他們的課業。」和雅布隆絲卡雅一樣，齊柏絲坦選擇自己的道路。「人生只有一次。聽眾還有別的選擇，但我兩個兒子可就只有我這一個媽媽。」

　　無論她們是音樂家還是音樂家的媽媽，我都深深感謝──看多了一堆把子女拿來琅琅誇耀、招搖賣弄，甚至當成賺錢工具的「星爸星媽」後，是她們讓我知道事業並非衡量人生的唯一價值，藝術與教育才是無人可奪的傳家寶藏。在每年5月第二個星期天，祝福她們開心地擁有音樂與家庭，「母親節快樂」！

焦氏雙姝奏鳴曲

✖ 究竟是「兄妹」好還是「姐弟」好？

　　多年來，這一直是我和朋友們爭論不休的話題。有人說姐姐會照顧弟弟，有人說哥哥會疼愛妹妹。每個人都有自己的看法，這問題永遠沒有解答。

　　就我而言，我是不知道妹妹究竟有何好處，只知道家裡多了兩個吵鬧的小鬼。本來當獨子當得很快樂，怎料三歲時多了個屬雞的妹妹。再過一年半，又多了個屬狗的小妹。即使那年我才五歲，看到這兩個古靈精怪的妹妹，我已經知道家裡從此就算不雞飛狗跳，也會雞犬不寧。

　　我對大妹最深的兒時印象，很簡單，就是哭。

實在不知道天下哪來那麼多傷心事，但大妹可是從襁褓開始，就一直啼哭不停。白天哭完晚上哭，哭得焚膏油以繼晷，恆兀兀以窮年。

　　剛開始倒楣的人都是我，因為爸媽認為家裡哭聲不斷，一定是哥哥天天欺負妹妹所致。等到仔細觀察後，他們才不得不相信天下果真有水做的女人。張懸不是有首著名的歌叫作〈無狀態〉嗎？每次聽她用輕柔的嗓子唱到「不要讓眼淚成為生活的客串」，我總在心裡咕噥「眼淚那裡是客串，根本就是主角！」

　　除了愛哭，大妹另一奇特之處在於古怪的脾氣。當然，這兩者都可以歸咎於敏感的個性，但她的敏感也未免太具攻擊性了一點。有人說，每位藝術家心裡都藏著一個瘋子。這句話用來形容我大妹，可是再貼切也不過了。

　　但曾幾何時，家中那個從小最愛哭，最沒安全感的女孩，轉眼間變成報章雜誌的焦點。隨著張懸發片，爸媽的剪貼簿開始出現巨大變化。關於她的新聞以令人瞠目結舌的速度增長，馬上就集成了一大本不說，還迅速超過我過去一年的專欄寫作。

我其實一直不認為大妹會有許多聽眾，直到我某次從維也納回台灣時，在飛機上買了瓶香水。

　　「咦！你是張懸的哥哥呀！」空服員看著我的信用卡。
　　「妳怎麼會知道？」我大惑不解。
　　「張懸是我們國中畢業的呀！大家都知道她本名是焦安溥，是本校的傑出校友呢！」嗯，她笑得很開心。
　　「喔……其實我也和妳是同一國中畢業的。」我不知道要說什麼。
　　「這樣呀……嗯…沒聽過……」

　　那個從來就不想被貼上父親印記的大妹，大概從未料到自己有一天也會成為黏人的標籤吧！最可憐的大概還是我。好不容易逐漸脫離「焦仁和兒子」的名號，突然之間又成了「張懸的哥哥」，躲都躲不掉。現在本人最大的快樂，只剩下別人把我誤認為「張懸的弟弟」時，可以損大妹去喝SKII的那份小小喜悅吧！

✗ 別的不說，在個性這一點上，小妹可是遠遠勝過大妹

　　許多人都說，我們家小孩中最有成就的會是小妹。

的確，吾家小妹從小就展現出不凡氣質。她有一種獨特的天分，能在紛亂的世界中保持淡然的幽雅。別人如何機關算盡，都逃不了她敏銳而冷靜的眼睛。雖然具有高度正義感，她仍然以慈悲態度看待世間醜惡。雖然總是包容而非批判，但她始終清楚大是大非。

或許就是這種天生的領袖智慧，讓小妹自幼就有難得的好人緣。國小常被男同學尾隨回家不說（有一次有人還迷了路，在我們家樓下哇哇大哭，最後還得煩勞我媽出面送他回家），更高票當選自治市市長，國中當選全校優良學生，高中也是同學間公認的「最佳陽光人物」。

說實話，我到現在還想不透這究竟是怎麼一回事。然而，更大的謎還在後頭。

「一公斤棉花和一公斤鐵，那一個比較重？」

「當然是鐵啦！」

「錯啦！一公斤棉花和一公斤鐵都是一公斤，當然一樣重呀！哈哈！」

如果有任何人堅持「一公斤棉花和一公斤鐵一樣重」，請見過我小妹再說吧！

吾家小妹從小就該是物理學家研究的對象。和其他小孩一比，明明磅秤上都一樣，她抱起來就是比別人重，而且重很多。她似乎有一種與生俱來的奇特能力可以扭曲質量，以不可思議的重力波創造屬於自己的力場。小時候每個見她可愛，想抱來逗弄的長輩，往往一上手就暗喊後悔，最後全都成了她奇特能力的受害者，各個彎腰駝背回家。

　　為了維持這種奇特的力場，小妹更展現出吃的天分。無論媽媽買了多少東西回家，稍有不甚，小妹便可盡數吞而食之，讓一對倒楣兄姐徒呼負負。有這種小妹在家，我更能體會到生而為人的可貴——如果我和大妹生在鳥類家庭，大概早已餓死巢中。然而最讓人生氣的，是無論小妹吃了多少，抱起來有多重，體重機上的數字仍然貧窮地可以——這實在太令人羨慕了！

✘ 只是，好日子還是有過完的一天

　　自國小六年級起，小妹就進入少女肥階段。質量力場不但失效，更糟糕的是還常常暈倒。她不暈倒則已，一暈倒就發生在我考上大學那年暑假的成功嶺懇親會。在烏日被困九天的我，放到面白肌肥的小妹面前頓時成了無足輕

重的配角，全家只得乖乖陪著她到醫院打點滴，本人好不容易重獲自由的懇親假也就在醫院度過……

就當所有人都認定，身形日漸壯大又常常昏倒的小妹，一定會持續發展成故宮三樓唐三彩展覽中的腫臉女俑時，奇蹟卻再度出現了！從高三到大一，短短一年之內，她突然找回那不可解的神秘力量，以嶄新的面貌出現在世人面前，留下國、高中的一堆照片充當笑話大全。

我只能說，這實在太神奇了！

大妹和小妹，除了個性不同，天分也差別很大。大妹從小愛哼哼唱唱，小妹高中音樂不及格；大妹數學比我還差，小妹數學高中聯考滿分。大妹曾經嚇跑N家唱片公司，小妹則是維持一貫的好人緣。大妹牌桌上顛三倒四，小妹俄羅斯方塊所向無敵。不過這幾年來，看似不相會的軌道，在長期運轉後竟然也漸漸交疊。大妹終於懂得觀察世間眾相和虛偽謊言，知道才華不會、也不該是撐持自己的一切。小妹沈睡多年的藝術天分居然也逐漸甦醒，十年沒彈過的曲子竟能記的一音不誤。挫折磨練出大妹的智慧，美感陶冶出小妹的才情。甩開哭聲和肥油後，焦家雙姝各自擁有愈見精采的人生，唯一不變的是始終善良的

心，以及天天嚷嚷「愛情是盲目的」，等待無知男子紛紛瞎眼的結婚夢想。

嗜讀《紅樓夢》的爸爸以前常說，家中兩個女兒一像林黛玉，一像薛寶釵。這句話當然需要修正。大妹雖有林黛玉的敏感和藝術才華，現在更有難得的韌性與堅強。小妹固然像薛寶釵般雍容大度，她溫暖的個性卻遠勝這曹雪芹筆下的冰雪千金。

管他「兄妹」好還是「姐弟」好，我只知道，無論是雞犬不寧還是雞飛狗跳，兩個妹妹永遠是家裡的寶，也是父母臉上永遠的笑。

感謝與祝福

《樂來樂想》收錄我近十年來的專欄與音樂文章，專欄包括《聯合報副刊》「音緣際會」、《聯合晚報》「樂聞樂思」以及《今周刊》「采風」的音樂專欄，文章則來自《聯合報副刊》、《中國時報浮世繪》、自由時報、《覺行》雜誌、《台大法言》、《幼獅文藝》、以及《人與琴：圖說史坦威鋼琴百年傳奇》書序。非常感謝聯合報副刊組、美國世界日報台灣辦事處沈珮君主任、聯合晚報王晶文組長、今周刊謝金河發行人、許秀惠總主筆、中國時報邱祖胤、自由時報趙靜瑜、幼獅文藝吳鈞堯總編輯、原點出版社何維民總編輯、中華身心靈促健會朱慧慈老師，以及台大法言社的同學。

我的文章往往和我所參與的廣播節目相關，非常感謝台中古典音樂台給我主持節目的機會，以及陳文茜與《文茜的異想世界》（中廣）、陳鳳馨與《財經起床號》（News98）、樊曼儂與《游藝人間》（IC之音）主持人與工作團隊的長期邀訪與指導。也特別感謝禾伸堂與晴山的古典音樂講座邀請，以及講座所有工作夥伴和參與學員。

感謝所有報導或邀訪的媒體先進，以及一路陪伴的讀者與聽眾，實在感謝大家的鼓勵。

感謝聯經出版公司的支持，特別是林發行人與編輯陳英哲的幫助，也感謝黃志偉的校稿。要特別致謝的，則是陳長文大律師在百忙中惠賜序文。

感謝我的家人，特別是安溥和慈溥對這本書的諸多貢獻。

最後謹以此書題獻給Robert Levin和Stephen Hough，也感謝莊雅斐與張桂銓在音樂與生活上的諸多協助與教導。

樂來樂想

2008年9月初版　　　　　　　　　　　　　　　定價：新臺幣280元
2015年12月初版第三刷
有著作權・翻印必究
Printed in Taiwan.

著　　者	焦	元	溥	
發 行 人	林	載	爵	

出　版　者	聯經出版事業股份有限公司	叢書主編	陳　英　哲	
地　　　址	台北市基隆路一段180號4樓	校　　對	黃　志　偉	
台北聯經書房	台北市新生南路三段94號	內文排版	楊　意　雯	
電　　話	（0 2）2 3 6 2 0 3 0 8	封面設計	莊　志　維	
台中分公司	台中市北區崇德路一段198號			
暨門市電話	（0 4）2 2 3 1 2 0 2 3			
郵政劃撥帳戶	第0 1 0 0 5 5 9 - 3 號			
郵撥電話	（0 2）2 3 6 2 0 3 0 8			
印　刷　者	文聯彩色製版印刷有限公司			
總　經　銷	聯合發行股份有限公司			
發　行　所	新北市新店區寶橋路235巷6弄6號2F			
電　　話	（0 2）2 9 1 7 8 0 2 2			

行政院新聞局出版事業登記證局版臺業字第0130號

本書如有缺頁，破損，倒裝請寄回台北聯經書房更換。　ISBN　978-957-08-3312-6 (平裝)
聯經網址 http://www.linkingbooks.com.tw
電子信箱 e-mail:linking@udngroup.com

國家圖書館出版品預行編目資料

樂來樂想 / 焦元溥著 . 初版 . 臺北市 .
 聯經 . 2008年9月（民97）
 272面；14.8×21公分 .
 ISBN　978-957-08-3312-6（平裝）
 [2015年12月初版第三刷]
 1.音樂　2.文集

910.7　　　　　　　　　　　97013898